U0127756

Art Studio 美教室 李江涛 画线性速写 SKETCH

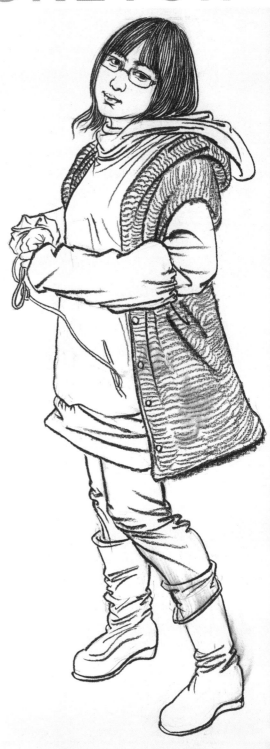

长江出版传媒 湖北美术出版社

目 录

丛书策划/书籍设计/责任编辑:严 浩

图书在版编目(CIP)数据

李江涛画线性速写 / 李江涛　著.

一武汉:湖北美术出版社,2012.7

（美教室）

ISBN 978-7-5394-5345-3

Ⅰ.李…

Ⅱ.李…

Ⅲ.①速写技法－高等学校－入学考试－自学参考资料

Ⅳ.①J214

中国版本图书馆 CIP 数据核字(2012)第 157389 号

出版发行:湖北美术出版社

地　　　址:武汉市雄楚大街 268 号湖北出版文化城

电　　　话:(027)87679526(发行) 87679544(编辑)

邮政编码:430070

经　　　销:新华书店

印　　　制:武汉精一印刷有限公司

开　　本:635mm × 965mm　1/8

印　　张:19

印　　数:5000 册

版　　次:2012 年 8 月第 1 版　2012 年 8 月第 1 次印刷

定　　价:48.00 元

序 言

同学不怕速写难，千锤百炼只等闲。
人体比例最基础，动态大势记心间。
局部临摹不可少，整体观察成习惯。
更喜画后多总结，金榜题名尽开颜。

　　在这个世界上，最令人羡慕和尊重的，不是你的金钱，也不是你的容貌，而是你有一身功夫。任何一门过硬功夫的掌握，必经过艰辛的付出甚至苦痛的煎熬，为追求梦想而备受的煎熬是痛并快乐的！今天的苦痛将决定我们的明天必与碌碌之辈们迥然不同！有志者从来就不甘于平庸，无志者不配谈及梦想。为了我们的梦想，从现在开始立志画好速写吧！速写是一切绘画的基础，就让速写走进我的生命，慢慢渗入我的骨髓和热血，驱赶我灵魂深处的惰性和杂念，给我百倍的信心来铸成一股摞倒一切对手的力量！

李江涛 2012 年 7 月

"速"就是迅速、快速，"写"是描写、描述。面对一个对象的时候，作家用文字评议描述，画家用线条语言描述。总之都是用简洁直接的办法阐述对象的特征或状态。速写中"状态"通常指两个方面：一是对象的姿态，也叫动态，包括基本的比例结构，人物是站是坐，身体是仰是俯等，这叫存在状态；二是生存状态，比如对象性别、年龄、职业，此时此刻模特瞬间表情、思维活动等等。

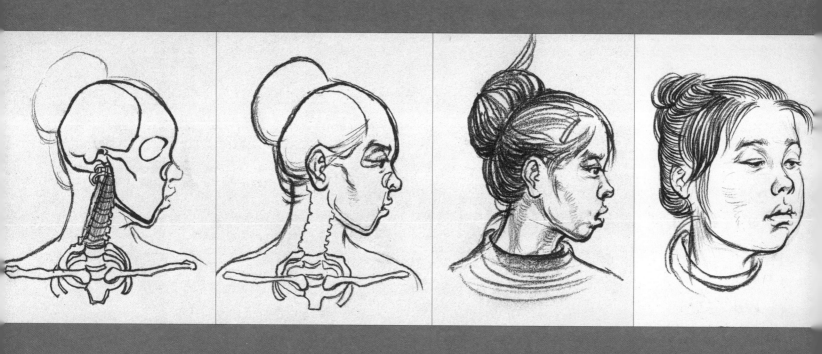

第一章 线性速写 基本要点

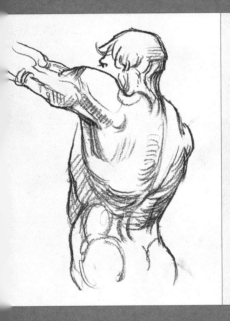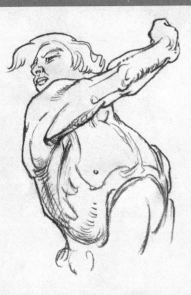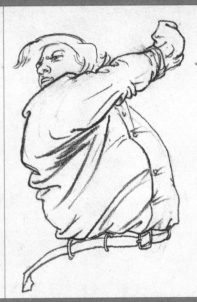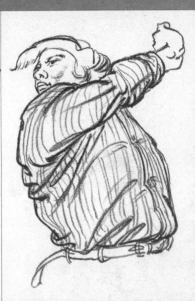

我们把单纯用线或者以线为主来表现对象的速写作品统称为线性速写。线性速写因其所具备的韵律感、节奏感和形式感等特点而具有较强的表现力和艺术魅力，在美术高考中因特别适合设计类院校招生考试的要求而备受考生推崇。

线性速写在对绘画的认识以及观察方法上的要求和明暗速写在本质上并无二致。在学习如何用线之前应先学习研究人体的基本比例、结构、动态常识等基础知识，若单纯做线条的表面文章而忽视基本功训练，却想画出好作品，无异于本末倒置，凿冰求火！

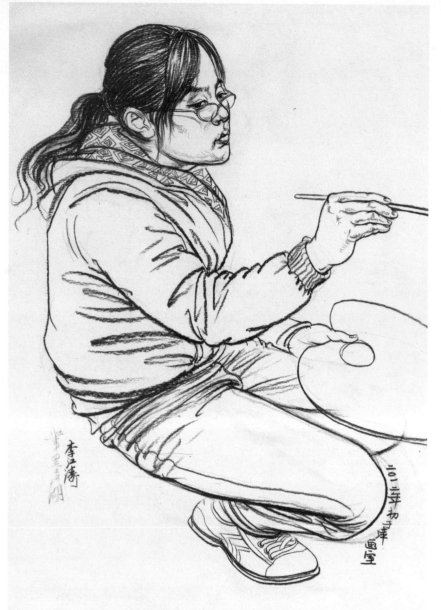

一、关于线性速写

我们把单纯用线或者以线为主来表现对象的速写作品统称为线性速写。线性速写因其所具备的韵律感、节奏感和形式感等特点而具有较强的表现力和艺术魅力，同样在美术高考中因适合综合类、设计类、国画类院校而备受考生推崇。

一幅线条潇洒、用笔肯定又充满韵味的速写作品会给观者带来耳目一新的感受。然而我要强调的是，在线性速写中，"线"作为艺术语言只是一种表现手段或技法而非绘画本质。以人物速写为例，如果对形体、形象没有足够的认识和感受，单纯抄袭物象表面的线，那么即使线条再漂亮也毫无意义。因为如果线条不依附于形体，不服务于形象，就没有存在的意义，又何谈漂亮与否。如果单纯讲线条的漂亮，那么即使非专业者也会在偶然间画出好看的线条。所以说线描速写在对绘画的认识以及观察方法上的要求和造型类速写（这里指明暗速写）在本质上并无二致。在学习如何用线之前应先学习研究人体的基本比例、结构、动态常识等硬件知识，若单纯做线条表面文章而忽视基本功训练，却想画出好作品，无异于本末倒置，凿冰求火！称其为线性速写，那只是为了在叫法上同明暗区分开来，我们认为在高考前的速写阶段，对线条本身的要求不属于基本功的范畴。

如果你对"三停五眼""站七坐五盘三半"之类的说法已不再陌生，如果你对物象的整体观察已日渐形成习惯，如果你已隐约感到绘画是一门处理整体与局部关系的哲学，那么本书我将通过作品例证向你介绍一下线性速写技术层面的知识，共同提高。同时恳请同行、老师不吝赐教！

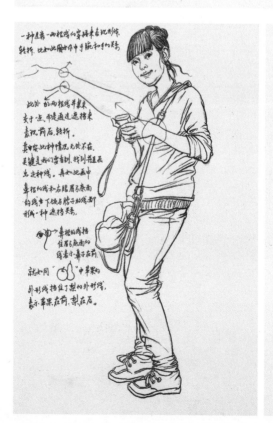

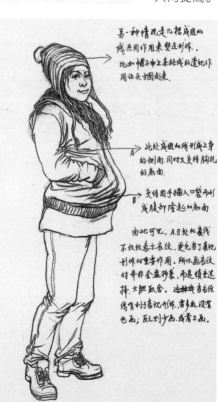

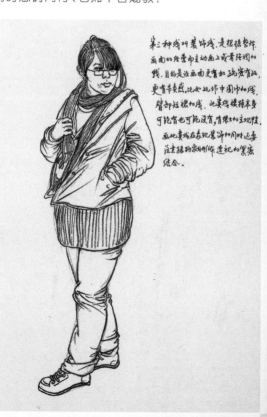

速写作为一切造型的基础,其意义在于锻炼快速捕捉对象的能力和提高整体观察的绘画素质,速写的关键词是快速、概括、提炼、加强,强调大关系的同时兼顾重点刻画,一味追求表面和只顾边边角角的琐碎描写是与速写精神背道而驰的!

线性速写是指用纯线或以线为主略施明暗的速写方式,需要强调的是用线画而不是抄模特身上的线!就像我们用明暗画素描而不是一味照抄对象的明暗一样。线和光影明暗一样,是造型的手段而不是目的!即使中国传统的线描也是经过高度概括取舍而为造型服务的,如果认为线性速写只是注重对线条本身的描绘那就大错而特错了。曾几何时,热衷于线条研究的"学者"们将"线"的画法作为画好速写的敲门砖而高谈阔论,当然,作为一种个人喜好附庸风雅固然无可厚非,但是如果将其标榜为正统而强加于初涉画事的美术学子,并且撺掇其赶考中央美院,那就未免太南辕北辙了!

学院派之所以不同于地方小院校,其主旨在于以形体为先的实质和造型意识,而非抄袭对象表面五光十色的细枝末节,只要是为形体和形象整体服务,无论用线和用明暗来表现都能行得通。所以,中央和地方绘画的差异是眼光和意识的不同而非表面风格的不同,这种意识从学画第一天就应体现出来。很多全国各地的考生来我们画室报名时,自称有基础,画过几年画,但是我们一看其带来的作品(其实在看画之前我已经预料到),画面反映了该生有能力和潜质,而绘画路子与学院派要求却大相径庭。主要问题是不会整体观察,也就是连看都不会,又何谈会画?何谈画得好?我们在嘴上赞许的同时,心里禁不住在想,有"基础"还不如没有"基础",对于热爱绘画的孩子来讲确实这样,越是"有基础",表明他之前的错误意识越是根深蒂固!要想纠正过来就会给他带来越大的不适应!值得欣慰的是越来越多的美术学子来京接受正规专业学习的意识日益强烈,这就使其尽可能早地挣脱地方教学的牢笼而向学院派靠拢。在这里,我们给学生纠正观察方法的同时,十分注意呵护其本身的绘画个性,对速写而言,无论是用线画或是用明暗调子表现由学生自由选择,我们强调二者的共性而非差异。有学生提出究竟是用线画难一些还是用明暗难一些,其实难的是画得不概念、有感受,难易程度不能用表面的表现方式区分,无论哪种方式都能画出优美动人的作品。

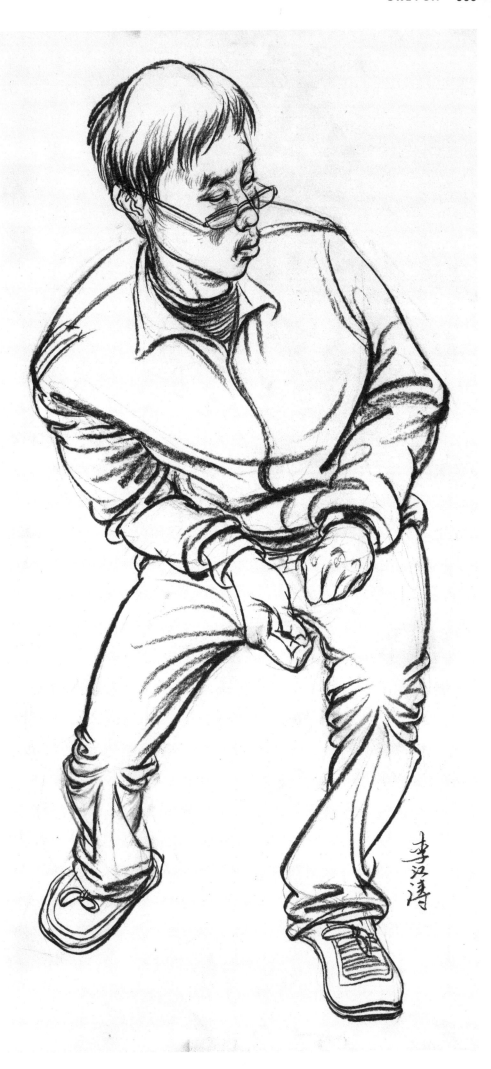

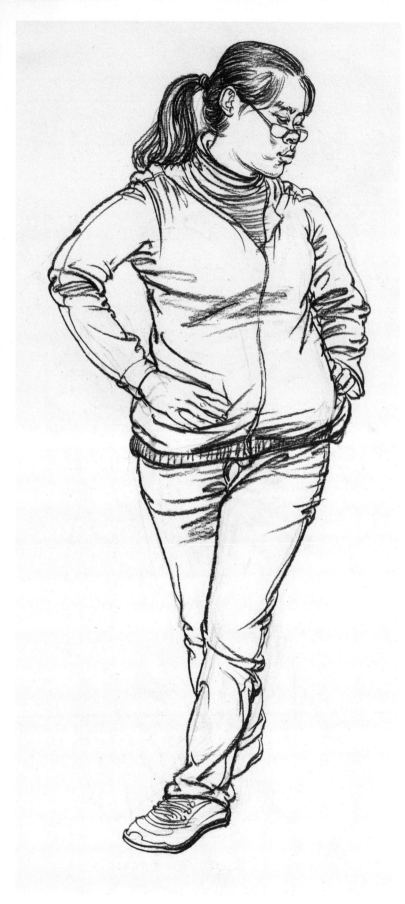

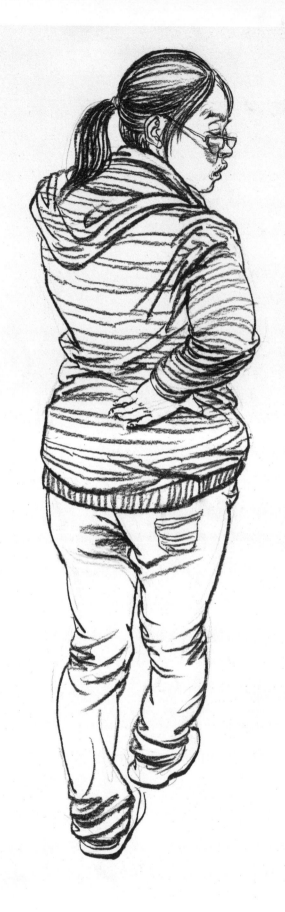

　　线性速写有其自身纯粹、明朗、有韵律感等特征,更受综合类大学、省统考及美院设计、国画类专业所青睐!譬如清华美院的设计专业速写试卷很明显侧重于线性表现,线条自身的穿插、透视能更透彻地表现形体转折、前后空间和刻画形象。速写本身是一门艺术,但是应试速写因为多了"应试"二字,艺术本身应有的自由性却大打折扣,本书竭力寻找二者的平衡点,使速写作品既有"写"的味道又不失强烈的应试效果!

　　如果看我的原作,你会发现线的表现力是如此地强烈而深刻,这缘于除了对形象的概括加强外,用笔非常有力度。画完一幅速写,硬炭笔会摁断四五次,其画面效果丝毫不亚于强烈明暗对比的光影速写。适当夸张的动态特征,独一无二的对于模特的感受,使人物形象咄咄逼人,呼之欲出。

二、线性速写的几个要点

1.经营位置

　　中国古人提出绘画的六法论,其中的论述用在速写中依然有积极的指导意义。如"经营位置",经营即自主安排之意,用在速写中即安排构图问题。很多同学还没有对模特的动势做出整体了解即动手从头画起,画到一半才发现纸上已无"立足之地",有的即使勉强放下也使画面效果大打折扣! 其实无论画什么,就算画素描静物的一只罐子或一只酒瓶,动笔之前也要努力观察其比例特征,就像打量自己的亲人一样去感受它的体态、身材特征,因为同是圆柱形长脖子的酒瓶子也有啤酒、白酒、红酒瓶之分,它们的比例是完全不同的,那么在面对一个鲜活的人的形象时,一定要用心感受其动势、比例、高低、肥瘦及重心等问题,然后依据其面部朝向、动势倾向确立其在画面的最佳位置!

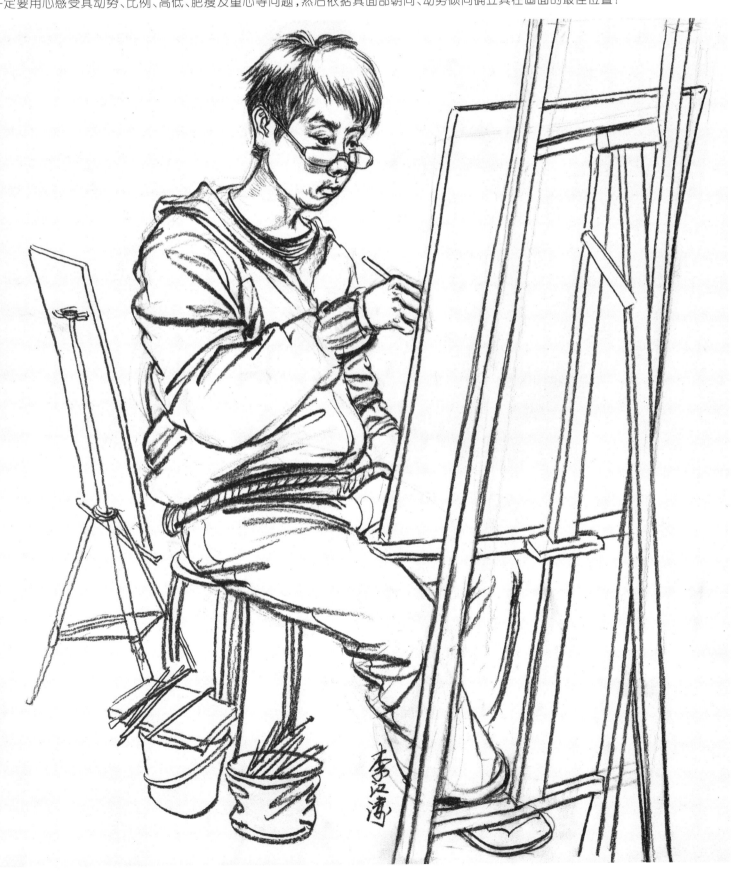

2.气韵生动

气韵生动原指中国画中运用笔墨干湿浓淡营造有灵气、有韵味的生动形象和意境。在速写中,要求形象具体,反映其精神状态的个性面貌,形象生动是为画面出彩、应试加分的有效手段!名校竞争激烈,泛泛的考卷不会引起考官的注意,要想取得高分,务必使形象生动起来。

首先选择理想的位置和角度。同一个模特,不同的角度表现出的效果相差甚大!在课堂教学中,发现大多数同学写生时非常不主动,无论画什么姿态,总是坐在同一位置半天不挪窝,缺乏主动创造的意识是很难画出动人的作品的。其次是适当夸张其动态幅度和形象特征。学生要尽量参与摆模特的工作,并且尽量以挑剔的眼光去安排模特的姿态,这都是培养速写素质的重要和有效的途径;轮到某些同学当模特,上去抓耳挠腮的半天摆不出动态,说明该同学心中对动态毫无概念,由此我们断定不会摆动态的同学一定画不好速写!其三要抓住对象的形象特点和瞬间表情,形象特征的具体性是指画出的速写在拿给别人看时,即使不能看出画的是哪一个人也一定要看出画的哪一类人,是学生还是社会青年,是学生中的积极向上者还是不思进取者,是社会青年中的某种职业者还是无业游民,从其精神面貌和外在气质都要有所表现。最后,还要掌握一种熟练的表现技巧。初学者可以选择适合自己的摹本,并且掌握一种简单易行的画法,尽早地应用到写生中去。

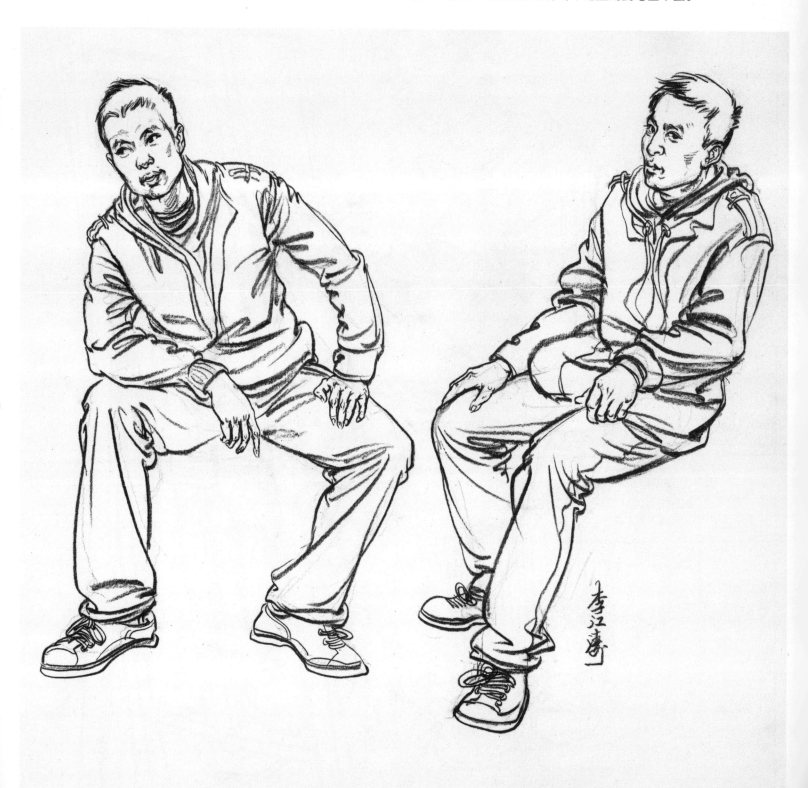

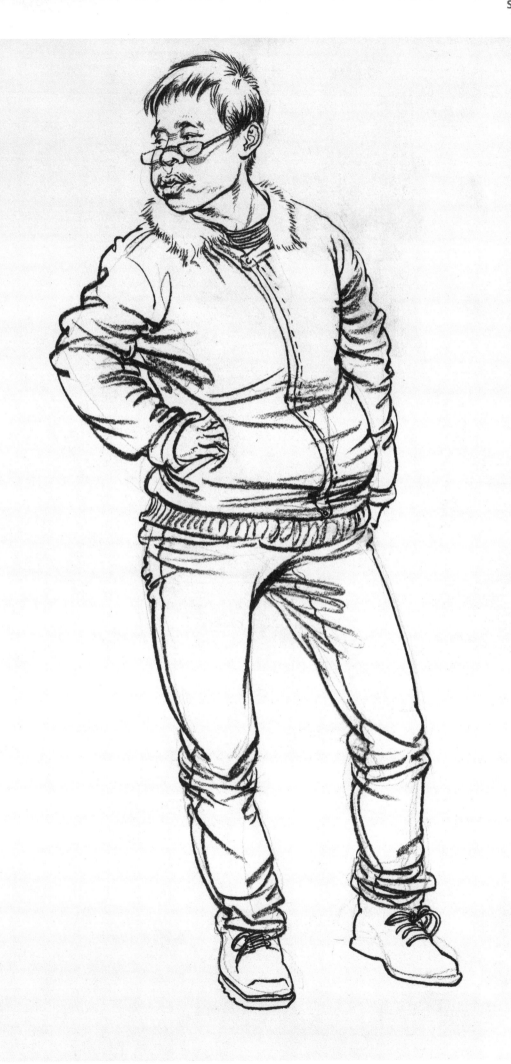

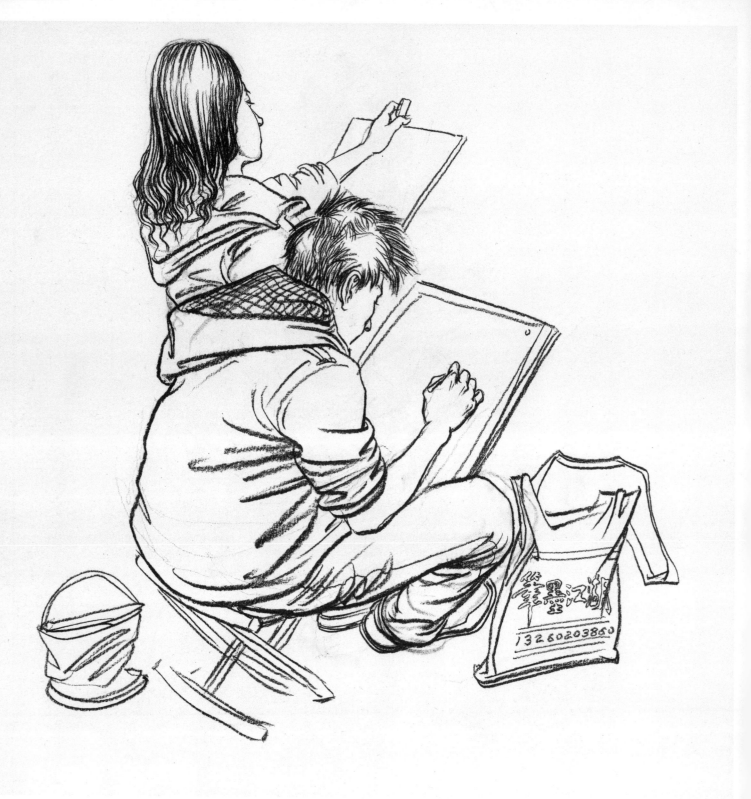

3.培养敏锐的感受力

感受力是指导绘画过程的重要依据，无论是素描或速写，它应贯穿绘画始终，没有感受无法画出真实感人的作品；是否运用感受来指导画面进程是评判一个人专业或是业余的重要标准！

从动笔前的定比例开始，我并不建议学生采取握着铅笔、伸出手臂、歪着脑袋、眯起眼睛这样看似很专业的做法，即使是初学者。因为这种测量的规范标准本身存在较大误差，更可怕的是它将磨灭学生的感受能力，因为培养起感受力将远远比用笔测量准确得多。举一个简单的例子，当年我外出学习一个月回家瘦了10斤，我妈一眼就看出我瘦了，瘦了其实就是我身体高与宽的比例发生了变化，当然这种比例变化是非常微妙的，妈妈没学过美术，当然也不懂得拿起笔伸出手臂去测量我的比例，是完全凭感受的，这就是我们讲的感受力，凡是有生活经验的人都会有感受力！关键在于当我们画画之前是否对对象也如同打量我们的亲人一样去整体感受，并且在脑中形成一种印象。

在写生以前，如果每次我们都用心地去感受对象，最好是用语言概括一下对象的最大特征，那么用不了多久，每个人都会培养出敏锐的感受力，那么速写不但会避免出现大的比例问题，而且能画出真实感人的形象！

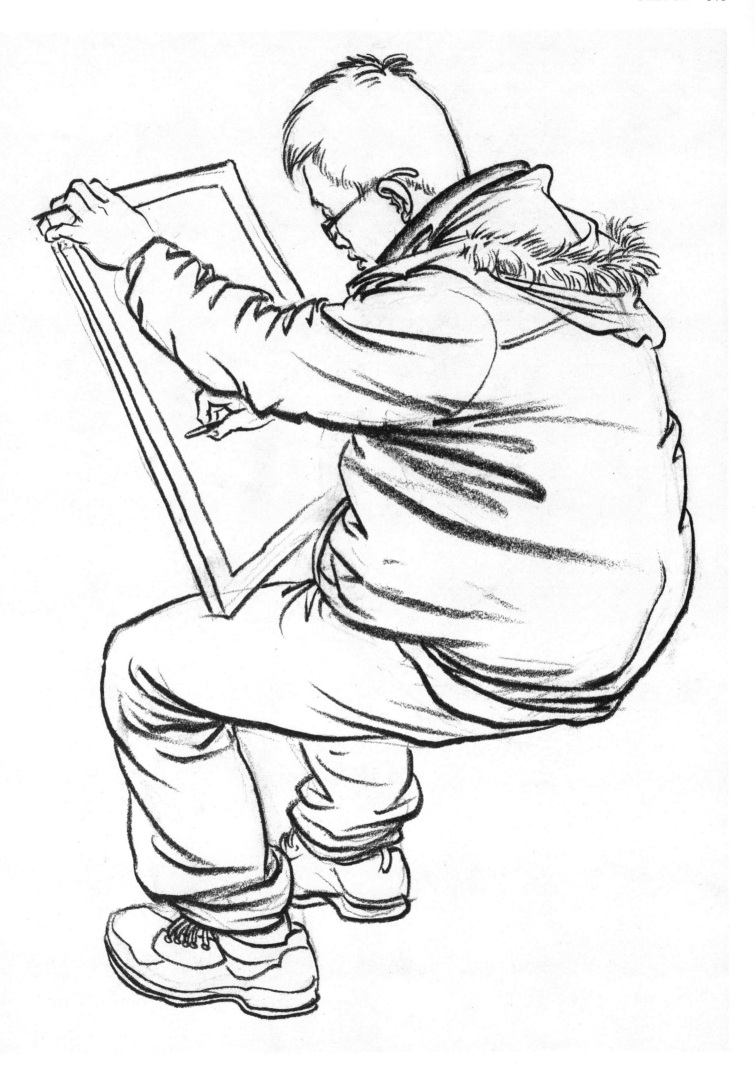

4.临摹,应试的捷径

临摹是快速提高速写水平的有效途径。当然我说的临摹需要具备两个前提条件,第一选择高质量的摹本,第二临摹之前先要理解透作者的用意,也就是所谓的意临。

艺考队伍的壮大促使艺术图书出版市场空前繁荣,应尽量选择正规出版社出版的学院派教学书籍,平时要多看大师的素描速写书籍,不必拘泥何种风格流派,文艺复兴的巨匠们精于对人体解剖的研究,当然初学者先不必陷入每块骨骼肌肉的深入阶段,可从人体比例及头、颈、肩、胸、腰、胯及四肢的基本形入手,掌握最基本的人体常识及表现手法。基于大师们留下的作品大多是其为创作准备的素材和手稿,其功能并非为应试准备的,所以还应适合考试要求,在写生时加强作品的完整性和效果的强烈度。

临摹本书之前,最好将书中文字先通篇阅读一遍,在动手画之前务必理解透彻作者的用意,为何要这样画,画面强调了什么,省略了什么,衣纹是如何为形体服务的,线条是如何为形象服务的,要善于将复杂内容归纳成简单的基本形,用最简单和直接的眼光看待对象,下笔要从最能体现大动势的线条入手。在教学中发现很多同学花了很长的时间,临摹的数量很多,花费的精力很大,注意力全放在表面的线条上,对内在形体却一知半解或者完全不解。这就好像我们上学时,完不成数学作业借来别的同学的作业本从头至尾抄了一遍,抄袭的是符号的罗列,做的是无用功,结果再遇到此种题型还是不会做,所以告诫大家,未弄懂作者意图之前宁可不画。

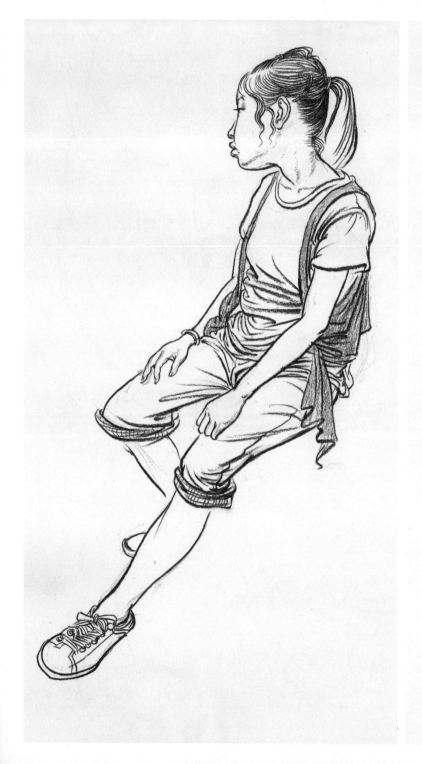
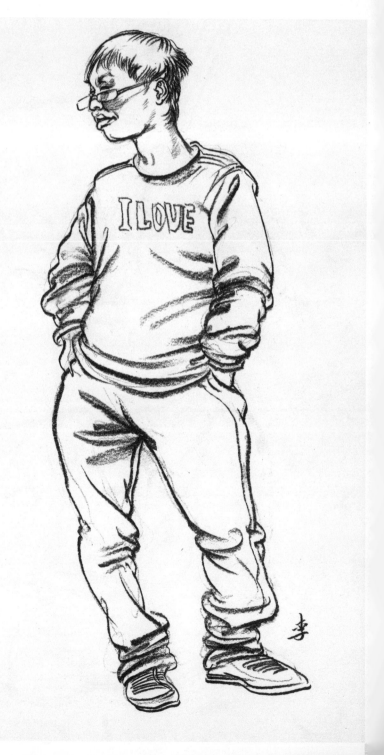

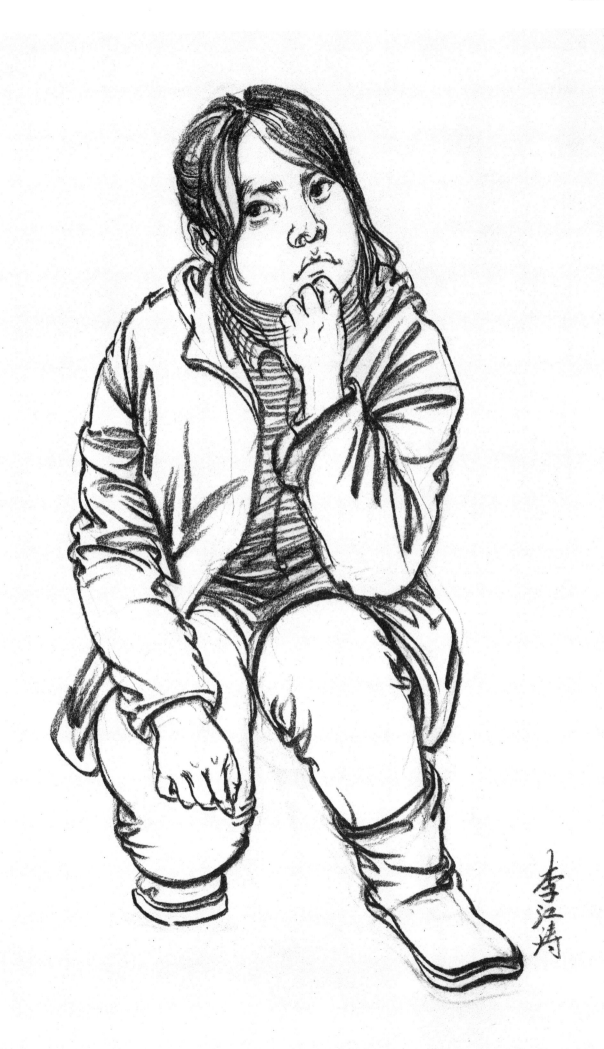

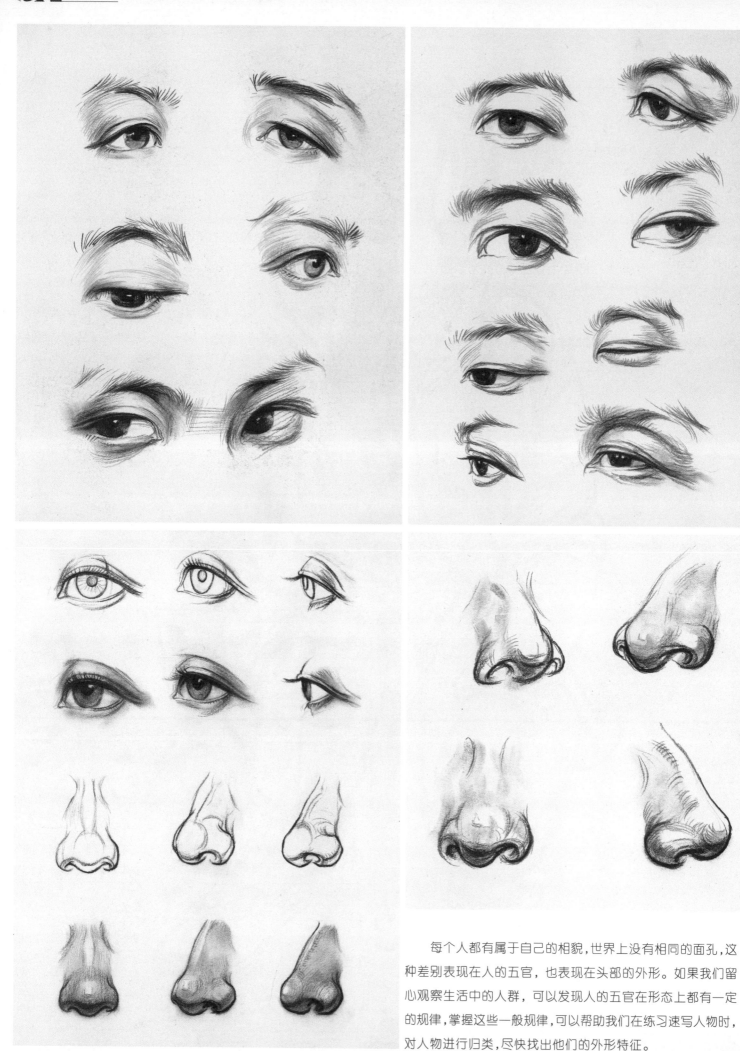

　　每个人都有属于自己的相貌，世界上没有相同的面孔，这种差别表现在人的五官，也表现在头部的外形。如果我们留心观察生活中的人群，可以发现人的五官在形态上都有一定的规律，掌握这些一般规律，可以帮助我们在练习速写人物时，对人物进行归类，尽快找出他们的外形特征。

三、五官的表现

1. 眼睛

　　眼睛是心灵的窗户,是五官刻画的重点。通常我们看到的眼球只是眼球的一部分,因为眼球的上方被眼皮遮盖了一部分。画上眼皮时,因眼皮厚度和眼睫毛的投影显得比较重,所以通常在上眼皮处画深,而在下眼皮处画浅一些,甚至可以不画。画眼球时,要注意眼睛的视向一致,不然会犯对眼的错误。

2. 鼻子

　　鼻子处于头部的中轴线上,是面部的最高点。画面部五官时,可以以鼻子作为参照物。鼻子在不同的角度时呈现出不同的透视形状。要注意鼻头、鼻翼形状特征,用长线画大结构,再勾出鼻翼,轻轻带出厚度即可。

3. 嘴巴

　　在五官中,嘴部的运动能力最强,表情最丰富。上嘴唇前凸,嘴角向下内收;上嘴唇较方,下嘴唇比较圆润;嘴裂线的形状是曲折的弓形而非直线。刻画时,要抓住嘴角和嘴的中缝线以及人中刻画,可以用少许短线条去表现嘴部的细节,以补充嘴唇的质感。

4. 耳朵

　　耳朵位于"三停五眼"的中停位置,在眉毛和鼻底水平线之间。耳朵外部轮廓形似一个大问号,内部结构较复杂。表现时,注意用虚实线表现其结构的穿插,主要是外耳轮与内耳轮夹缝的结构。

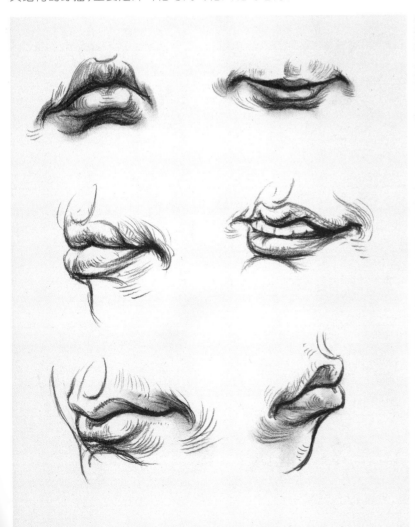

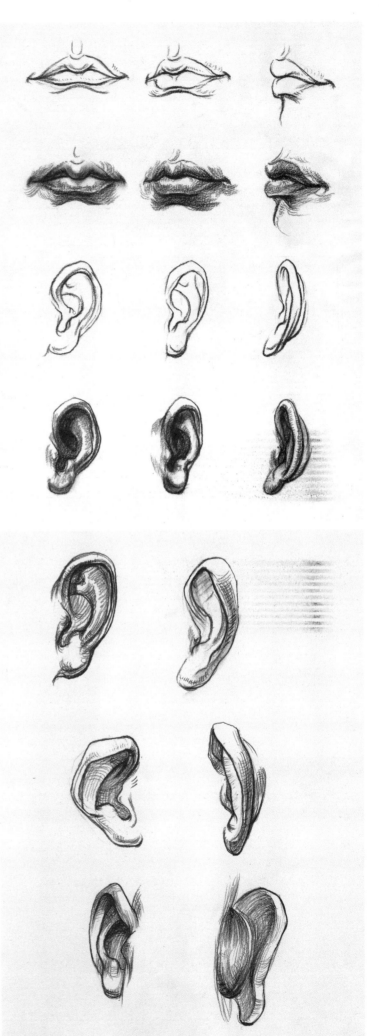

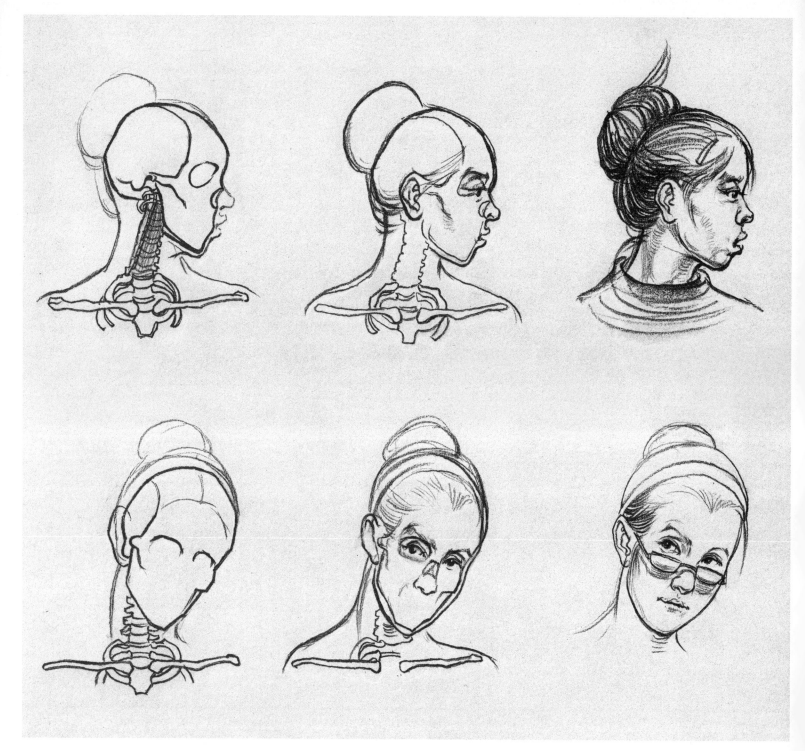

四、头部的表现

　　比例位置的确定是头部刻画较为关键的一步。从正面看，眼睛恰好在从头顶到下巴的正中，眼睛的宽度等于脸宽的五分之一，两眼相隔一眼宽；在发际下分为三等分，一停到眉，二停到鼻，三停到下巴，以上就是所谓的"三停五眼"。由于人的长相不同，五官位置与对五官的刻画地有所不同。

　　作画过程中，要注意头部的基本形状与重要的结构转折，要概括地勾勒出五官的真实特征，也可略带夸张，这样可使其更具意味。但仍要注意结构与体积的表现，重要转折处可稍作皴擦，尤其是要表现出脸部正侧及下巴底部三个面的转折。

　　脸部的表现需要结合头发的处理，头发由于发型的千变万化，不同程度地对脸部的表现产生影响。一般情况下，头发要围绕头颅的结构进行刻画，头发线条比较密集，要注意上下前后的穿插。而面部五官可以适当概括，用肯定的线造型，尽量抓住神态，笔触不可太多，否则显得很乱或显得老相。

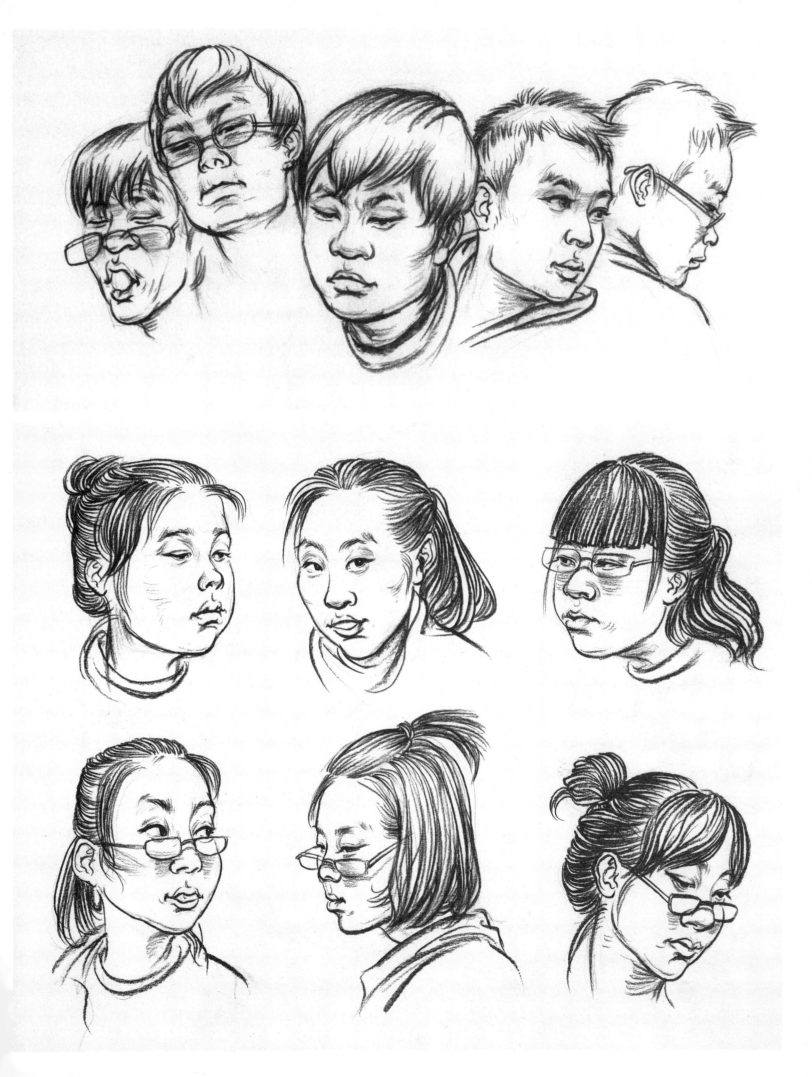

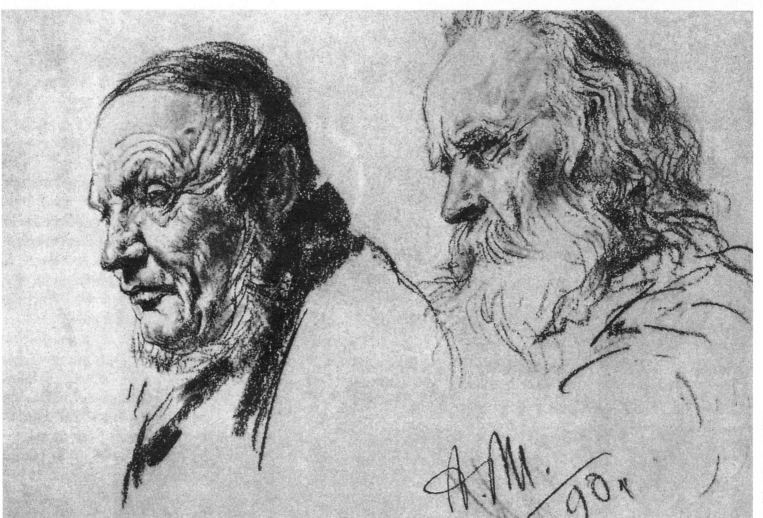

阿道夫·门采尔（德国）

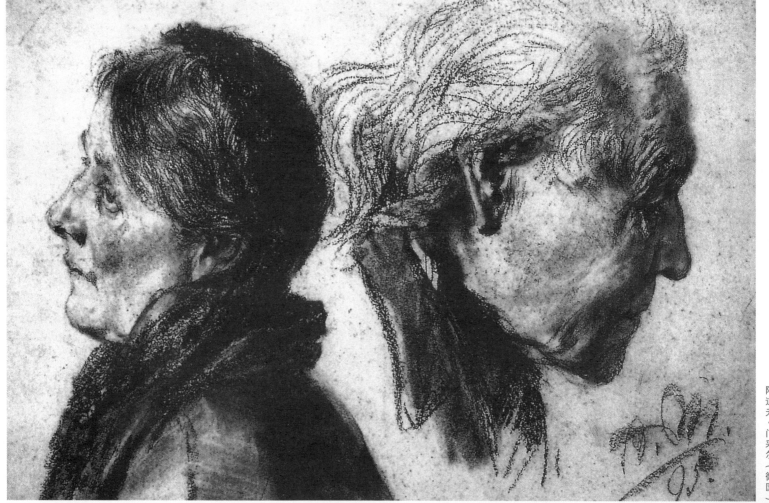

阿道夫·门采尔（德国）

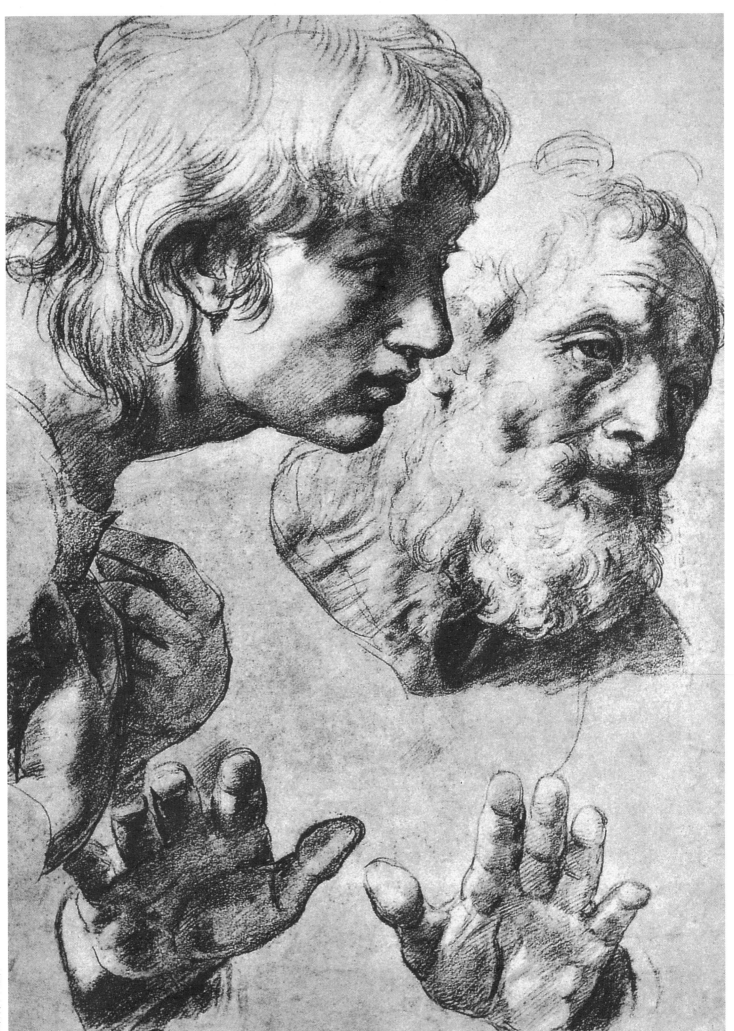

拉斐尔（意大利）

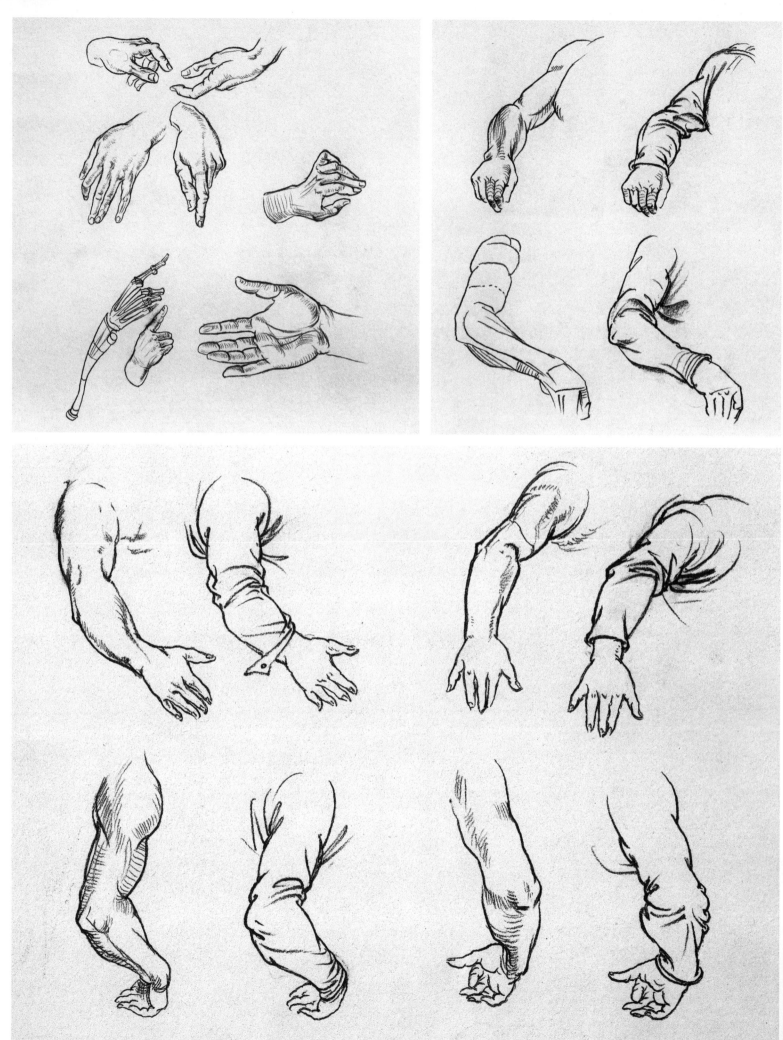

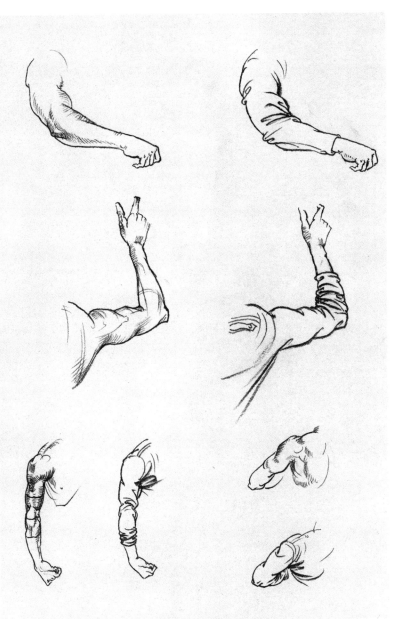

五、手、胳膊的表现

一幅速写的成败，手的表现关系很大。画手要注意其外形及透视变化，须把握关节间的角度，手指不可一一死描，应注重其整体形态与手势。

画手要把握好胳膊、手腕及手三者间的转折、屈伸的节奏关系，勾画出手部的特有感觉。可以头部作参照画出手臂，通过与头部的比较，来确定手的位置、大小，但要注意手与头部的呼应。在气势上也要贯通，对线的勾勒应放松一些，要强化线条的意趣。线条要有粗有细，穿插进退，主次分明。画手还要注意其手形与手势，捕捉手的特殊"表情"。要从衣服紧贴身体的部分着手刻画，因为紧贴部位形体明显，是骨骼与肌肉结构的突起点和关节转折点，也是人物运动姿态的关键点，注意在要点处用笔要肯定。

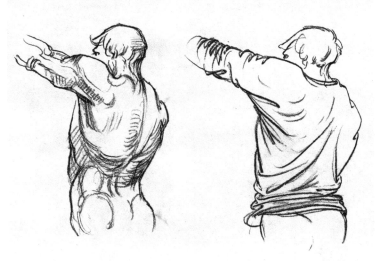

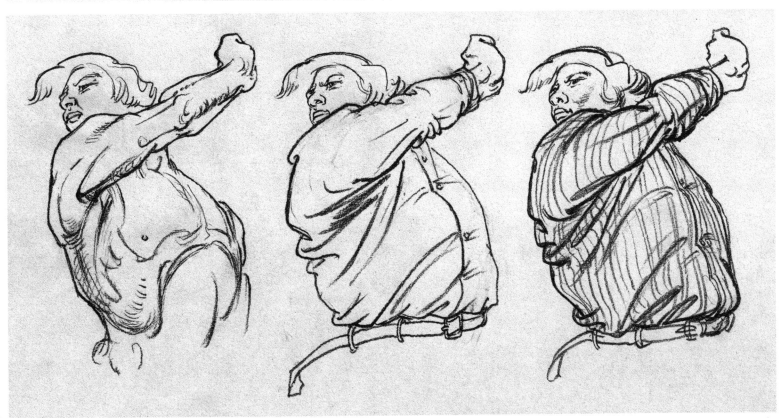

人体是一个极其复杂和精密的有机体，由骨骼、肌肉、神经等部分组成。艺用人体解剖重点研究的是骨骼系统和肌肉系统以及它们构成的外部形态。

人体共有206块（根）骨。单个的称之为骨，构成一个系统的则称之为骨骼。骨骼决定人体的比例和人体的基本形态。骨骼支撑着人体，是人体的梁柱和框架，在运动中起杠杆、平衡作用。骨点是骨面的转折点。从体表上看是皮下骨，是人体结构转折的重要体表标记，是人体造型的重要依据。在研究人体骨骼时应该完全掌握骨点的准确位置。

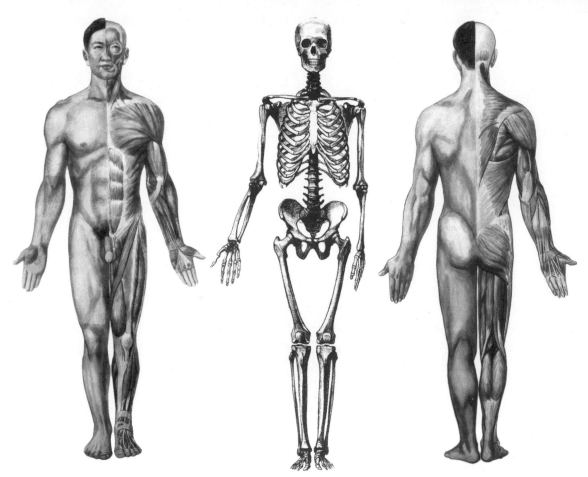

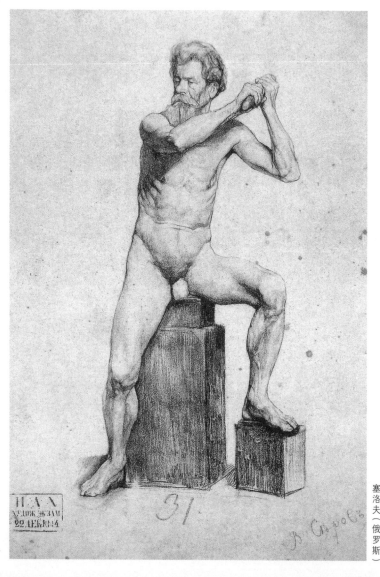

塞洛夫（俄罗斯）

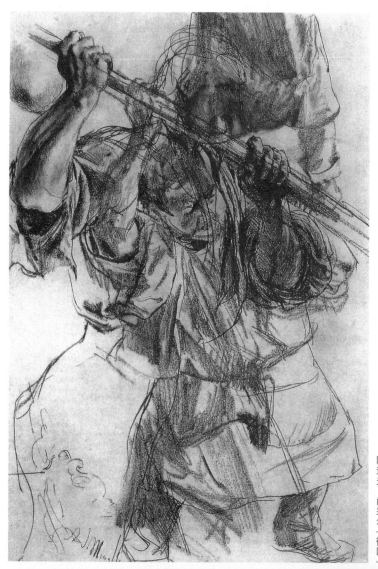

阿道夫·门采尔（德国）

学习速写最直接有效的途径有两种：**一是写生，二是临摹。**由于大部分美术学院的设备齐全，有规范的教学体系，强大的师资力量，在教学上更注重写生。一般都是从临摹结合写生逐步过渡到艺术创作，从初步掌握造型基础到熟练运用造型技能，多是采用课堂写生教学，但在学习过程中也必不可少要安排临摹大师作品的课程，因为没有基本造型手段就谈不上写生，没有扎实的写生功底与丰富的生活素材就更谈不上今后的创作。这都是客观事物通过人的观察、大脑思维，采取相应的造型手段，达到眼、脑、手有效的结合，也就是我们经常提到的"心手合一"，而临摹正是快速掌握速写造型能力的最好方法。

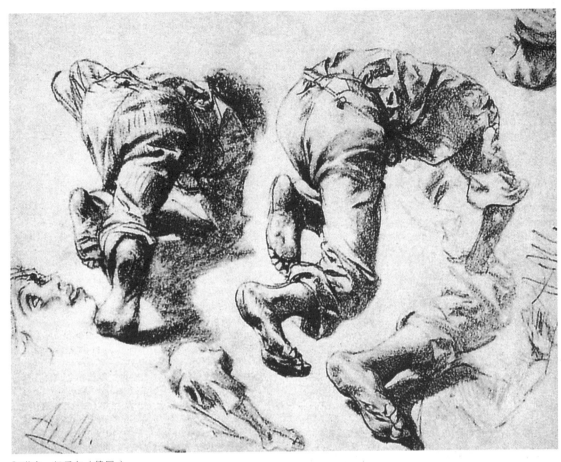

阿道夫·门采尔（德国）

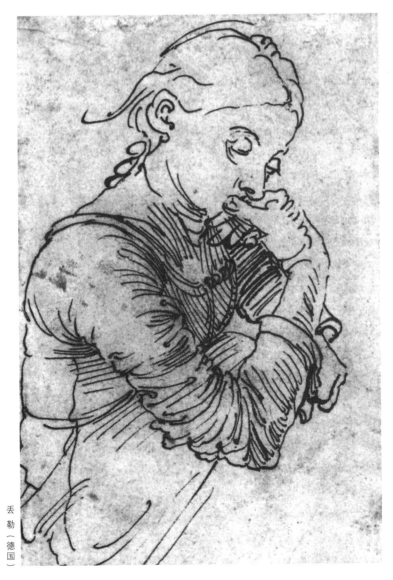

丢勒（德国）

克利姆特（维也纳）

六、脚及腿的表现

　　脚的骨骼基本与手相同,只是骨较大并向后突出。它的基本结构从侧面看像一个三角支架,前边脚掌与脚趾,像斜坡似的向下,角度较大,后边脚跟角度较小。正面看整个脚像个梯形,上窄下宽。脚腕的踝骨,内侧高而前,外侧低而靠后。画脚时一定要记住这些特征。

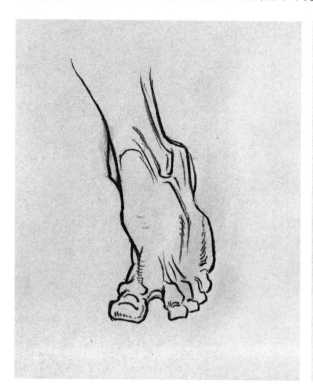
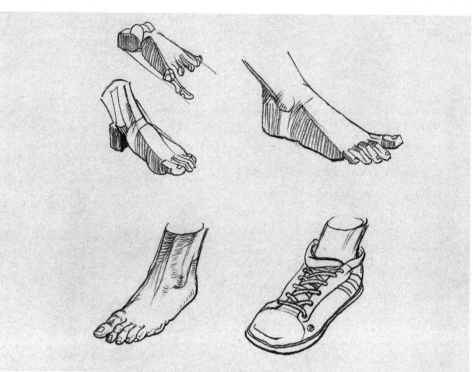

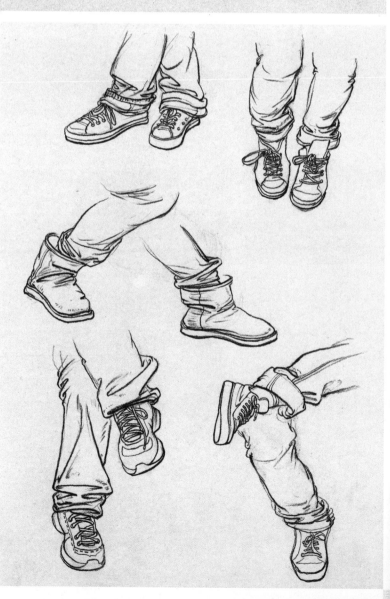

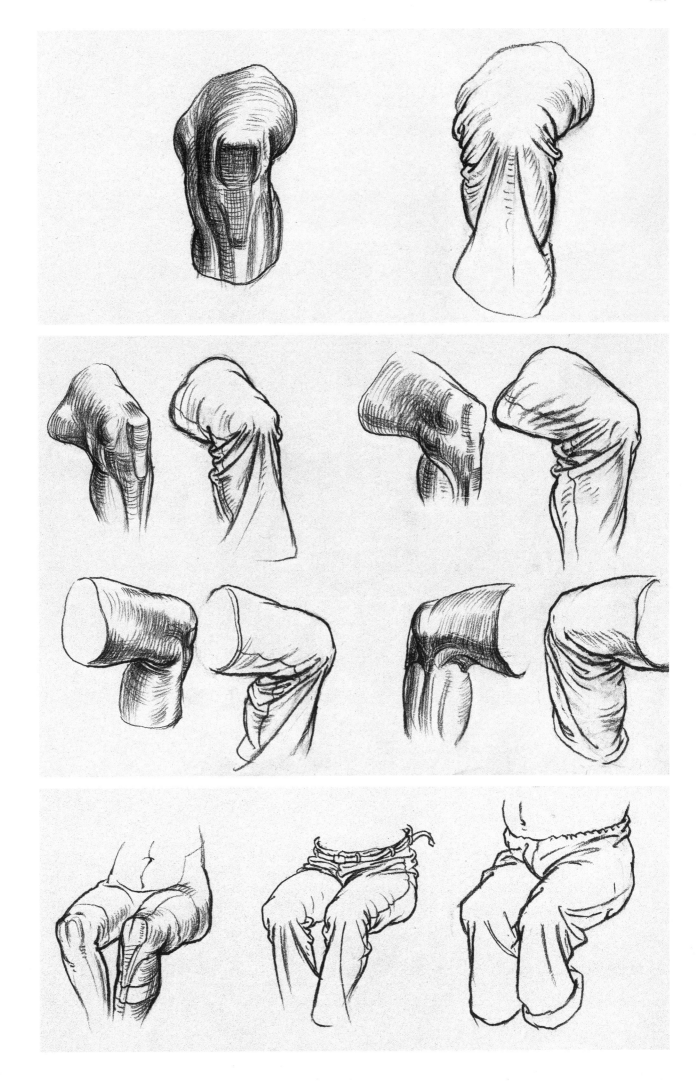

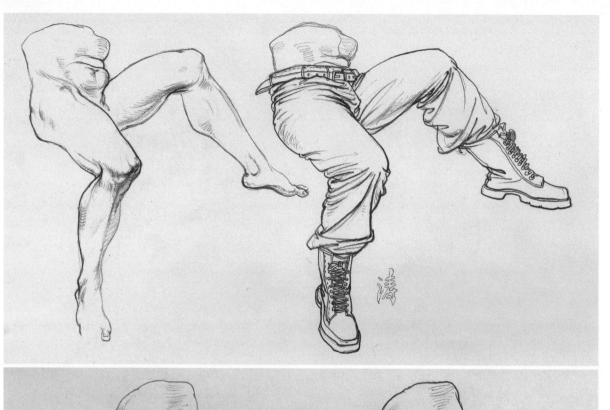

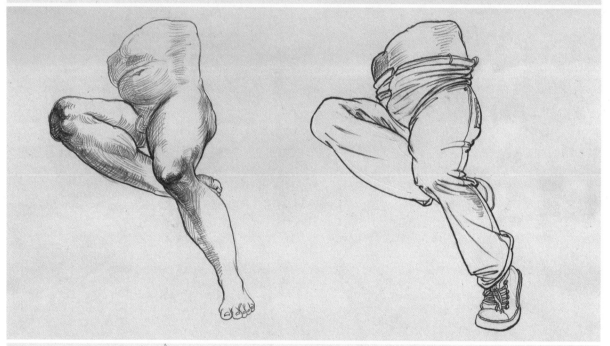

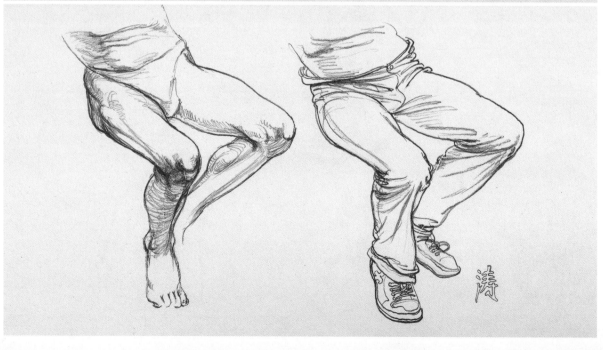

　　速写是收集创作素材的
一种方法,还可以培养自己把
握整体的能力,加强眼、心、手
之间的配合能力,迅速把握形
象特征,达到形神兼备、生动
感人的目的。所以,现在虽然
有照相机,还是有许多画家经
常坚持画速写。因为用画家
自己的眼睛去观察自然,所表
现出来的画面,是照相机无法
替代的。

七、下肢及衣纹的表现

画下肢时要注意把握腿内在形态的外部显现及膝部的转折,画脚要注意其外形及与腿的上下贯通,腿与脚不必分开画。画腿要注意其外部形态,大腿与小腿的构成稍呈弯曲,不可太过僵直,脚与腿要同时画出。要特别注意两脚的位置及大小,应不断地与头部进行比较来加以确定。同时可根据画面的艺术要求,进行适当的深入调整,使画面效果更显厚重与丰富。

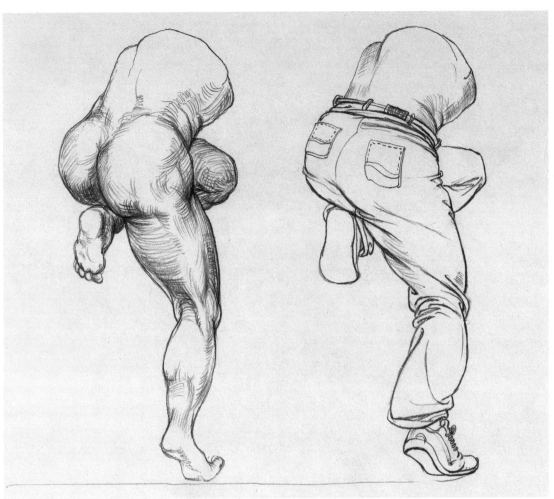

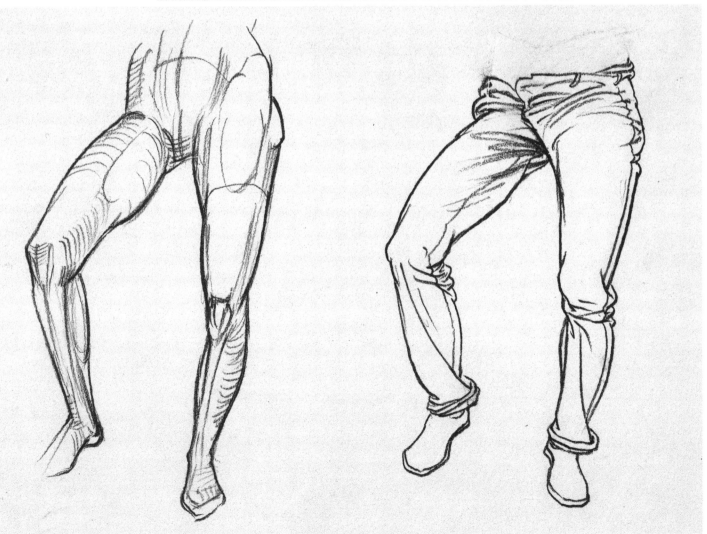

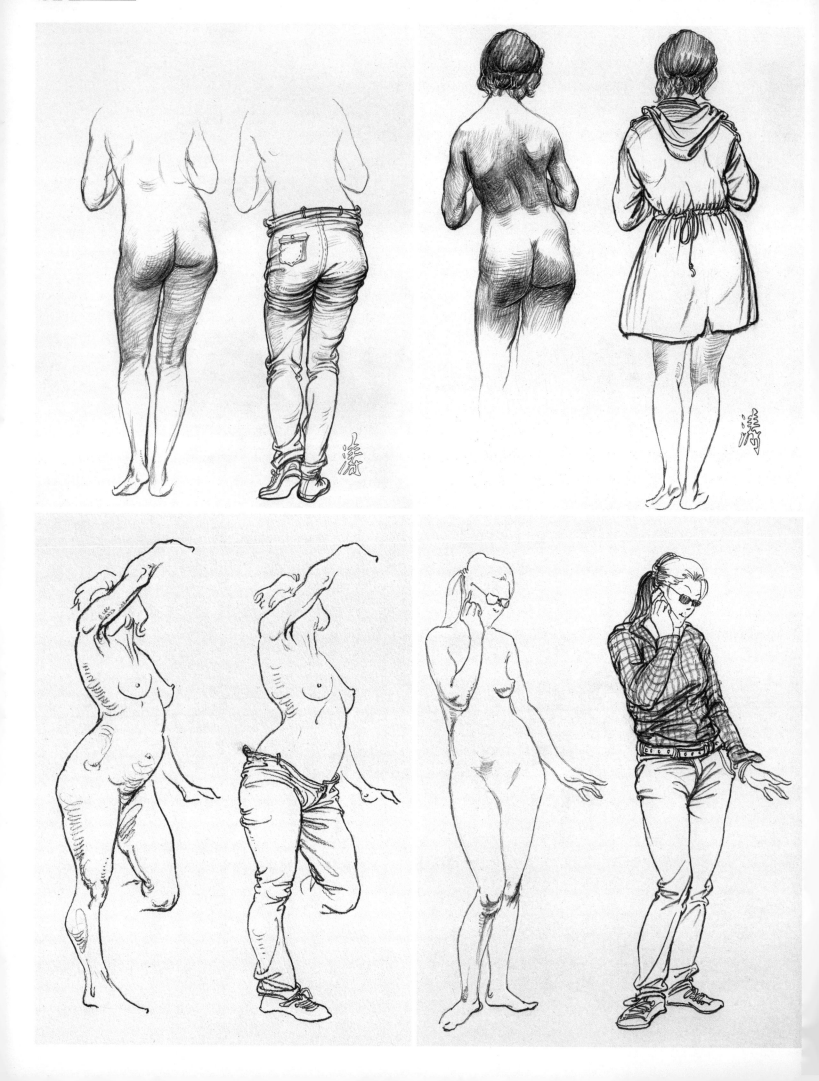

八、人体的动态特征

　　人体是一个有机联合体。每个人都有自己的长相,高矮胖瘦不尽相同,其比例形态也因人而异。中国人的比例高度在7个半头高左右。从骨骼上看,男子骨骼大而方,胸廓较大,盆骨窄而深;女子骨骼小而圆滑,胸廓较小,盆骨大而宽。男女肌肉结构差异不大,只是男子肌肉发达一些,女子脂肪丰厚一些。但是女子无论胖瘦,其体型与男子不一样,典型的女子形体的臀线宽于肩线,女子髋部脂肪较厚,胸廓较小,因而显得腰部上一些,腰部最窄处在脐孔上方;女子全身大曲线连贯圆滑,体表细腻,而男子肌肉起伏清晰,骨点明显,全身形态较女子方一些。

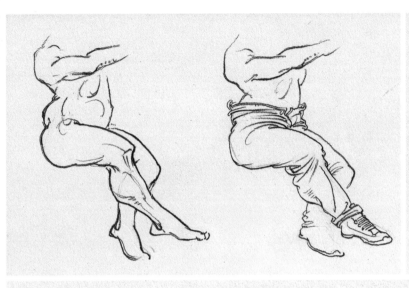
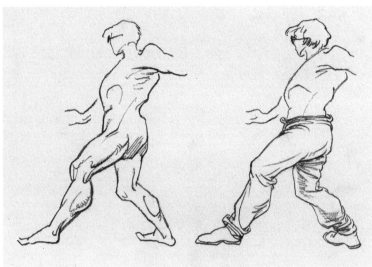

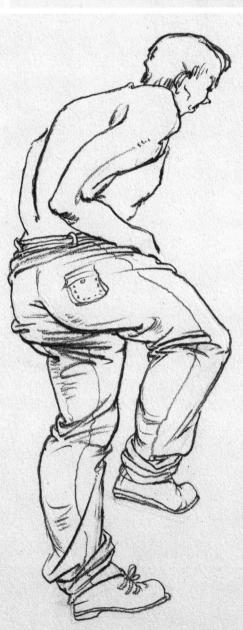

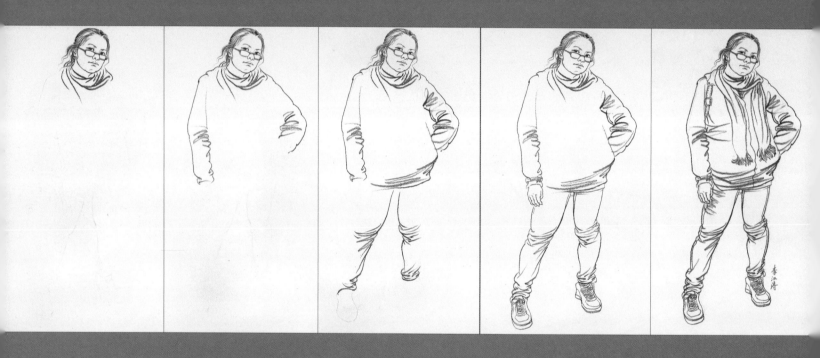

第二章　线性速写 写生详解

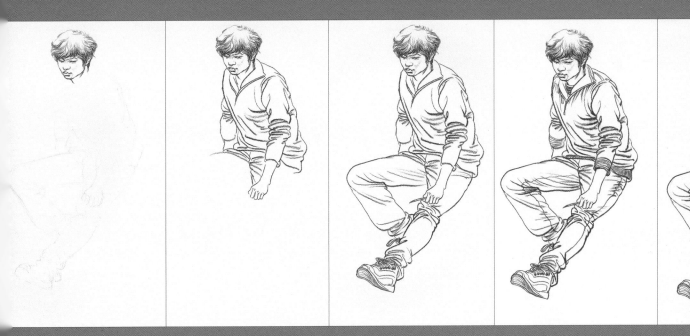

线性速写因其具有画面整洁、表现直接、韵律感强等特色，又因其特别适合设计类、综合类大学以及各省联考，故越来越受到广大考生关注。

虽然用线表现，但对线条本身的要求并非本质，我们表现的是鲜活的形象、饱满的形体，而非一件衣纹漂亮的外衣。

所以对人体结构、比例等知识的学习以及造型意识的培养才是画好速写的基本前提。

一、不同动态的写生方法

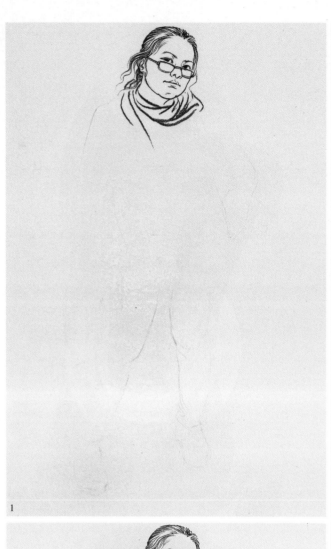

1

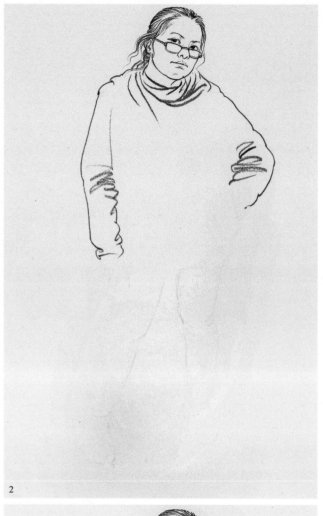

2

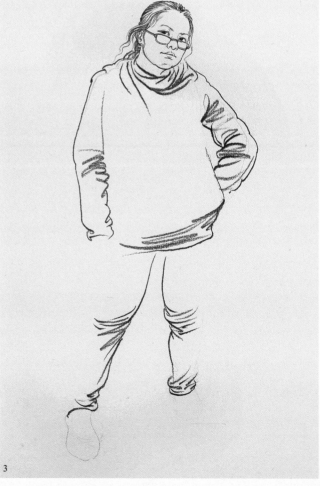

3

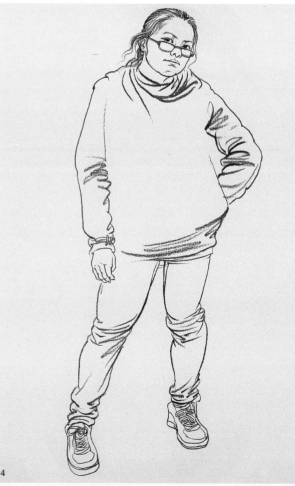

4

1.用虚线定准比例及动态关系。头部应精心雕琢，头发随意婉转，尽力放松嘴角及眼角，透视线务必精准到位，眼神传情不可忽视。衣领处线条围绕脖颈自前向后输送。

2.果断画出上身外形线和内形线。外形线宜粗重有力，否则不足以兜住形体；内形线适当放松，避免呆板僵死。双臂转折处及腹部腰部多加衣纹线。双臂外形线坚挺、肯定，起伏处偶有顿挫；内形线放松随意，信笔书写。

3.加强臂部转折以体现空间，画出上衣底面及膝部底面转折，切记不要为画线而画线。用线画结构才是当务之急。

4.补齐下肢外形线及鞋足。为体现动势，下肢外形线可适当夸张，切忌死抠局部，抄袭衣纹，做表面文章。

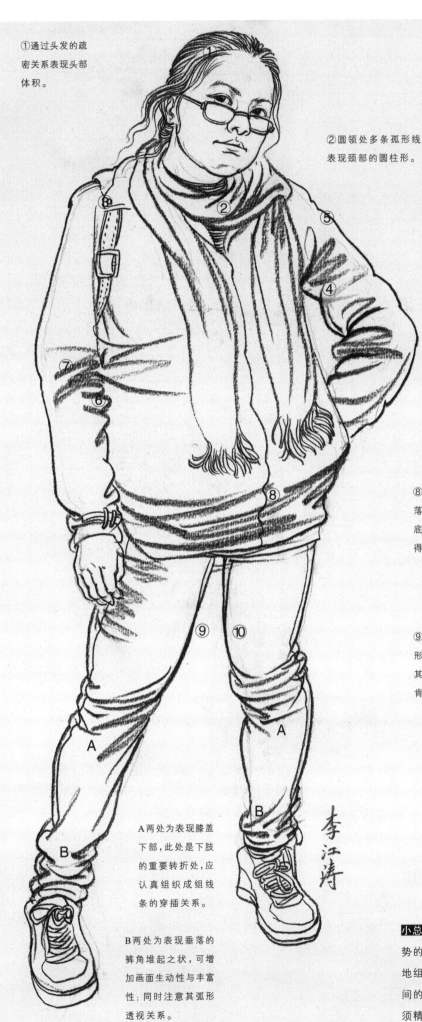

①通过头发的疏密关系表现头部体积。

②圆领处多条弧形线表现颈部的圆柱形。

③两条短线暗示肩膀厚度。

④此组线条表现上臂相对于躯干而言后退的空间关系，可以画得粗一些，形成一个暗的区域，相对于⑤处上臂坚挺的外形线，此处相对较虚，故用侧锋随意画出。

⑥、⑦处分别表现手臂内形、外形线，内形处褶皱较多，用笔放松自然；外形由于肘关节顶出，可中锋用笔，肯定而有力。

⑧处表现宽松的上衣垂落，同时又表现腹部的底面，故此组线条可画得放松、粗宽一些。

⑨、⑩此两处为大腿外形线，略带弧度可表现其饱满和弹性，须用笔肯定，力透纸背。

完成 画出长围巾、背包带及衣纹装饰，使画面丰富耐看，又不失大气。另外装饰线对形体塑造功不可没，如颈部多条弧形条纹线使没有任何调子的颈部圆转起来，裤缝线充当了腿部明暗交界线，使画面越发厚重。

A两处为表现膝盖下部，此处是下肢的重要转折处，应认真组织成组线条的穿插关系。

B两处为表现垂落的裤角堆起之状，可增加画面生动性与丰富性；同时注意其弧形透视关系。

小总结 抓住最能体现整体动势的线是第一要务，有目的地组织、表现结构和前后空间的线，使其丰富完善，细节须精到，使其气韵生动。

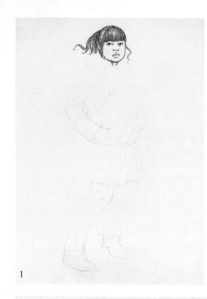
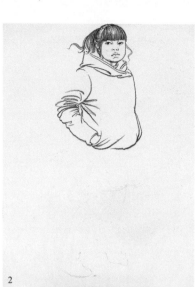
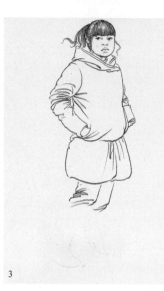
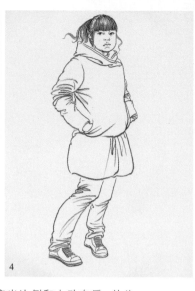

1　2　3　4

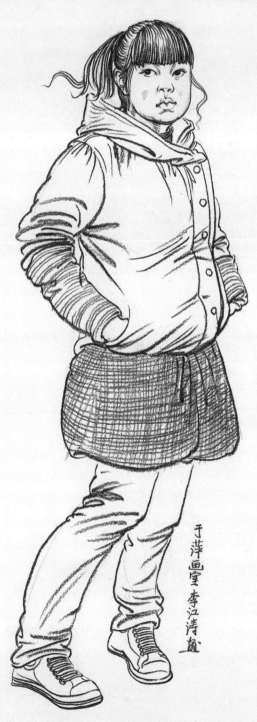

1. 用虚线定出比例和大动态后，从头开始用中锋笔勾画头发，头部骨点处用笔须肯定，以体现头发紧包头骨之状；发梢处用笔婉转，表现飘逸之态。面部五官着力于形象特征，五官暗部稍做皴擦，使形象气韵生动。

2. 继续画出衣领及上臂转折处衣纹。衣纹须删去繁琐细节，忌全盘照抄，放笔直取体现空间形体之转折处，用笔放松大胆。勾出上身外形线及腋部衣纹，注重线条穿插，以体现前后空间。

3. 补足左臂轮廓线，画上厚厚的短裙及膝部转折线，注意膝盖顶部线的坚挺与后部衣纹线的放松之间的对比。

4. 画出下身腿、足，用线应解决其形体及前后空间关系，除外形准确外，还应加强线的透视弧度及线与线的遮挡关系。依次画出鞋、足，注意远处鞋的透视关系及双足的弯曲方向。

完成 添加带透视的辅助线。一使画面丰富完整，二使形体更加饱满。短裙方格装饰线的添加使原本单薄的画面迅速丰富起来。这种塑造形体的办法与涂光影调子相比更加具体有效。正如当我们画一个圆的时候它是平面的，当加上透视准确的经纬线以后，它就是前后左右有体积的圆形地球仪了。

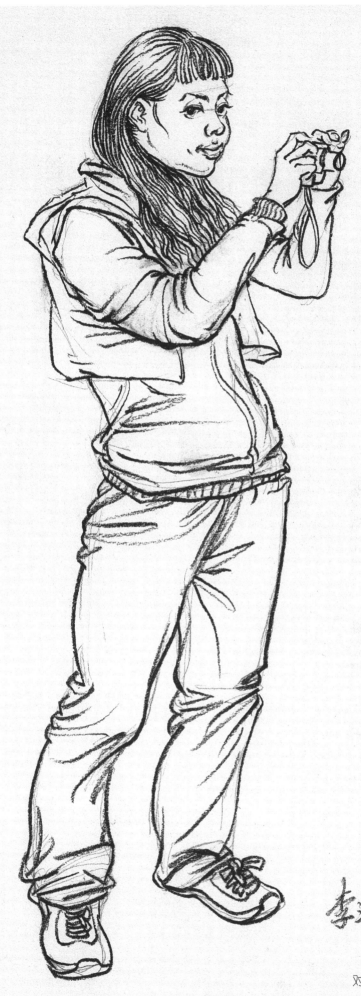

李江涛

此幅持相机女青年，选取生活瞬间，
对模特状态把握准确，刻画充分，基本达
到了上述速写关于状态的要求。

1. 大致定出比例和动态后，用铅笔浓重地勾勒出头发，头发上部包住头骨，画得紧一些，下端自然垂下，画得松一些。五官力求准确生动，琐碎之处不宜太多。

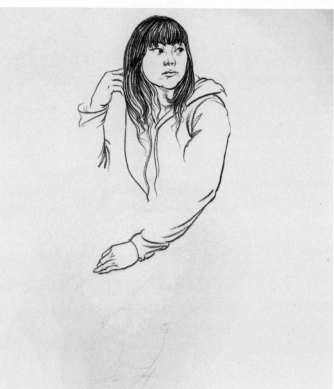

2. 画出肩部及双手。肩易画薄，应当有足够的形体意识；手部相对难画，应参考结构资料做专项训练；手臂及胸部外形线画得实一些。

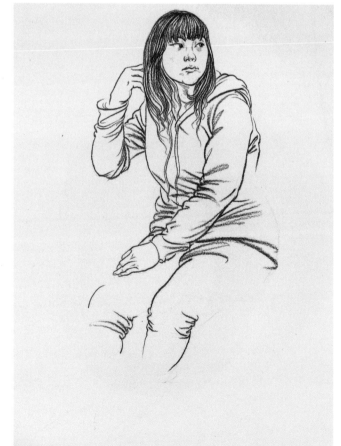

3. 画出左臂、躯干、右臂的前后层次以及上下臂的转折关系，衣领、帽子部分的线转至背后，使肩膀厚实一些。

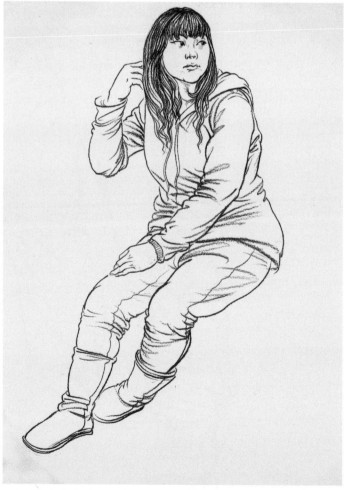

4. 多画腰腹部衣纹线使其"进去"，让胯和臀部"出来"。画出方圆的膝盖，注意微妙穿插，使其"顶"出来。画靴子时，注意左靴口的弧形，透视线使左小腿"退"进去。

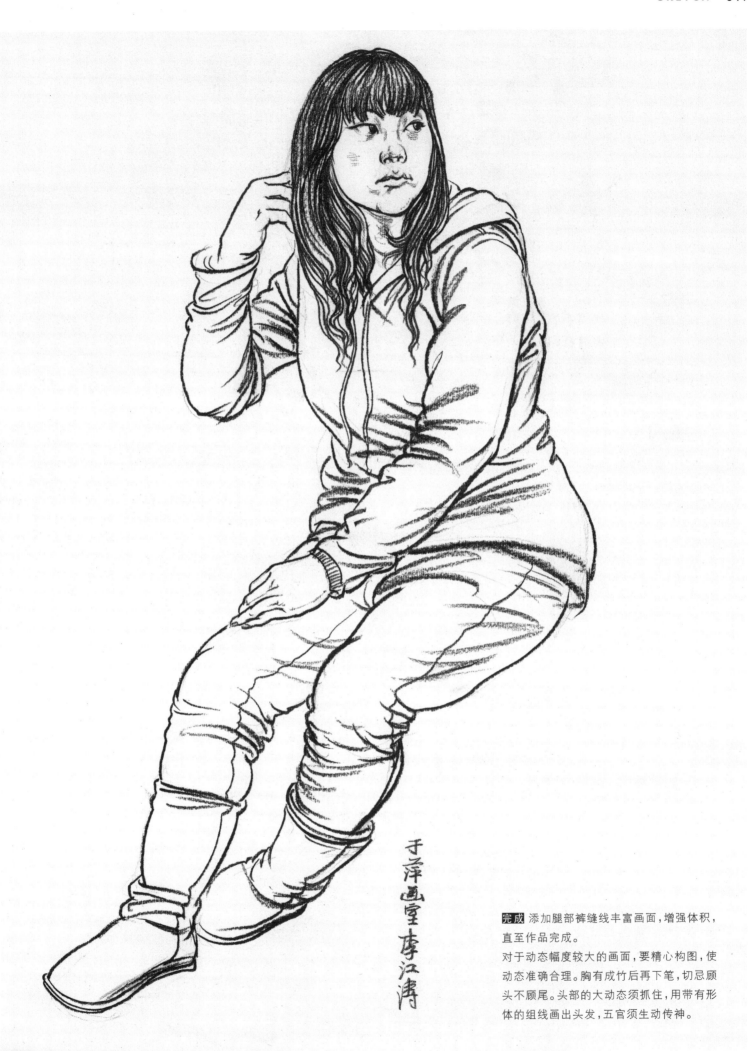

完成 添加腿部裤缝线丰富画面，增强体积，直至作品完成。

对于动态幅度较大的画面，要精心构图，使动态准确合理。胸有成竹后再下笔，切忌顾头不顾尾。头部的大动态须抓住，用带有形体的组线画出头发，五官须生动传神。

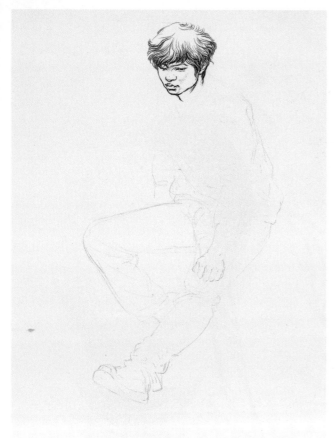

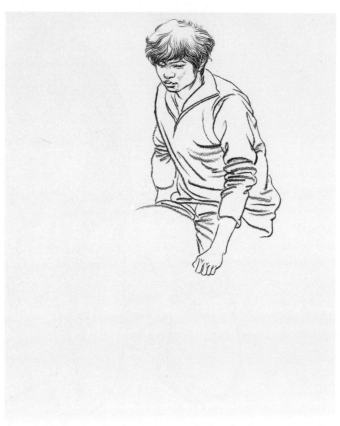

1. 用虚线定出大动态,用放松的头发表现方正的头骨,俯视的角度使五官透视线不再遵循三停五眼的法则。犀利的线条让男青年的形象更加硬朗。面部稍施色调以区分正侧面。

2. 肩部的线方正挺拔,腋部和腰部则连绵婉转,结构凸起处,衣纹疏朗;形体退后处,衣纹稠密。眯起眼睛来观察对象,应当分出身体的受光部与背光部。

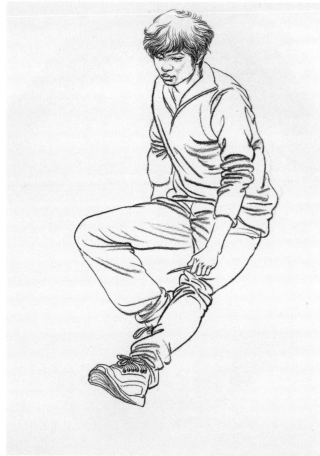

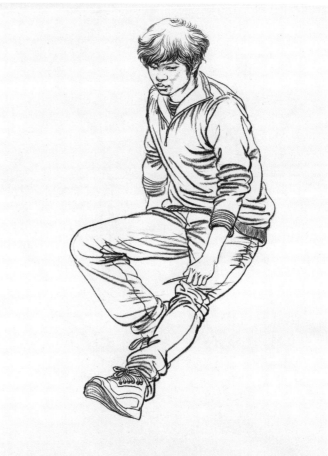

3. 勾出腿、足外形线、内形线及转折关系,画出足部透视线。伸出的左腿前后空间关系是难点,应借助衣纹透视、遮挡关系表现其前后。

4. 添加裤缝线及衣纹装饰线使画面丰富,形体结实,上衣腰部装饰线与头发线条遥相呼应,整幅画面疏密有致,取舍得当。

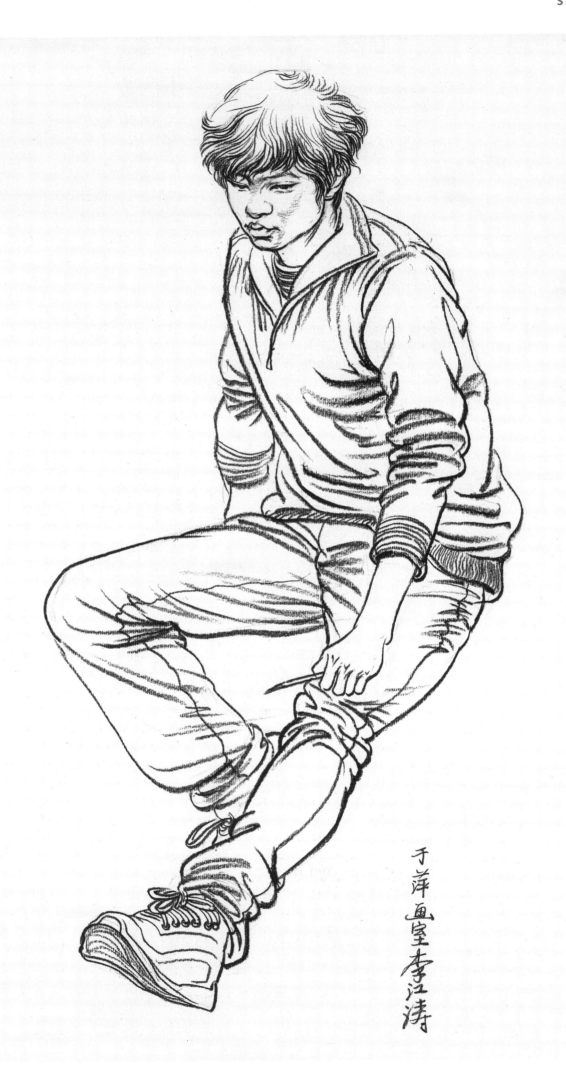

于萍画室 李江涛

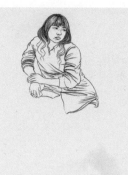

1 　　　　2 　　　　3 　　　　4

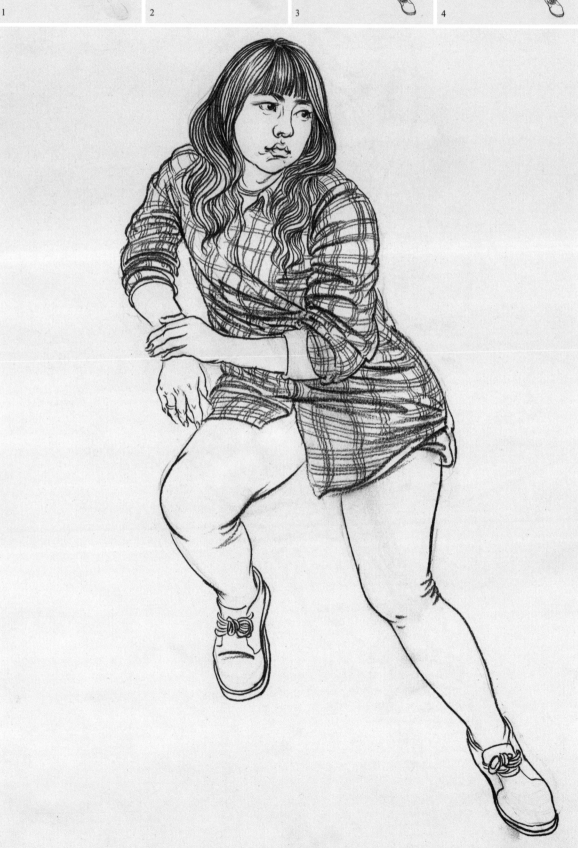

1.用长线条定出人物的大体比例与动态，之后再从局部入手，用带有形体的组线画出头发，五官须生动传神。

2. 果断画出上身外形线和内形线，外形线宜粗重有力，否则不足以兜住形体，内形线适当放松，避免呆板僵死。双臂转折处及腹部腰部多加衣纹线。

3.画出下身腿足，尤其是左腿部，用几根线来解决其形体及前后空间较有难度，除外形准确外，还需加强线的透视弧度及线与线的遮挡关系。

4.上衣方格装饰线的添加使原本单薄的画面迅速丰富起来，这种塑造形体的办法与涂光影调子相比更加具体有效。

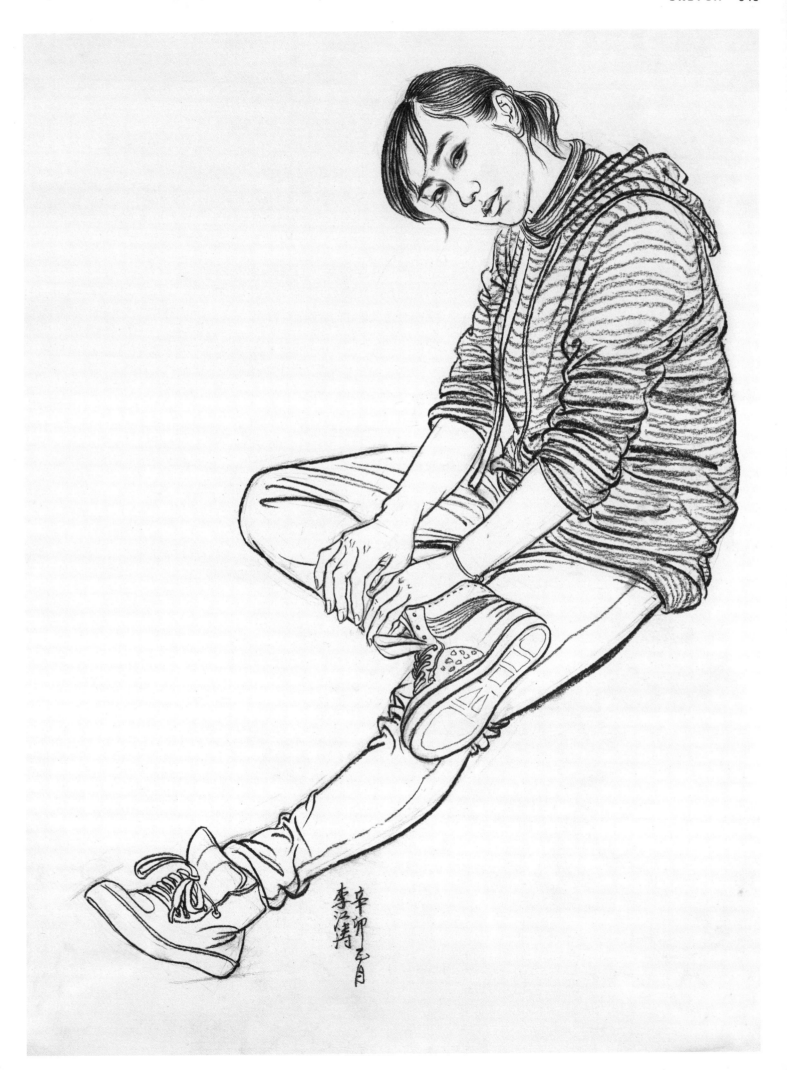

二、一模多态的练习

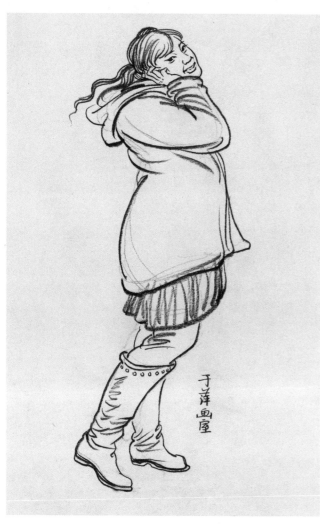

多角度、多动态的练习主要在把握人物的基本结构、特征基础上,准确、有序地塑造人物的形象特征与动态,用笔要熟练,构图力求完整。初学者可以将身边的熟人作为自己练习的模特,从多动态、多角度去进行练习,这样对你提高速写能力是非常有效的,每天可以规定一两个小时来进行练习。

多角度、多动态的速写训练能够帮助学生更加明确地认识形与体的关系,能够较好地帮助建立立体造型意识。

头、颈、肩的关系是人物动态造型的另一重要结构处。在写生时,要运用整体观察的方法,以下巴处的水平线为基准,通过比较,观察头、颈、肩的结构变化。只有将此处画准,其他部分才能动态合适。而此时最容易出现的问题,几乎都是因为画的程度不够。本来应该低一点,画得高了,本来应该侧一点,画得正了,从而影响了动态的准确度与生动性。

着衣人物的动态速写,对服饰特征的表现,要通过认真观察把握其典型性。不同的服饰特征,会产生不同的衣纹形态。只有把握住这种特点,才能使写生作品变得生动感人。此系列作品人物的着衣,上衣与裙子处的衣纹变化,只有此种柔软质地的服饰才会产生这种衣纹特点。观察把握住这种典型特征,是写生生动起来的关键。

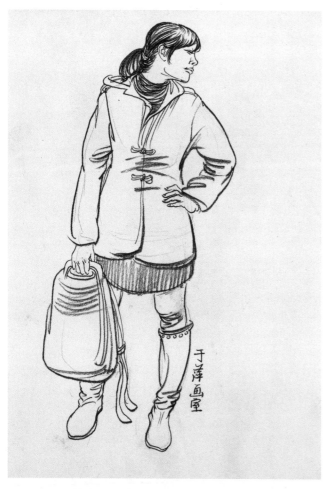

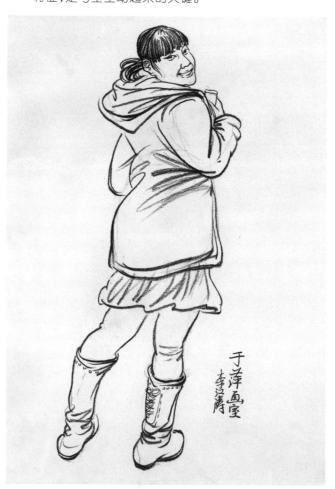

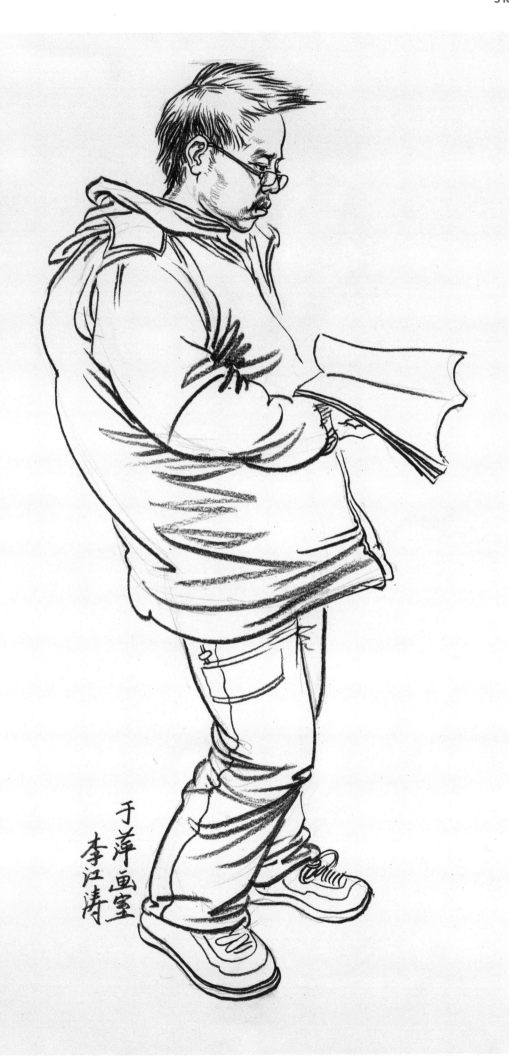

于萍画室
李江涛

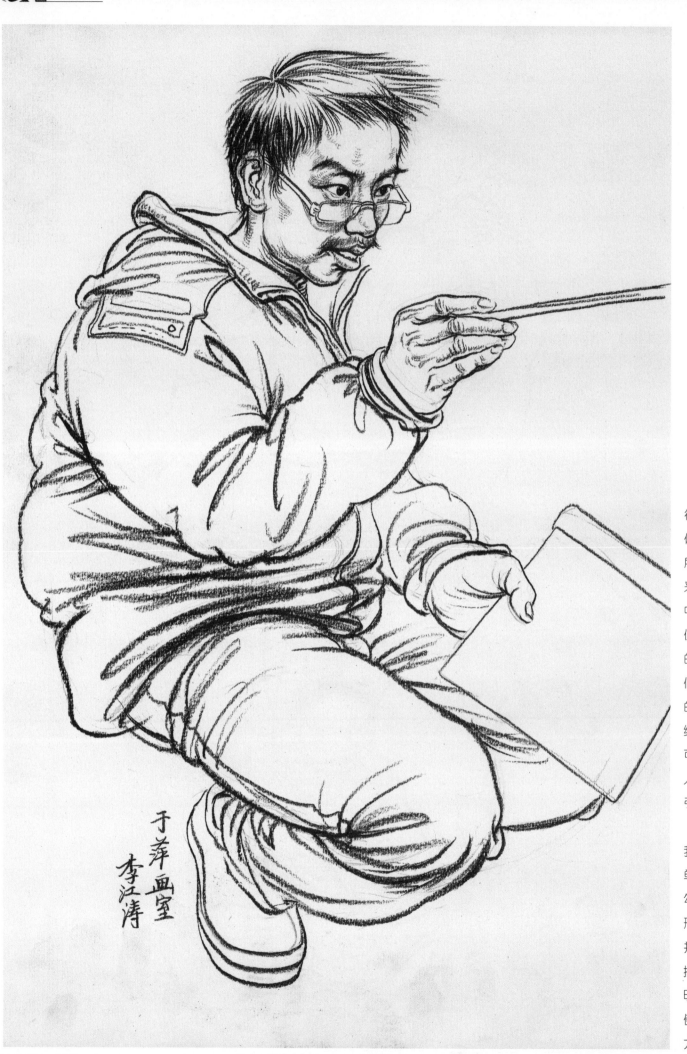

于萍画室
李江涛

带弧形的线往往使人感到形体饱满而有张力，所谓张力其实是来源于日常生活中的视觉经验移位到作品中形成的通感。比如我们看到充足空气的气球，它的边缘形是圆弧的，可能就会想到古人拉开呈弧形的弓是绷足力量的。

在速写中，我们不妨用些简单易行的弧线来勾勒出外形，内形线也多带弧度，并结合透视和穿插，如此不必加明暗光影，也会使形体看起来张力十足。

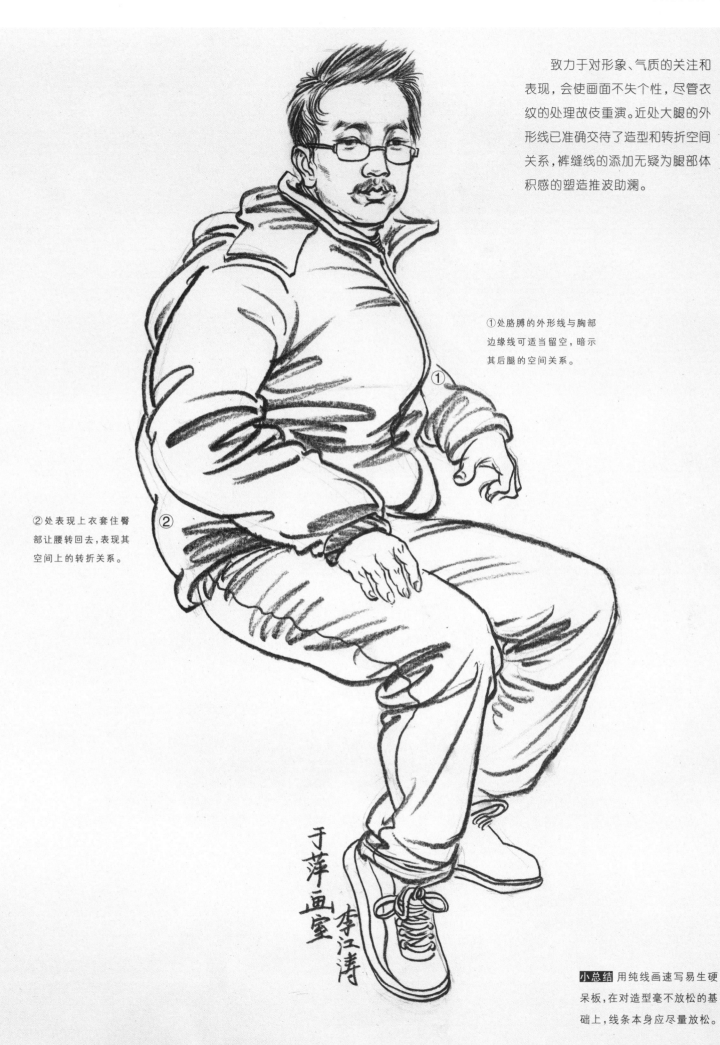

致力于对形象、气质的关注和表现，会使画面不失个性，尽管衣纹的处理故伎重演。近处大腿的外形线已准确交待了造型和转折空间关系，裤缝线的添加无疑为腿部体积感的塑造推波助澜。

①处胳膊的外形线与胸部边缘线可适当留空，暗示其后腿的空间关系。

②处表现上衣套住臀部让腰转回去，表现其空间上的转折关系。

于萍画室 李江涛

小总结 用纯线画速写易生硬呆板，在对造型毫不放松的基础上，线条本身应尽量放松。

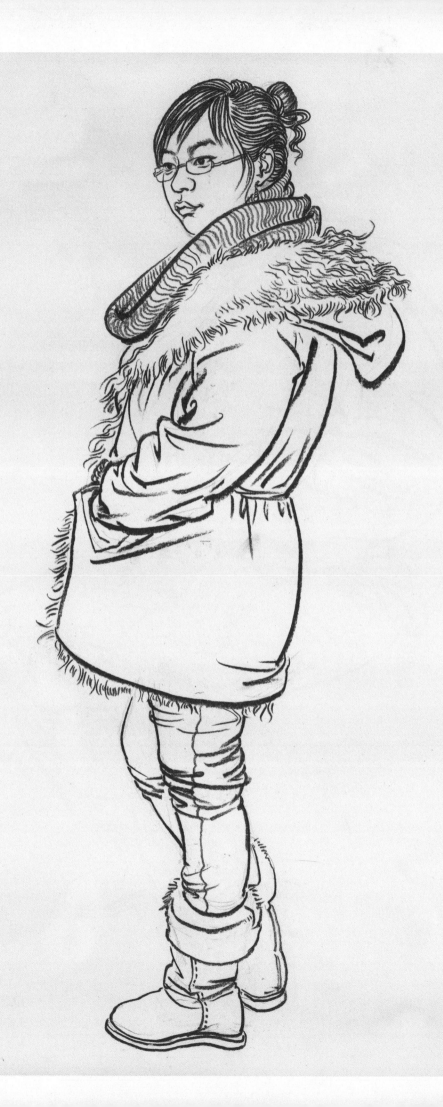

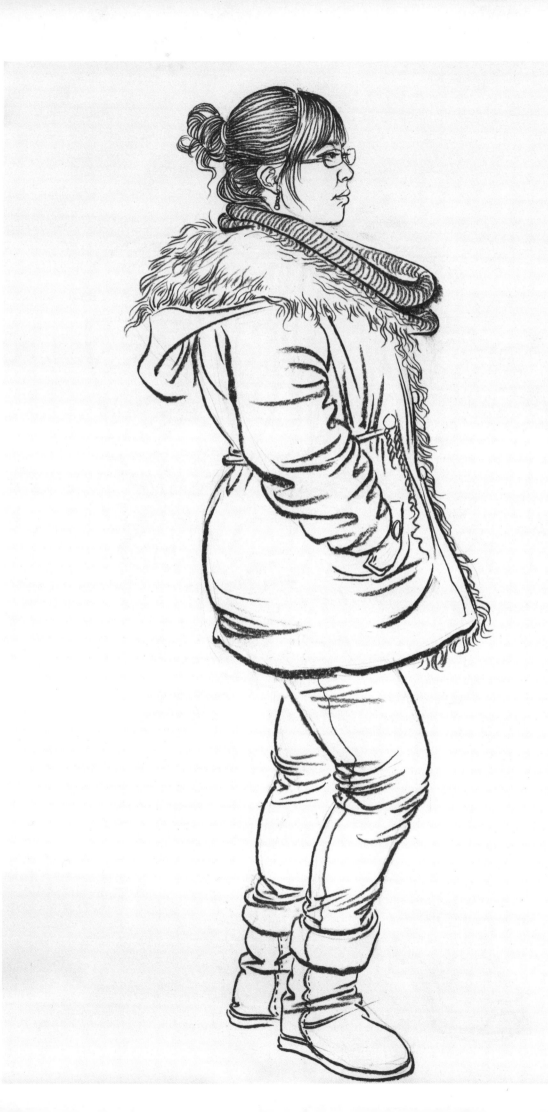

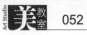

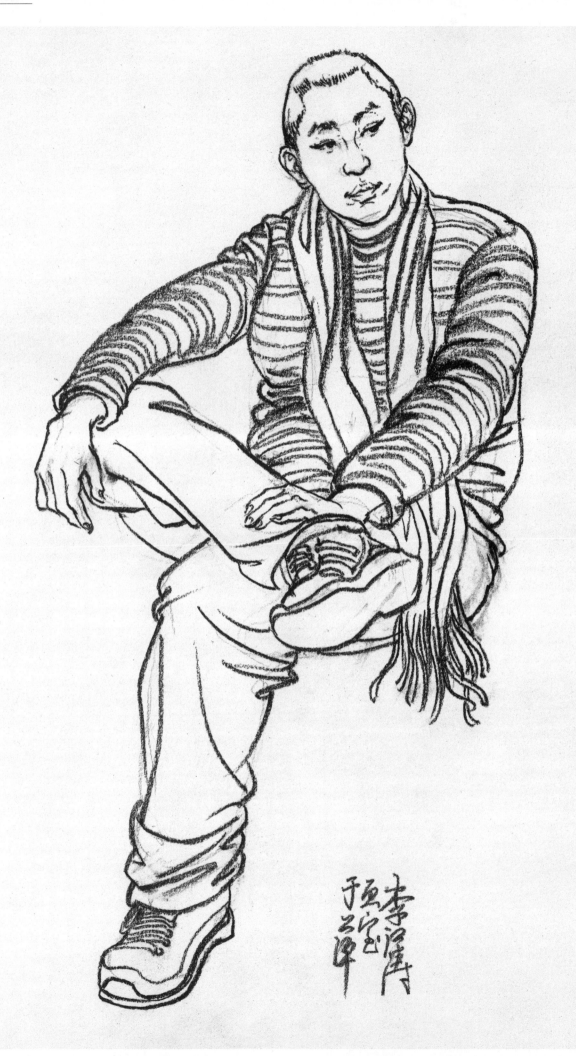

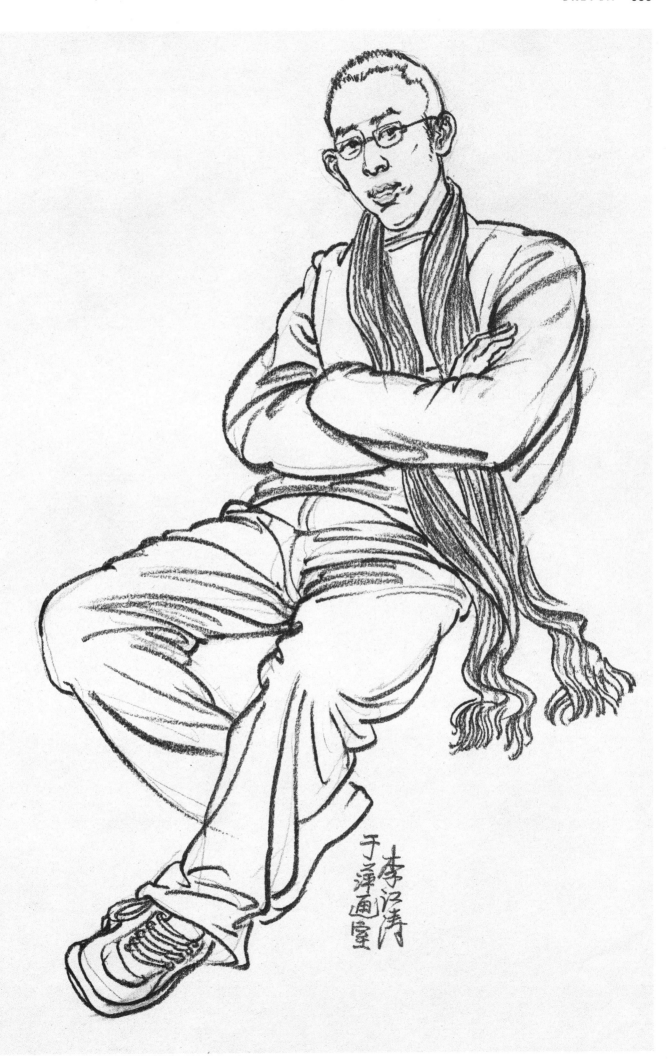

光影速写相对于线性速写而言，明暗对比强烈，往往看起来
效果更强一些。在应试阶段，效果问题不可忽视。因而线性
速写不妨增强其线条浓度和加强疏密对比度，以解决其自身
效果弱的先天不足。

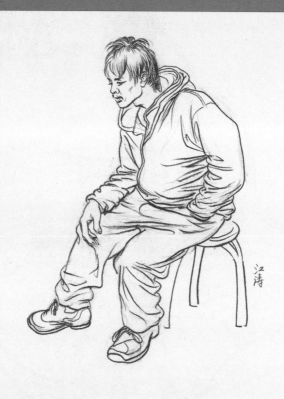
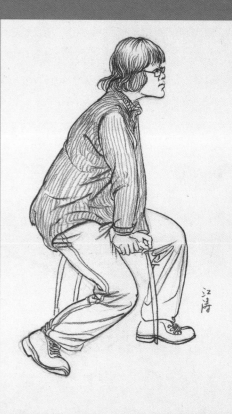

第三章　线性速写 线的分析

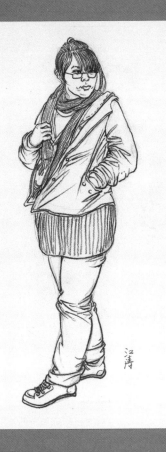

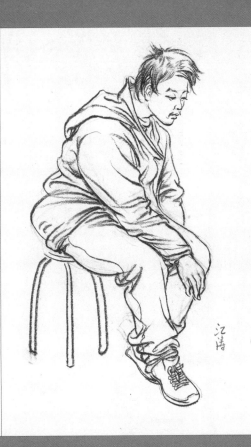

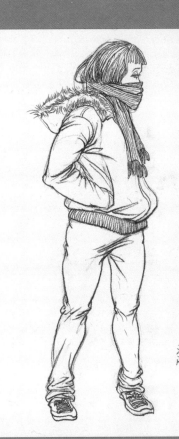

大家应该对线的表现力深信不疑，它可以框出外形，它可以表现内形的起伏转折，带透视的线可以让空间无比深远，让形体饱满张扬，让形象气韵生动，有时候它比光影手段来得更直接具体，更深刻透彻！

1.用线说话——线包形

此作头发的线紧紧包住头骨，方
中带圆；围巾线的前后穿插缠绕
交待了脖子的圆柱形；上衣下部
与大腿的分割线交待了臀部的圆
形，从而塑造了对象丰富厚重的
体态特征。此作是线与形结合充
分的范例。

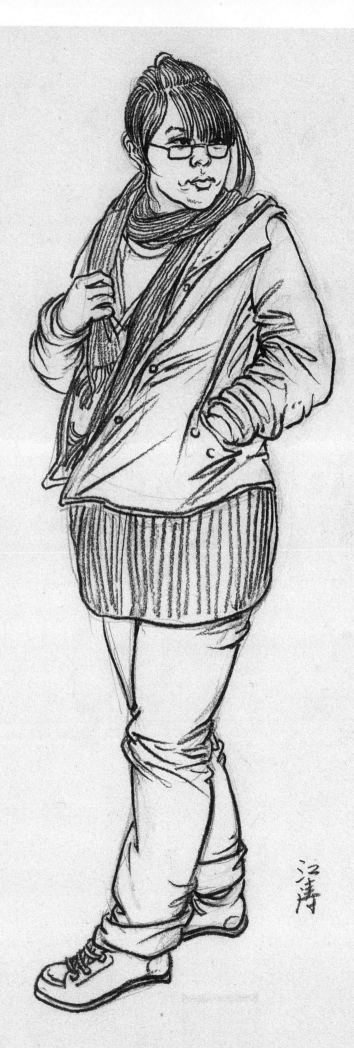

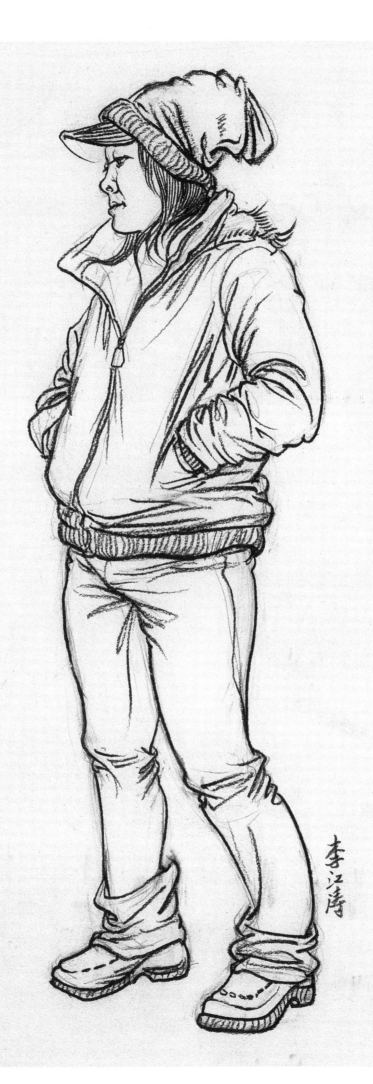

2.用线说话——切忌死蛇挂树

"死蛇挂树"是线描中经常提及的比
方，是指跟形体不产生关系的失败的
线。试想，活生生的蛇缠绕在树上，其
身体本身的线跟树干或树枝的结构必
然产生紧密的依附关系，其身体的空
间，前后附着于树。反之，死蛇挂在树
上，多余且孤立。此论也是对"线包
形"的进一步阐述。这张画帽子的线
以及胳膊的线都生动地表现了"蛇缠
树"的状态。

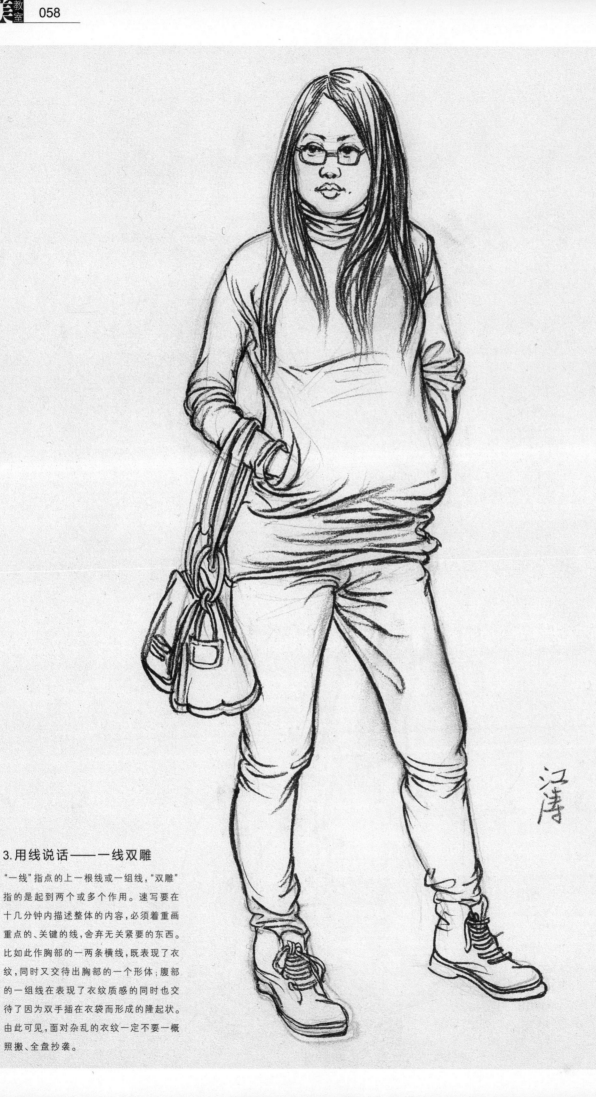

3.用线说话——一线双雕

"一线"指点的上一根线或一组线,"双雕"
指的是起到两个或多个作用。速写要在
十几分钟内描述整体的内容,必须着重画
重点的、关键的线,舍弃无关紧要的东西。
比如此作胸部的一两条横线,既表现了衣
纹,同时又交待出胸部的一个形体;腹部
的一组线在表现了衣纹质感的同时也交
待了因为双手插在衣袋而形成的隆起状。
由此可见,面对杂乱的衣纹一定不要一概
照搬、全盘抄袭。

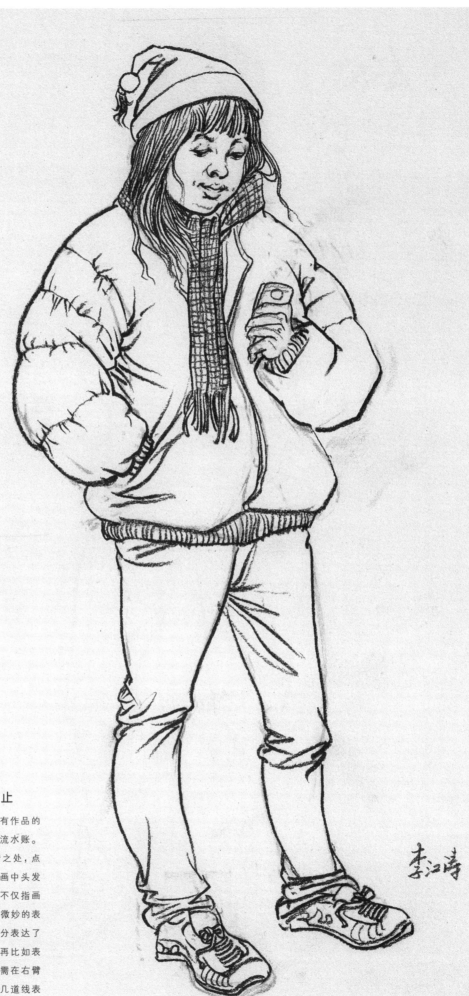

4.百般算计与点到为止

一张画能称为作品，必须要有作品的
思想活动，而不是泛泛地记流水账。
百般算计是说画面精心经营之处，点
到为止是说一笔带过。比如画中头发
和围巾"不厌其详"，当然也不仅指画
得多，也指画得精；比如面部微妙的表
情，着墨不多，却很精到，充分表达了
对象既认真又轻松的心态；再比如表
现胳膊上凸起的小形体，只需在右臂
上局部表现，左臂用简单的几道线表
现出上下臂的前后关系即可。

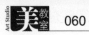

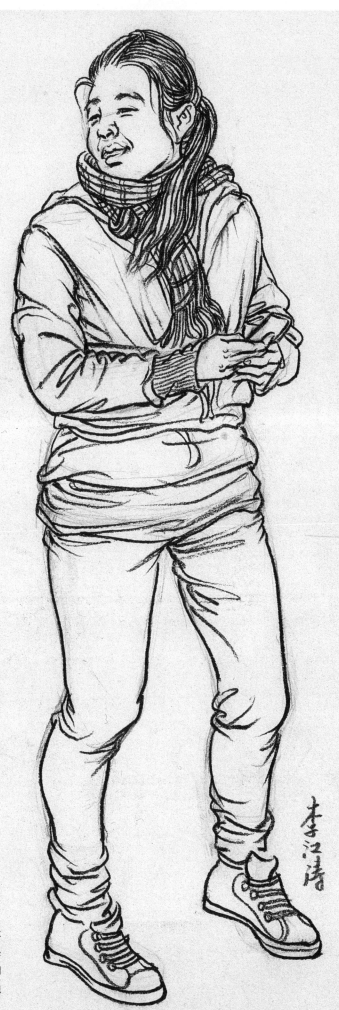

5.密不透风与疏可走马

此论着重针对作者主观意识。大疏大
密使画面充满节奏感和韵味。此画头
发、围巾、衣袖形成密的区域；下肢则
留空，简练概括，疏密的处理给人在视
觉上感觉有的放失，主次分明。

6.松紧结合，张弛有度

如果说疏密主要是画面的视觉感受，那么松紧张弛除视觉之外更侧重于心理感受。疏密在视觉上能形成一种黑白的关系，疏密的位置可以主观安排。而松紧都是客观的，它根据形体和质感的不同来安排。比如帽檐部分，相对紧一些；帽子顶部下垂的部分因为没有头骨支撑，相对松动一些；外衣的帽子表现皮毛质感部分松软一些；肩部、腿部和肘部形体明确，用线肯定紧凑一些；头发松动飘逸一些。

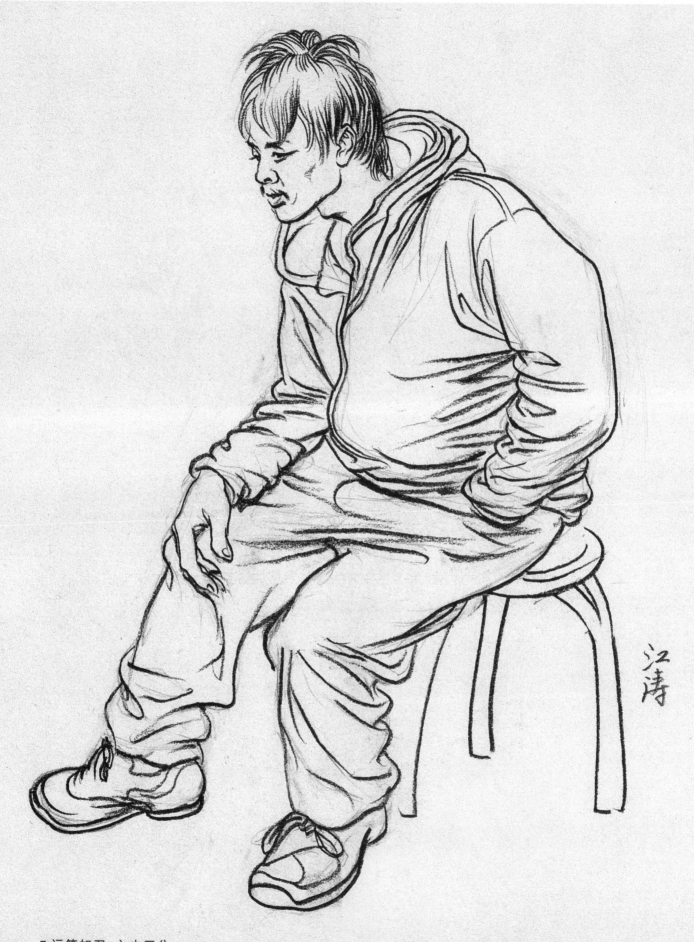

7.运笔如刀,入木三分

作画要大胆肯定,切忌畏畏缩缩。作为一张考卷铺在地上,想要跳出来,一定要追求效果,要抢眼。力争摁断铅笔、力透纸背,否则,像草稿一样,考官看不到你的试卷。尤其是表现硬朗的男青年,更要运笔如刀。此作用线肯定,表现外形和结构转折的线更是如此。当然也要避免呆板,头发和下垂衣纹的线可相对松动。

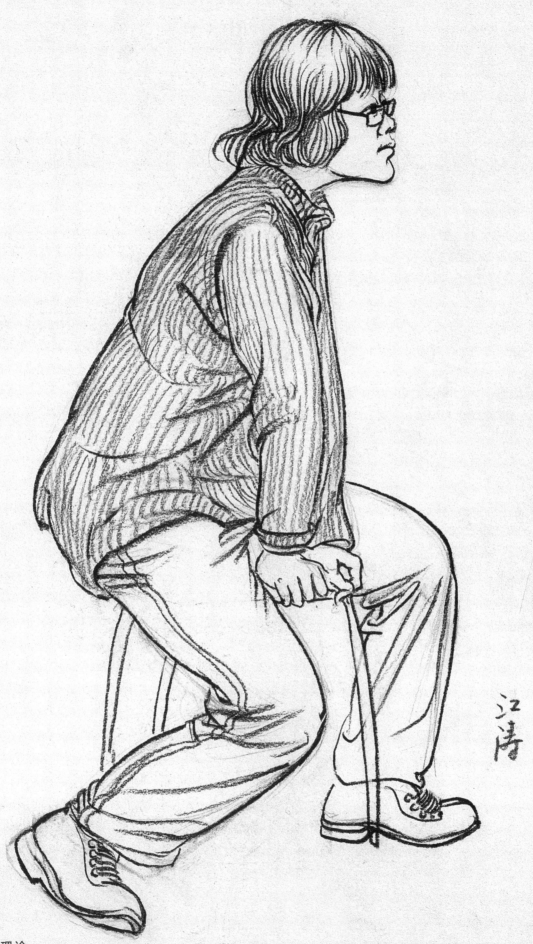

8.经纬网理论

当我们画一个圆圈，它只有形，没有形象。再把圆圈上添上具有透视关系的经纬网，它就是形体饱满的地球仪。这就是用线解决造型的经纬网理论！头发的线中间疏、四周密，近处疏、远处密，从而使整个头鼓起来！身体毛衣的线也是如此，高高耸起的肩头，撅起的臀部，甚至紧顶的膝盖，无不如此。

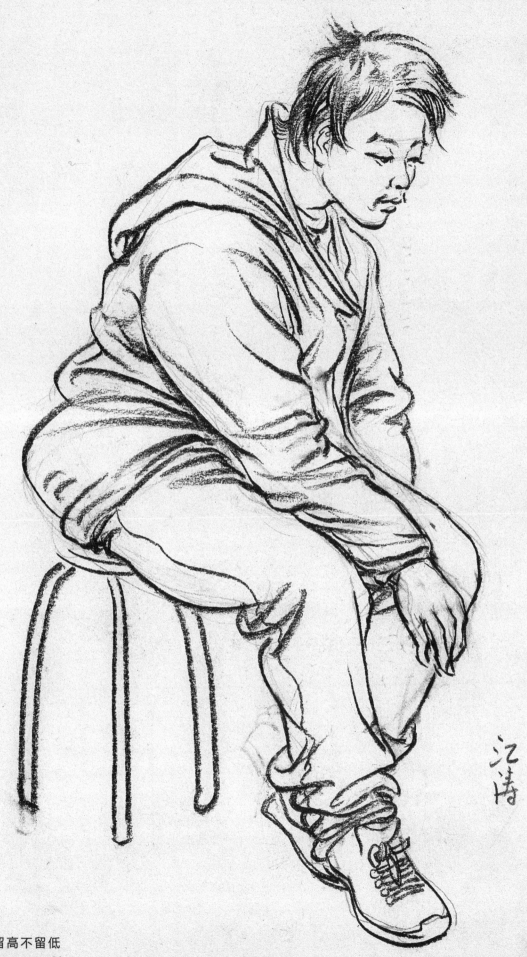

9.留高不留低

此理论与经纬网理论异曲同工，略有不同的是经纬网主要运用透视线，而留高不留低则更侧重黑白表现。所谓"高"，指对象高起的部分或处在顶面的部分，反之则为"低"。如头部顶面、肩部顶面、臀部与膝盖等可视为"高"处，可以直接留白；头的侧面耳朵以后、腹部则为暗面即相对"低"处，可以多画，形成黑的区域以表现低处或退后的感觉，从而使对象体积和空间更加强烈。

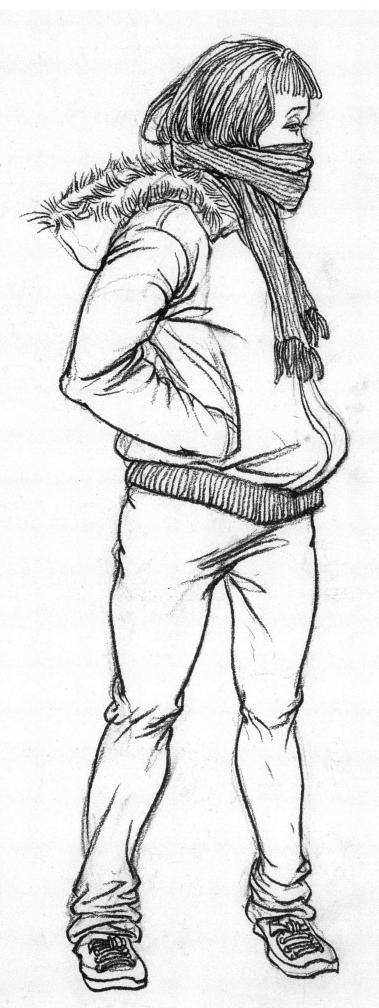

10.装饰线的作用

线性速写中共分三种线:一种是外形的
线,主要是指大的轮廓线;另一种是结构
线、形体转折线,需要加强、重点画的线;
第三种是装饰线,起到丰富画面、加强效
果的作用。装饰线可以跟形体毫无关
系,甚至模特身上根本不存在,它是单纯
为画面服务的,比如围巾的条纹、上衣腰
部的小竖线,很明显是主观加上的。

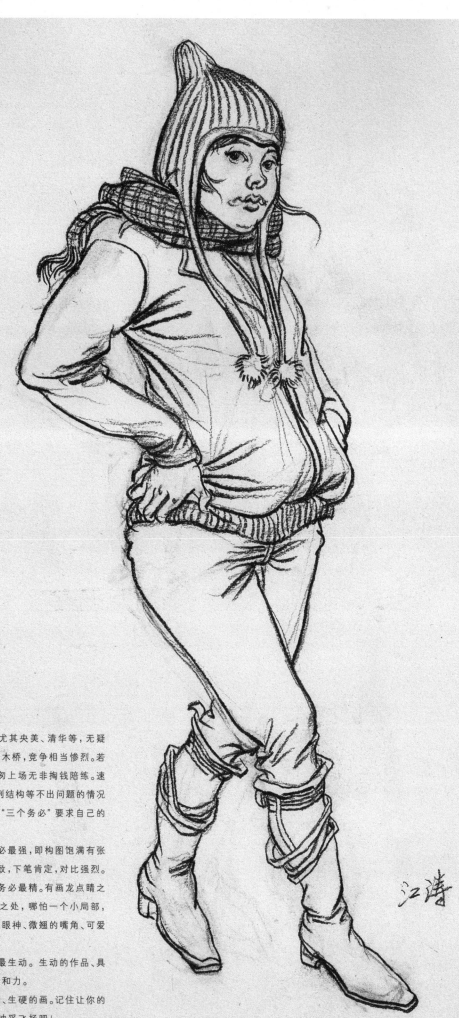

11.三个务必

考取美术高校,尤其央美、清华等,无疑
于千军万马过独木桥,竞争相当惨烈。若
无精心准备,匆匆上场无非掏钱陪练。速
写考试中,在比例结构等不出问题的情况
下,希望大家以"三个务必"要求自己的
画面。

第一,大关系务必最强,即构图饱满有张
力,画面疏密有致,下笔肯定,对比强烈。
第二,细部刻画务必最精。有画龙点睛之
笔,有动情感人之处,哪怕一个小局部,
如此画中挑逗的眼神、微翘的嘴角、可爱
的下巴等。

第三,形象务必最生动。生动的作品、具
体的形象倍具亲和力。

没有人喜欢概念、生硬的画。记住让你的
速写形象逼真,神采飞扬吧!

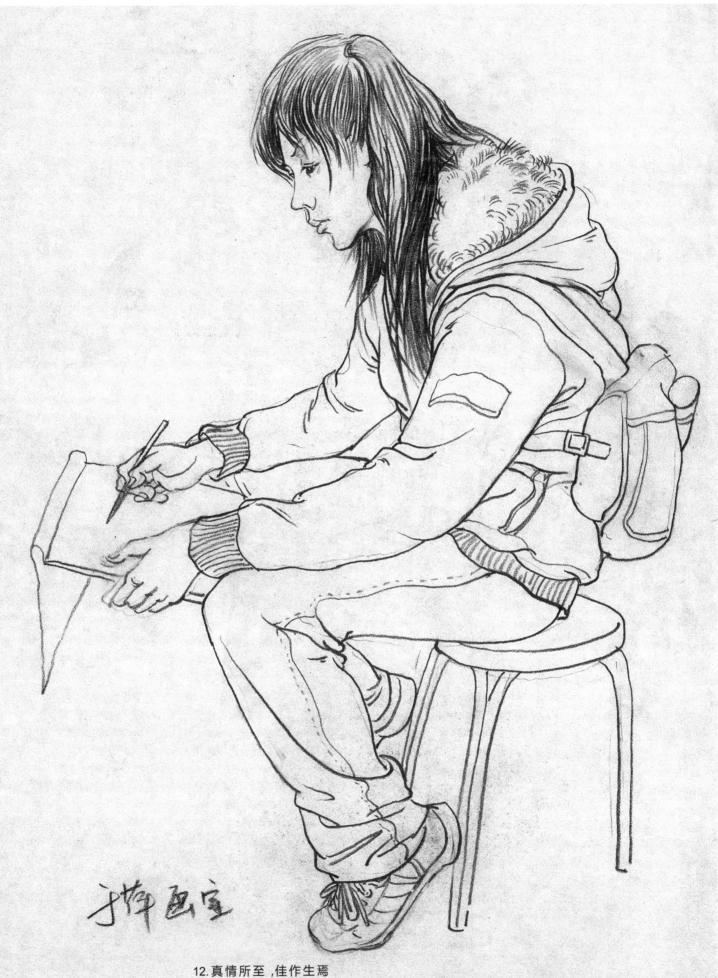

12.真情所至，佳作生焉

有句话叫"真情所至，妙文生焉"，在绘画中，同样如此。

画画要带感情，用心描绘。面对模特，要用心体会，主动与之交谈，了解其生存状态及心理活动，为画面增加感染力。

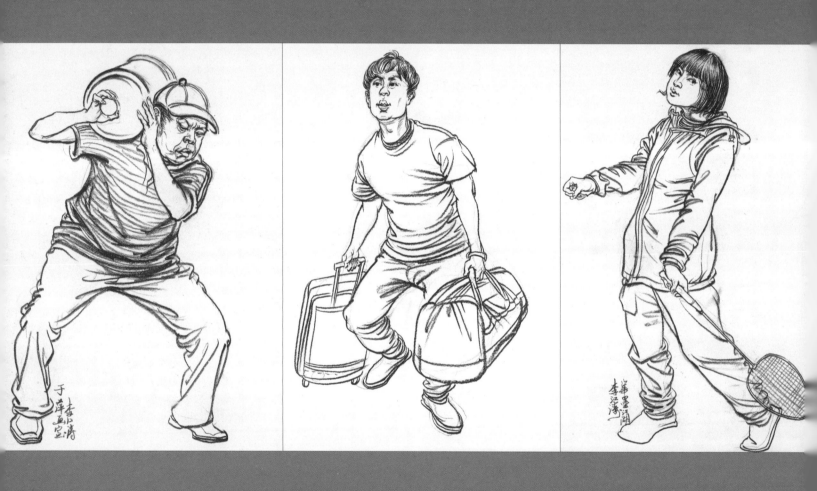

第四章 动态速写 作品分析

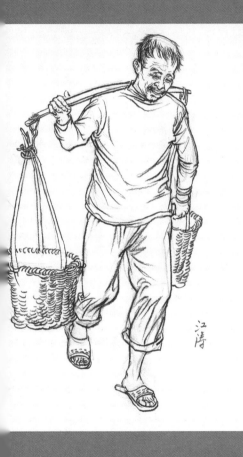

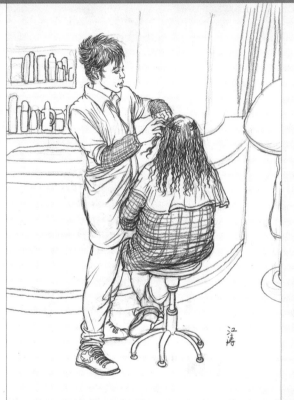

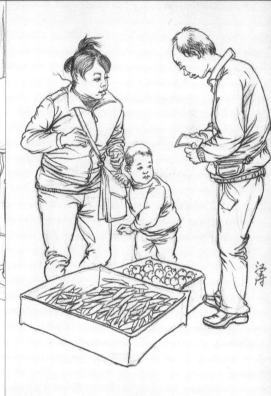

近几年，美术院校愈加重视考生的综合素质，生活动态速写经常作为考查内容出现。相对于静态速写，它难度大一些，因为对象状态在不断变化，这就要求考生在观察生活时注意总结和积累。除了把握住形象特征和基本动态比例外，还应了解行走的特征规律，如身体前倾且行走时，速度越快，上身前倾幅度越大，注意四肢前后摆动时的重心平衡和穿插规律等。

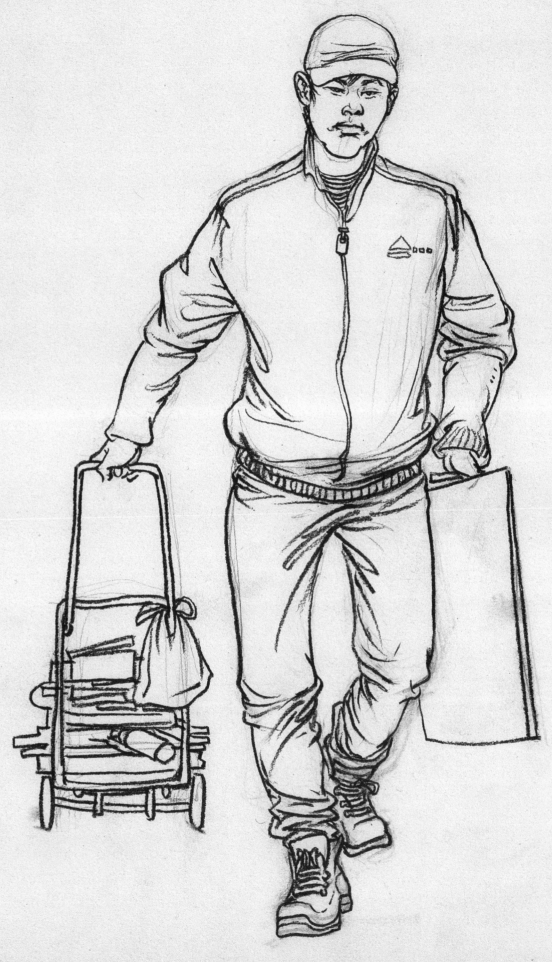

从正面角度看，行走者前后遮挡幅度较大，应注意如何用线表达前后关系。一般用"前挡后"的办法表现空间。比如：梨和苹果的关系，梨的外轮廓线挡住苹果的外轮廓线，表明梨在前、苹果在后，最简单的办法也是最适用的。同样，在该作品中男青年胸的轮廓线是完整的，而右臂靠近胸部的线被遮挡了，说明右臂往后走。像这种"前挡后"的用线法画面中无处不在，需要画时多思考，多运用。

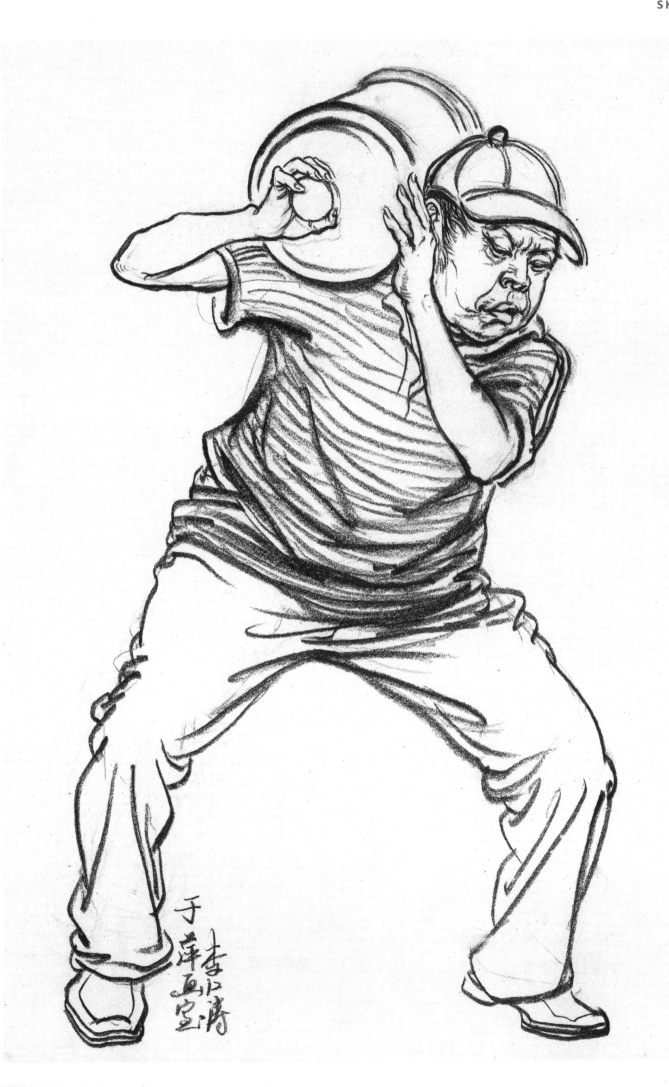

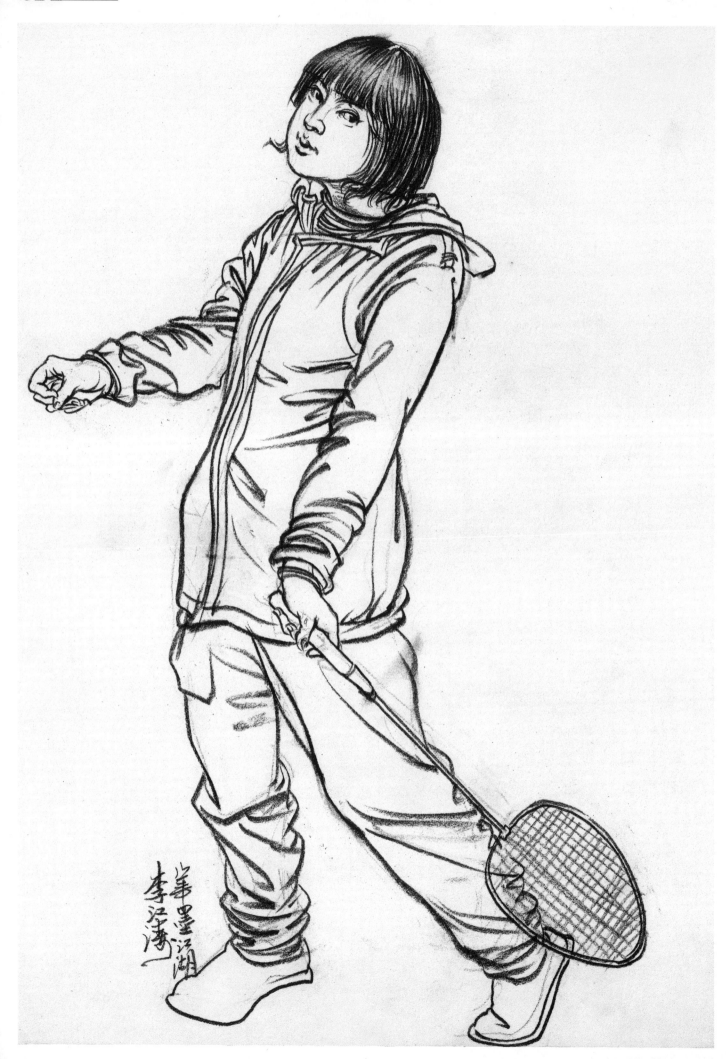

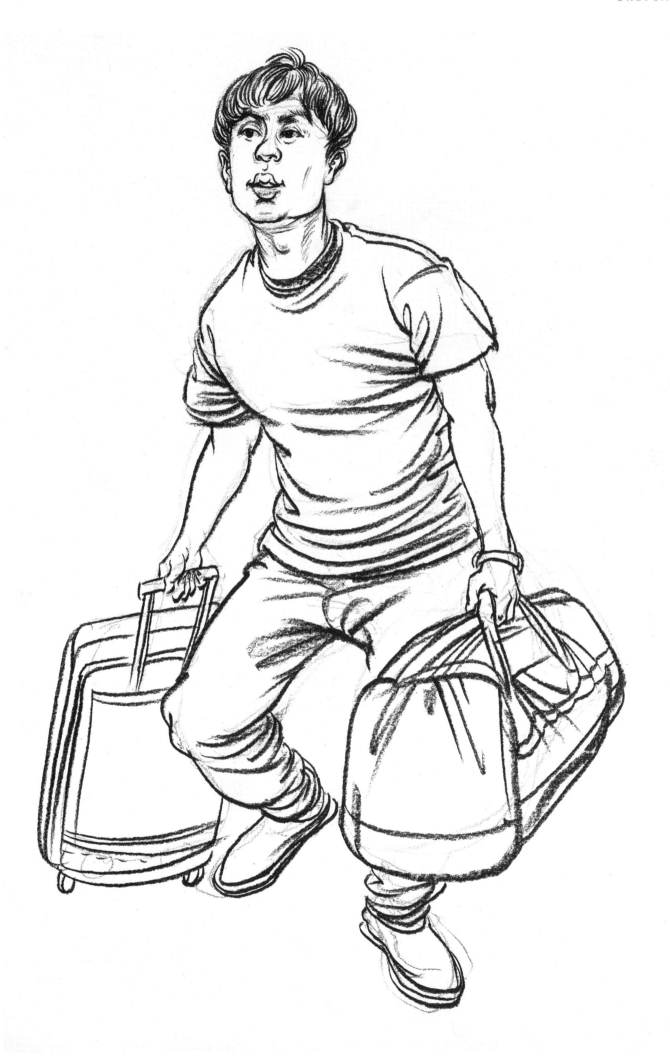

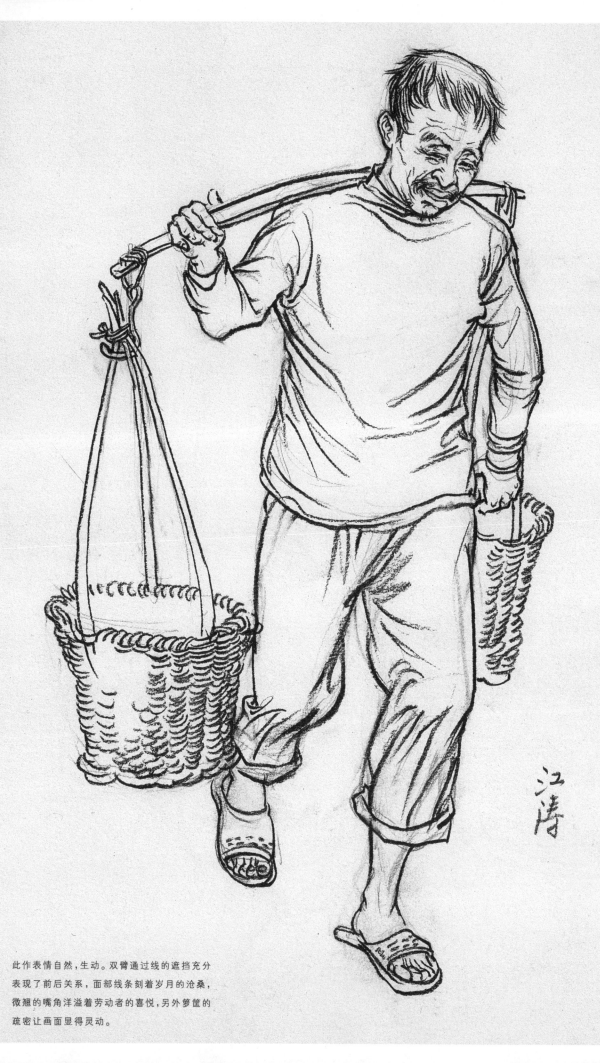

此作表情自然，生动。双臂通过线的遮挡充分
表现了前后关系，面部线条刻着岁月的沧桑，
微翘的嘴角洋溢着劳动者的喜悦，另外箩筐的
疏密让画面显得灵动。

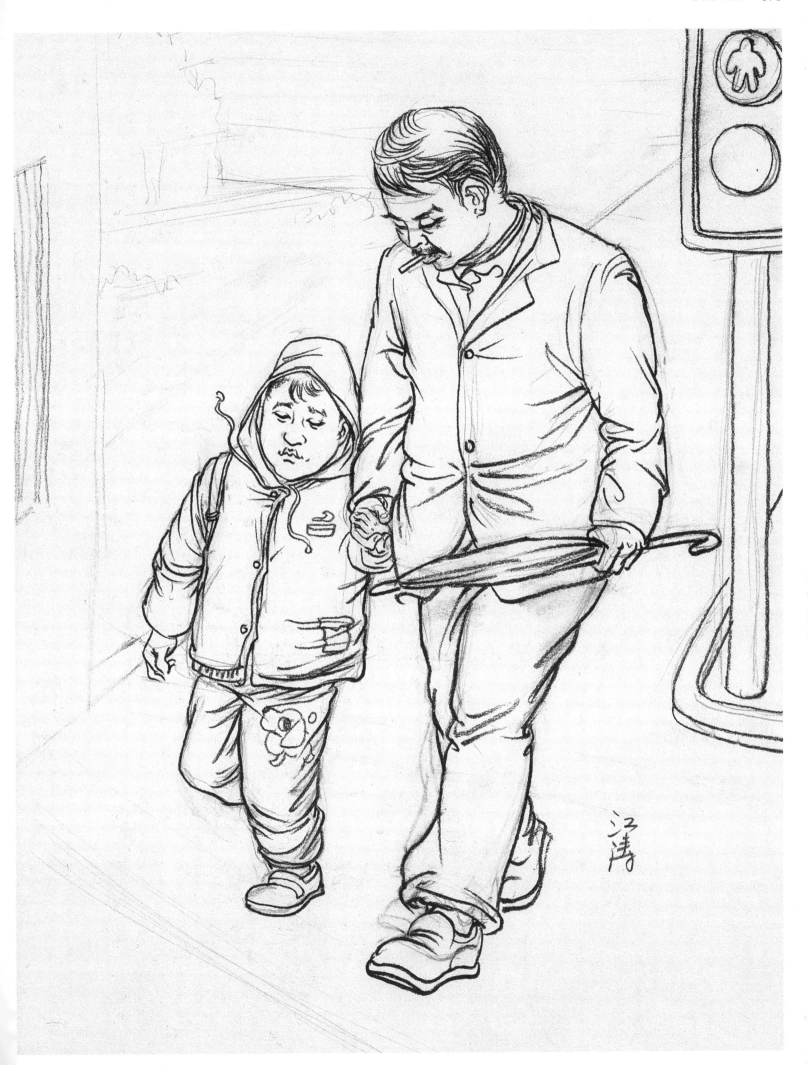

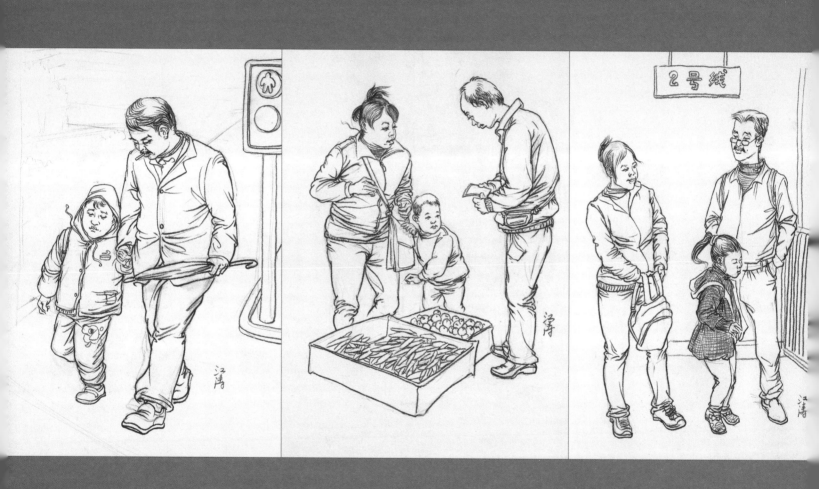

第五章　场景速写 创作的基础

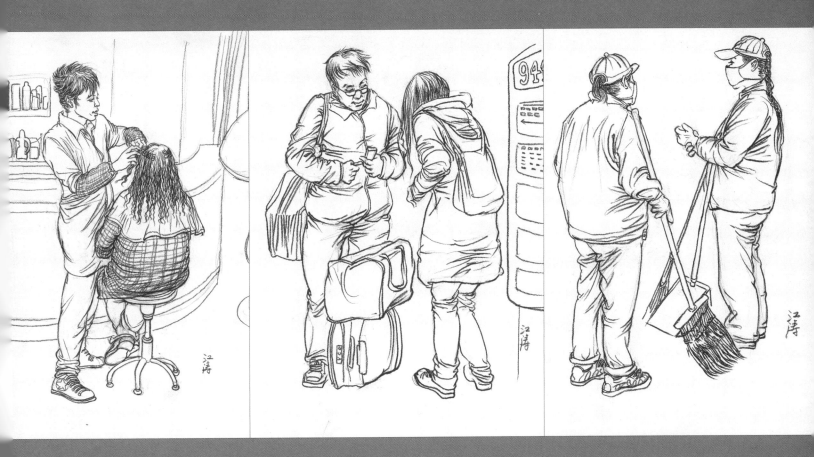

场景速写通常是人物组合加上环境道具等表现特定场面，用默画或者创作的命题方式进行考查。更加侧重考生综合素质，清华美院、广州美院等热衷于此类速写命题。

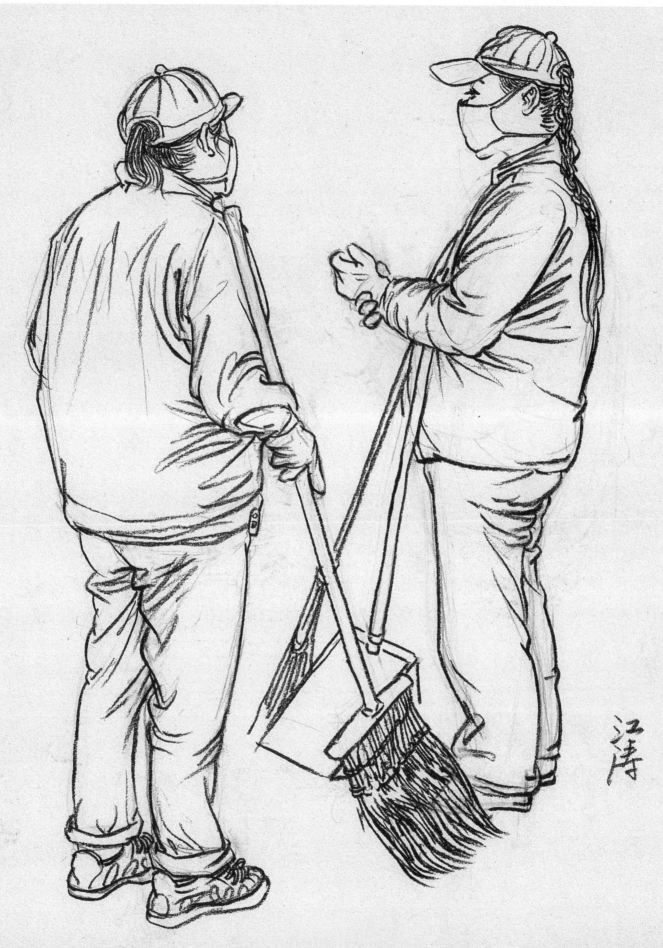

人物组合应注重彼此间联系,如相互顾盼、前后呼应等。切忌风马牛不相及或者生硬地罗列摆放。相互联系应从两方面入手:一是构图因素,或相互遮挡,或遥相呼应;二是社会因素或环境因素。如此作(清洁工),从构图上看,单纯人物之间似乎联系不大,但加上道具的穿插遮挡,就使之更加紧凑;从环境因素看,两人有着相同的服装穿戴;从社会因素看,两人同是平凡岗位劳动者,既是同事又是姐妹,增加了真实性和可信度。试想,即使构图上联系再密切,一个是解放前形象装扮,一个是时尚潮流者,画面同样生硬做作。

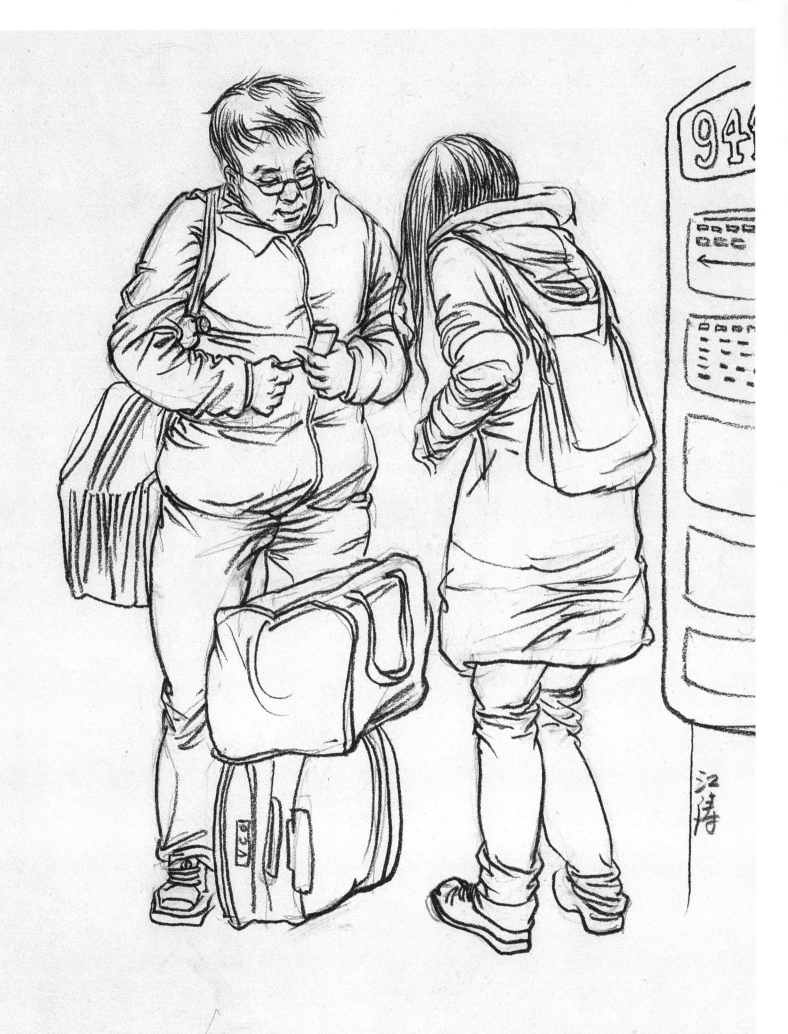

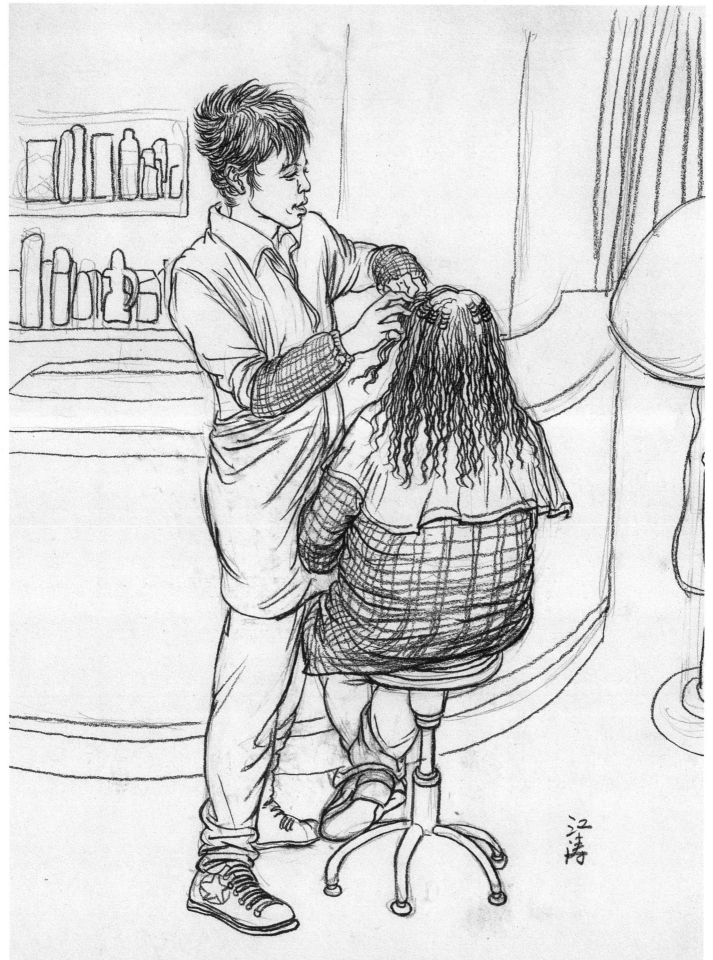

此作略着色即是一张完整创作。它具备具体的地点和事件，而且构图选材极有讲究：画面有两个人物，一男一女；一个瘦硬，一个敦厚，一高一低；一个用心工作，一个安静享受，对比明显。另外，二人在黑白安排上运用太极图的阴阳互补理论。端坐者头发衣服大面积黑色中包含披巾的白色，站立者大面积的白色中包含袖套的黑色，形成既对比又统一的效果。画面中如果隐含这些因素，看起来会更有讲究。

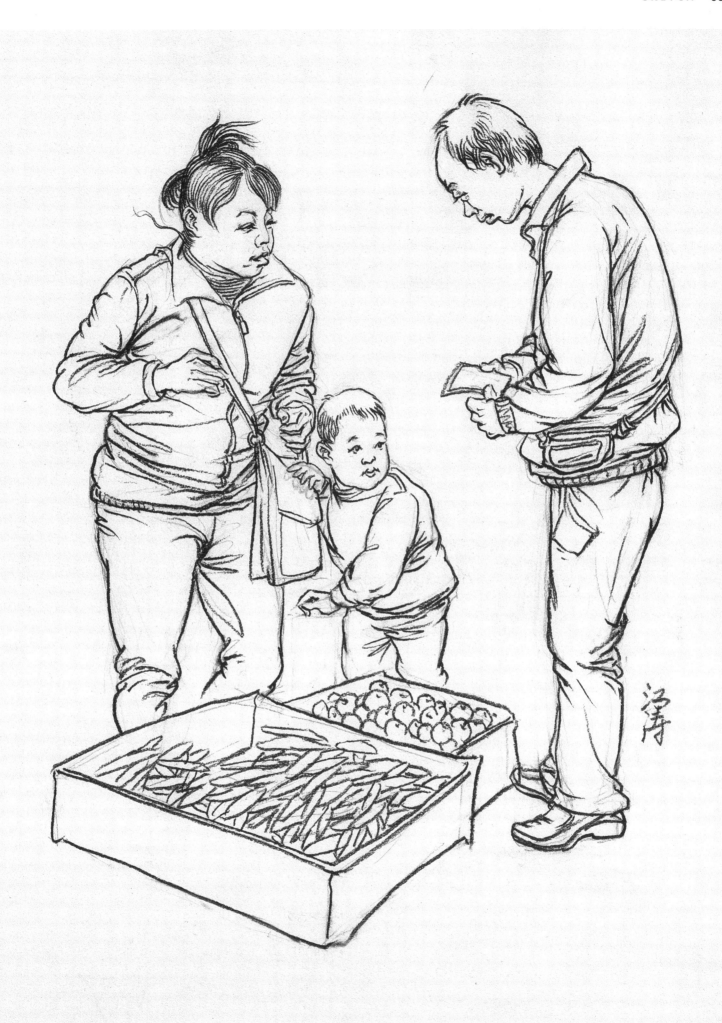

此幅选取一家三口刚走出上升的电梯口进
地铁站的一瞬间。地铁是大城市的标志，
是交通拥挤的产物，所以此场景具有时代
性和典型性。飞舞的马尾辫和微张的手臂
表明女童走出电梯欢快的一跃，父母关切
的眼神表达出三口之家其乐融融的气氛。

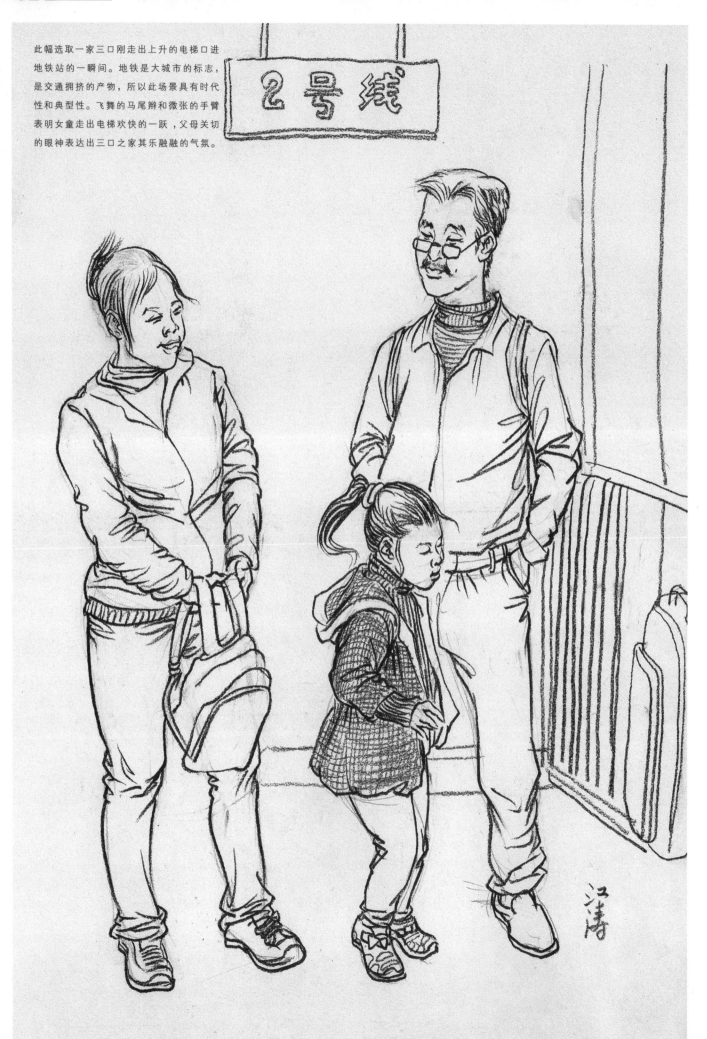

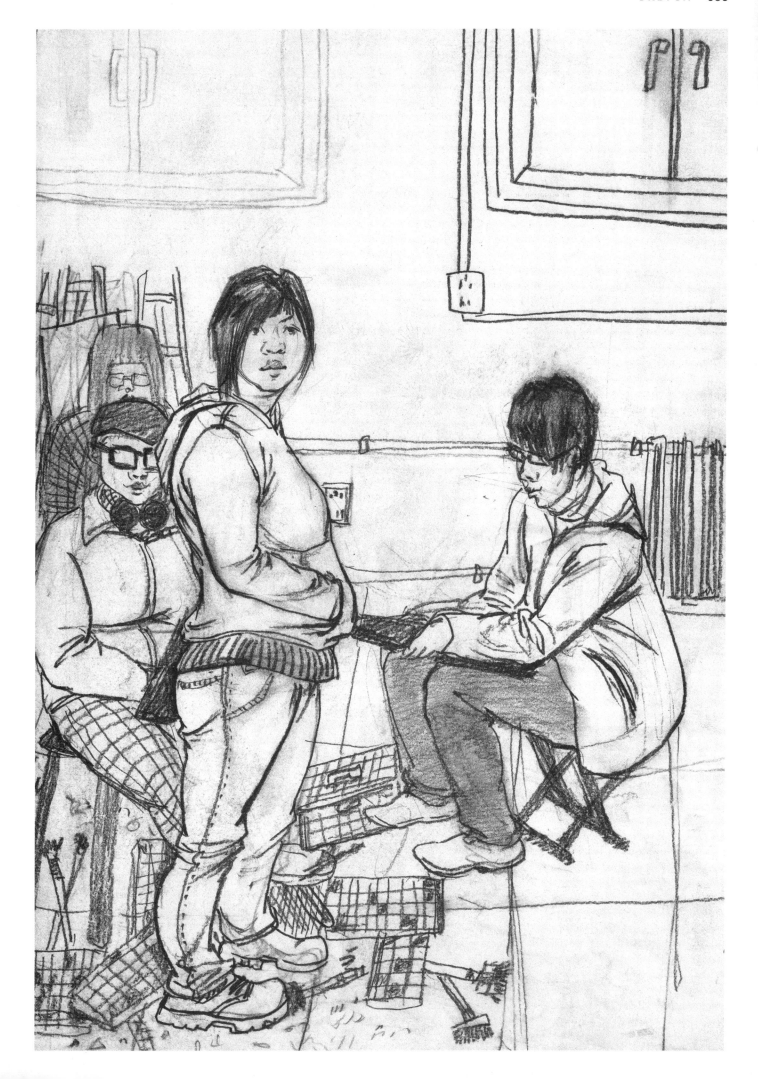

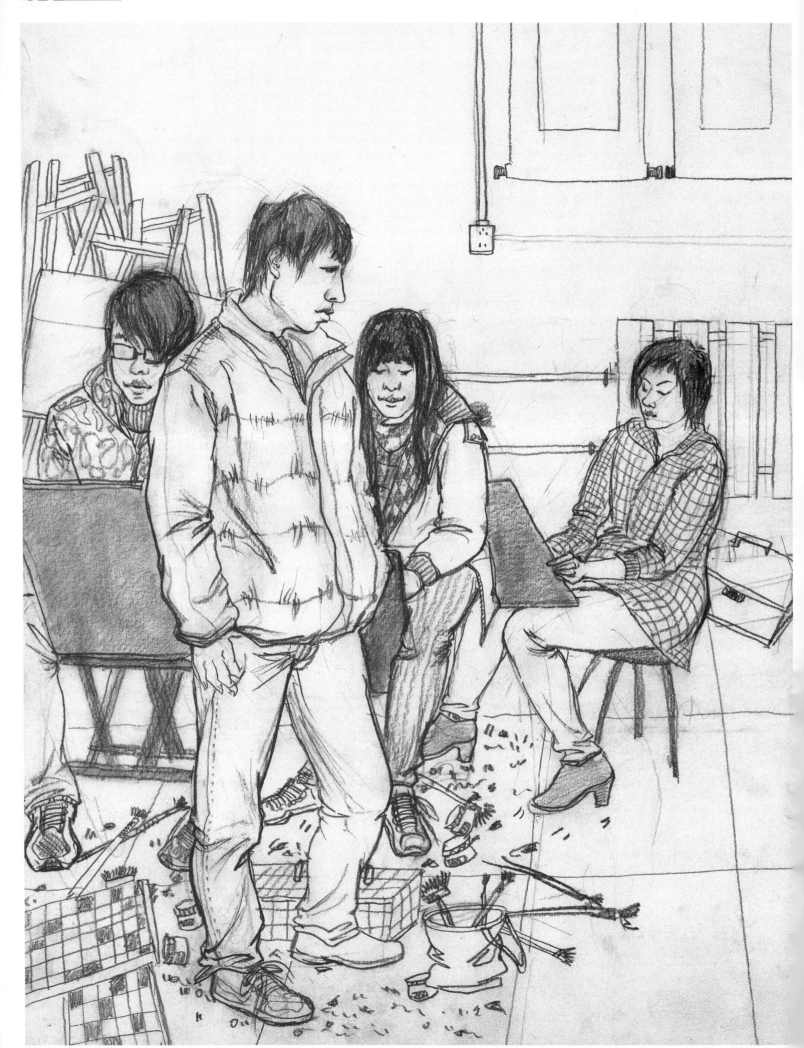

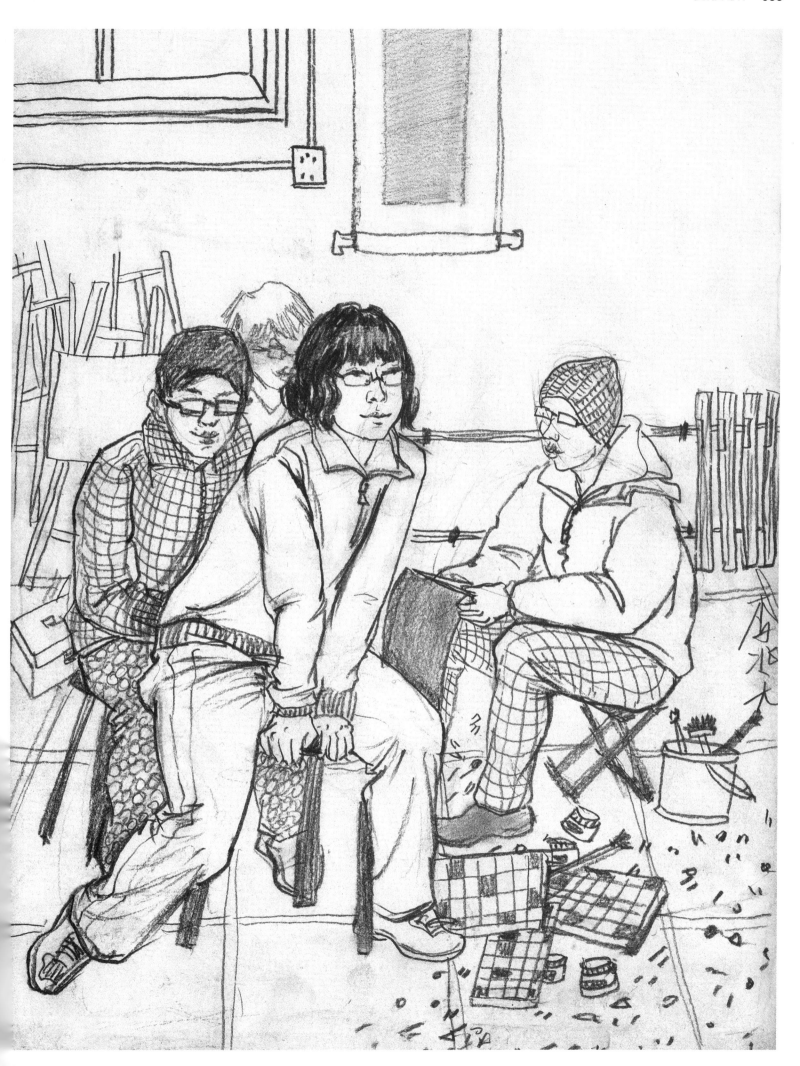

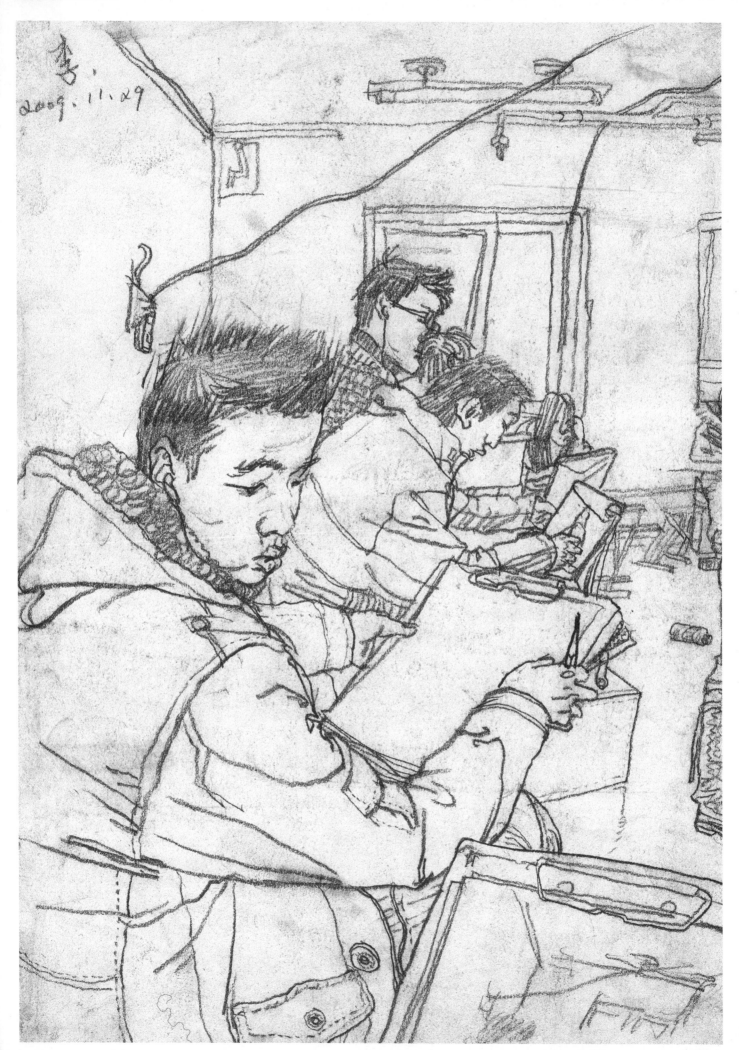

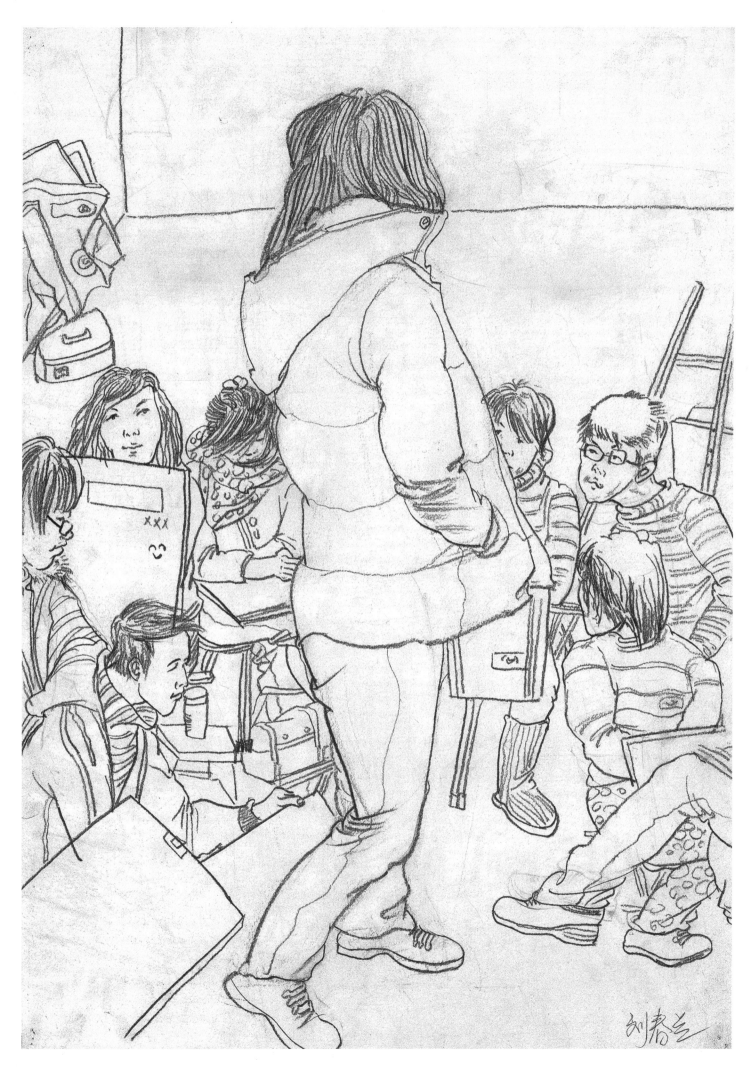

临摹线性速写的时候不必刻意追求局部的一致，而是总结规律性，举一反三，融会贯通。临摹之前，先要读画，掌握大意。上乘功夫在意识不在拳脚，不要单纯为画速写而画速写，而是通过速写加强造型能力，培养科学的观察方法和绘画意识。

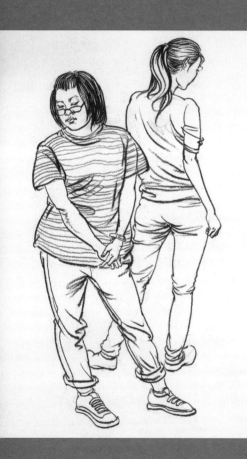
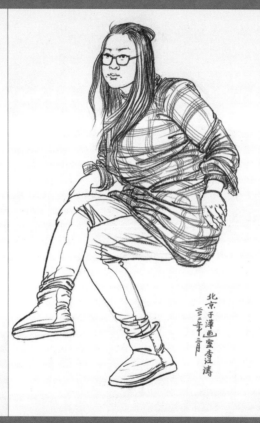
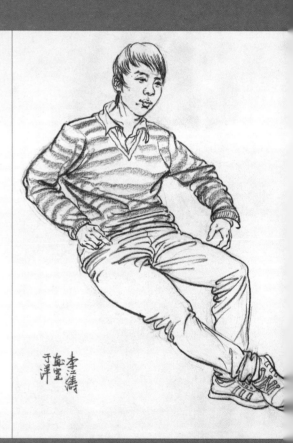

第六章 线性速写 作品点评

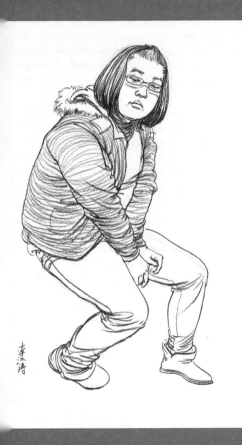

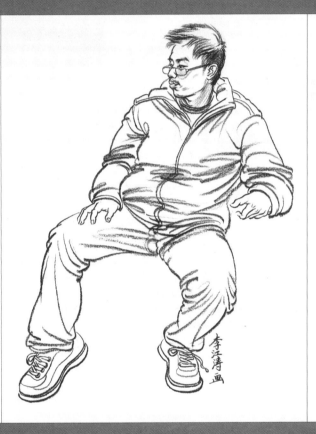

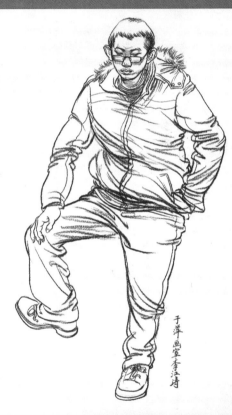

艺术之路，艰辛漫长。有劳而不获者，未有不劳而获者。善于思考加科学作画方法同勤学苦练一样重要。愿诸生卧薪尝胆，莫负我心。我心可负，然而高堂倚门而望，望子成龙、望女成凤之心岂可负之！青春年华，前程万里，壮志雄心岂可负之！

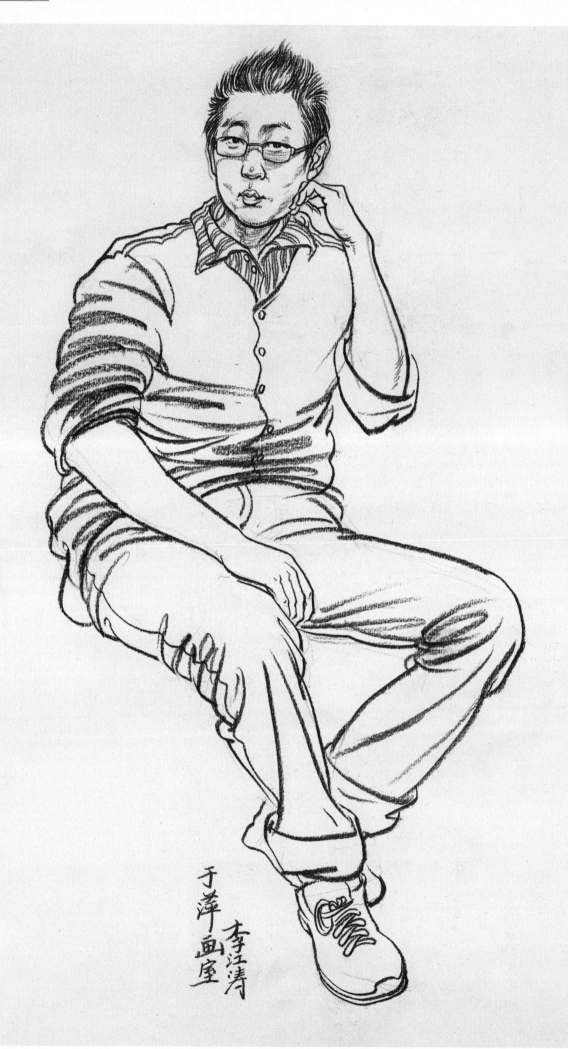

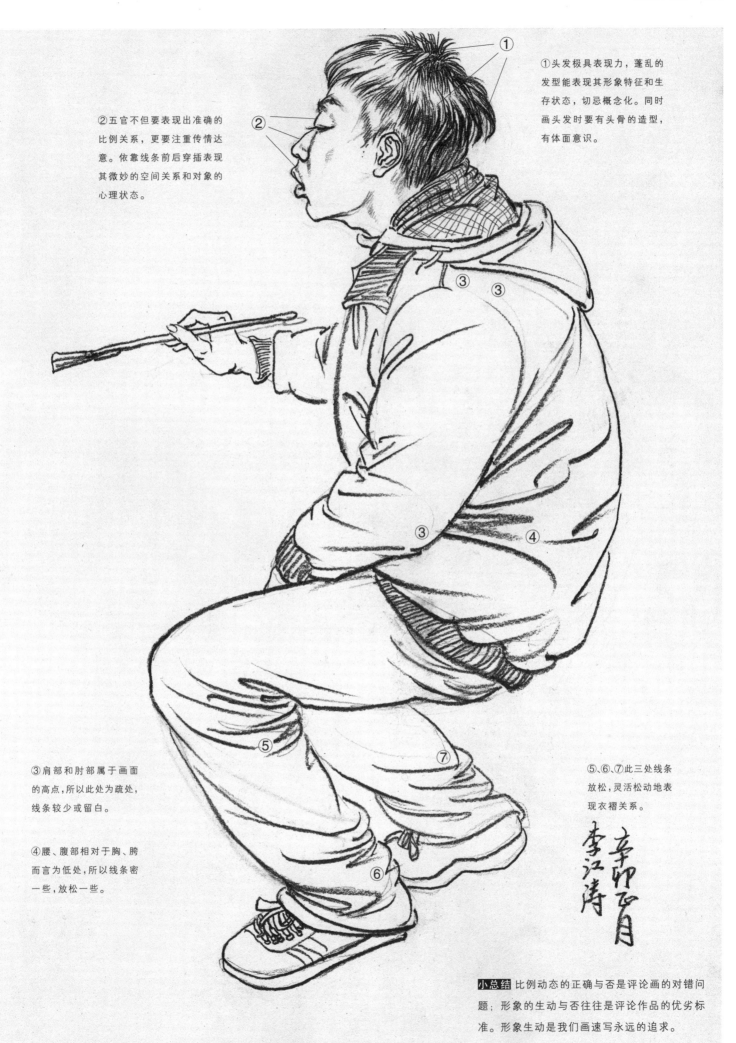

①头发极具表现力，蓬乱的
发型能表现其形象特征和生
存状态，切忌概念化。同时
画头发时要有头骨的造型，
有体面意识。

②五官不但要表现出准确的
比例关系，更要注重传情达
意。依靠线条前后穿插表现
其微妙的空间关系和对象的
心理状态。

③肩部和肘部属于画面
的高点，所以此处为疏处，
线条较少或留白。

④腰、腹部相对于胸、胯
而言为低处，所以线条密
一些，放松一些。

⑤、⑥、⑦此三处线条
放松，灵活松动地表
现衣褶关系。

李江涛

小总结 比例动态的正确与否是评论画的对错问
题；形象的生动与否往往是评论作品的优劣标
准。形象生动是我们画速写永远的追求。

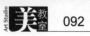

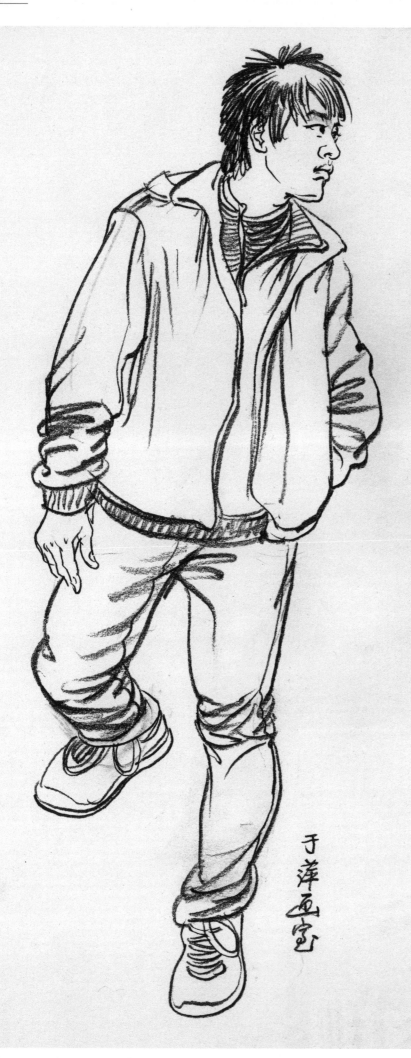

于萍画室

此幅作品头部刻画精致，头发顶端紧包头骨，下端下垂放松。鬓角处发端顺势勾勒出颧弓、颧骨底面；眉毛包住眉弓骨，嘴角上扬显示厚度，衣纹自然灵动。

小总结 不加分析地从头至尾临摹无异于不动脑筋简单地抄袭，事后再写生仍然是束手无策。不妨尝试从读优秀作品开始，理解作者的用意后再动手。

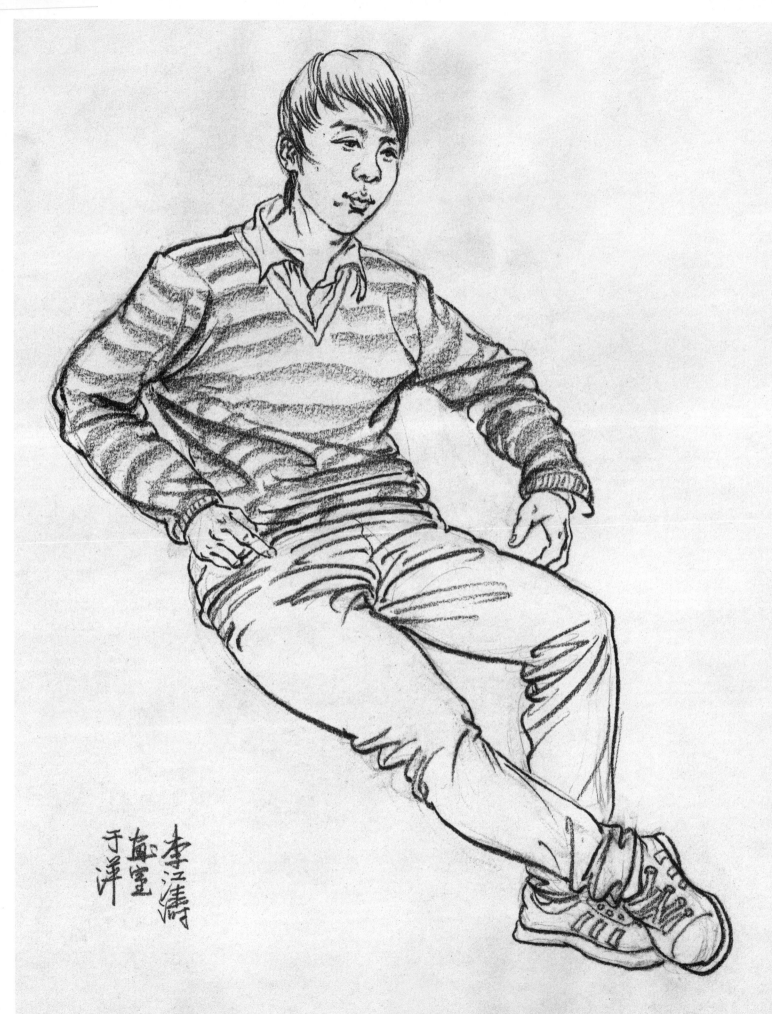

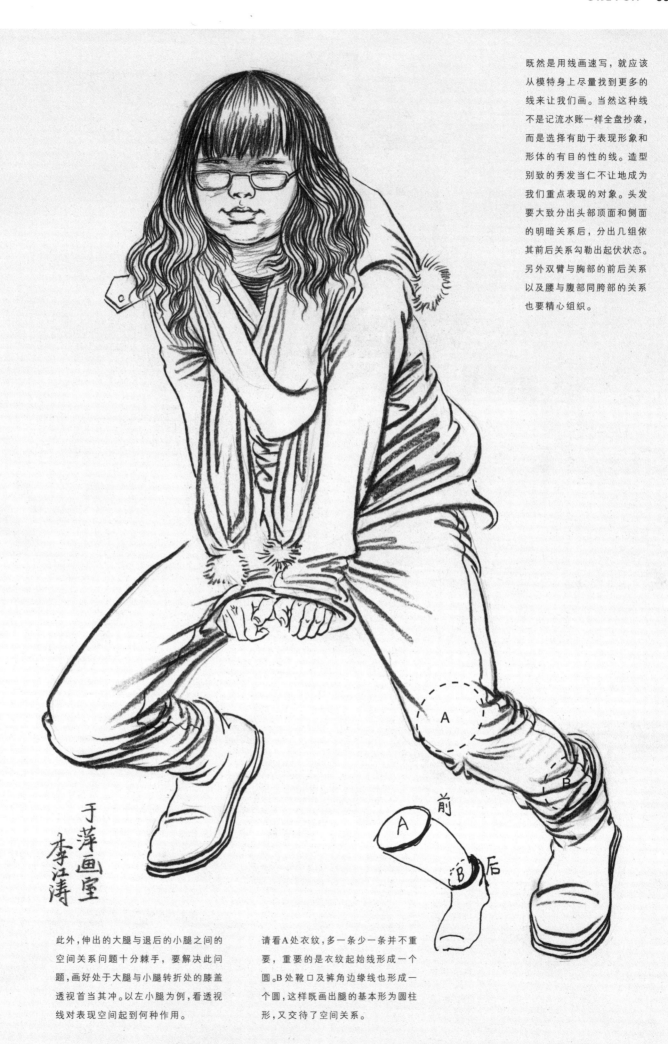

既然是用线画速写，就应该从模特身上尽量找到更多的线来让我们画。当然这种线不是记流水账一样全盘抄袭，而是选择有助于表现形象和形体的有目的性的线。造型别致的秀发当仁不让地成为我们重点表现的对象。头发要大致分出头部顶面和侧面的明暗关系后，分出几组依其前后关系勾勒出起伏状态。另外双臂与胸部的前后关系以及腰与腹部同胯部的关系也要精心组织。

于萍画室
李江涛

此外,伸出的大腿与退后的小腿之间的空间关系问题十分棘手，要解决此问题,画好处于大腿与小腿转折处的膝盖透视首当其冲。以左小腿为例，看透视线对表现空间起到何种作用。

请看A处衣纹，多一条少一条并不重要，重要的是衣纹起始线形成一个圆。B处靴口及裤角边缘线也形成一个圆，这样既画出腿的基本形为圆柱形，又交待了空间关系。

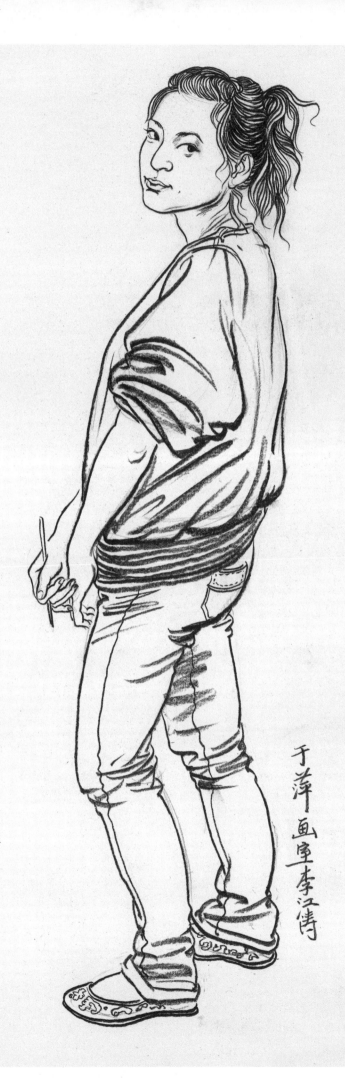

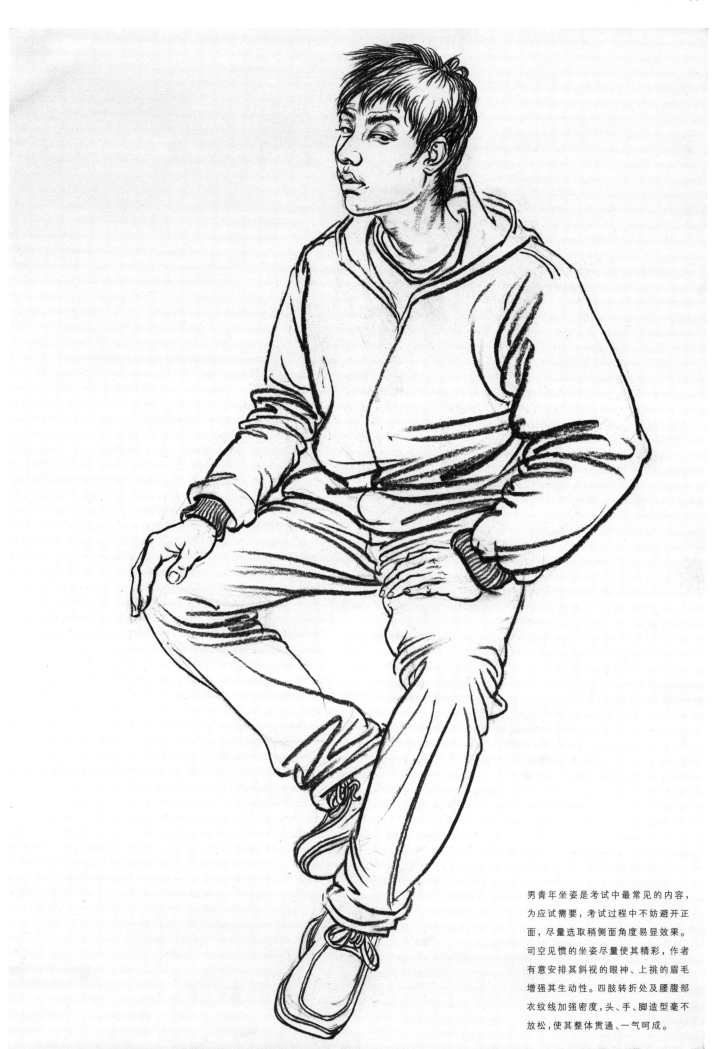

男青年坐姿是考试中最常见的内容，
为应试需要，考试过程中不妨避开正
面，尽量选取稍侧面角度易显效果。
司空见惯的坐姿尽量使其精彩，作者
有意安排其斜视的眼神、上挑的眉毛
增强其生动性。四肢转折处及腰腹部
衣纹线加强密度，头、手、脚造型毫不
放松，使其整体贯通、一气呵成。

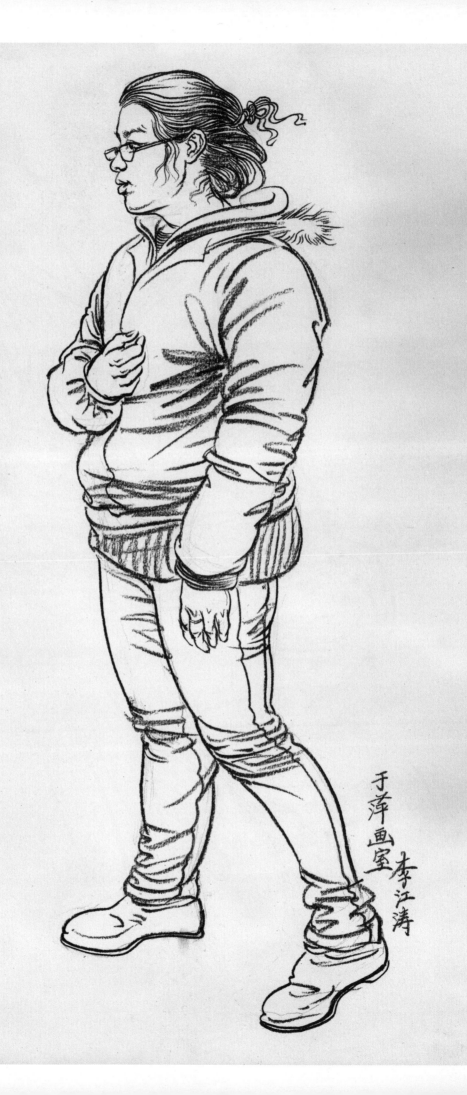

③上衣的中缝线（拉链线）在速写中如果不用来表现胸部的体积，那么便没有多少被画的价值，因为在较短的时间内，有更重要的东西需要去表现。

④此条线表示自衣领处至此是肩宽度的结束，是很重要的转折线，不可省去。

①鸭舌帽的边缘和结构线让我们相信头部是鼓起的。

②五官的线描述了眉毛如何从眼窝转至眉弓上方，眼球仿佛在眼窝中左右地转，坚挺的鼻梁以及厚厚而带弹性的双唇，这些都是线在说话。

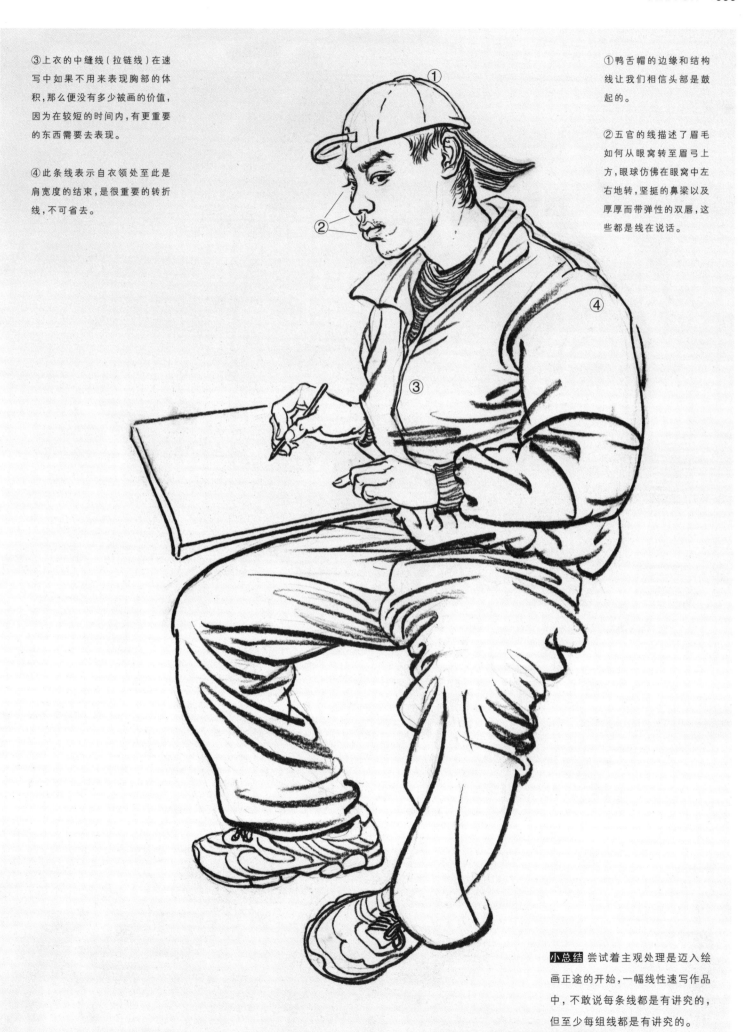

小总结 尝试着主观处理是迈入绘画正途的开始，一幅线性速写作品中，不敢说每条线都是有讲究的，但至少每组线都是有讲究的。

此幅速写效果并不弱，作者有意
加强头发及格子上衣线条密度，
使其形成强对比。难点在于线条
组合当与形体空间紧密结合。

以格子上衣为例：

①处为肩部，表现为肩膀的宽部，
从此角度看存在前后的空间透视
关系，所以格子条纹之间的距离
要明显小一些。

②处几乎为正面，其空间透视关
系相对于①处可视为平面透视，
所以格子间距较大。

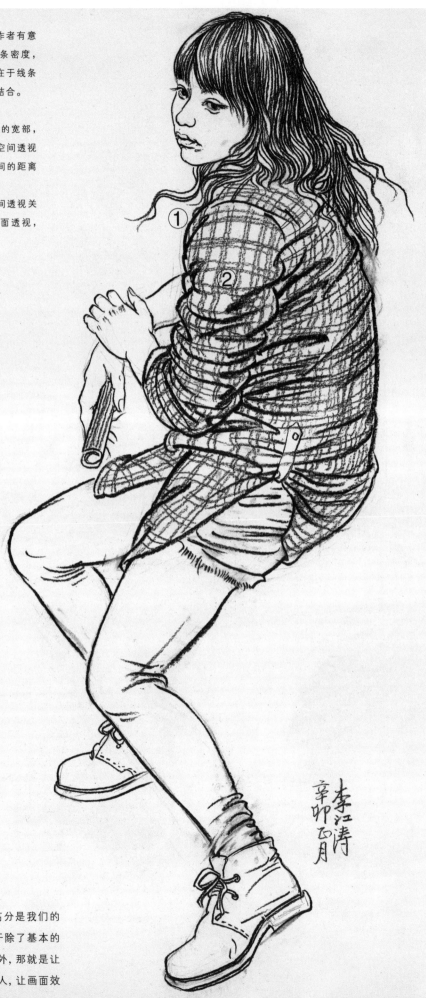

小总结 应试中取得高分是我们的
直接目的，其秘诀在于除了基本的
比例动态不出问题之外，那就是让
形象的生动度咄咄逼人，让画面效
果的强烈度无以复加！

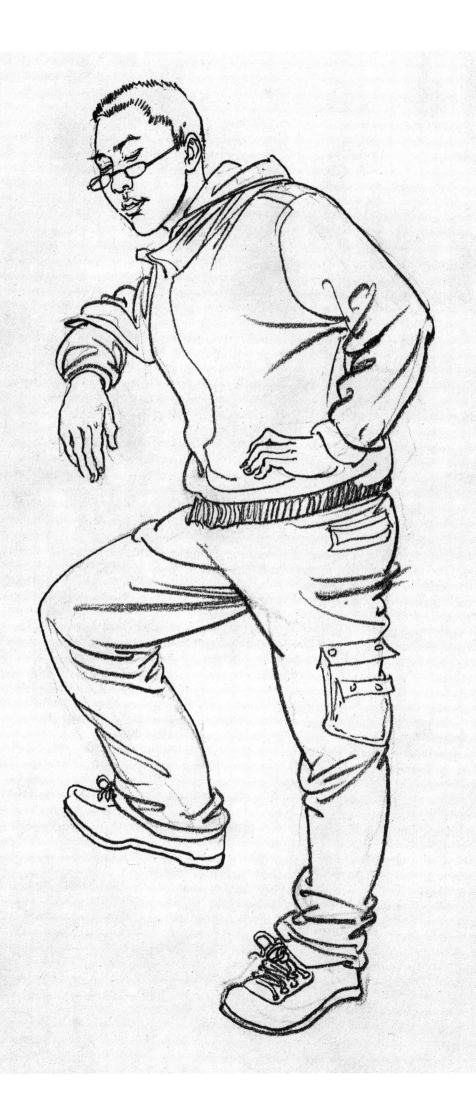

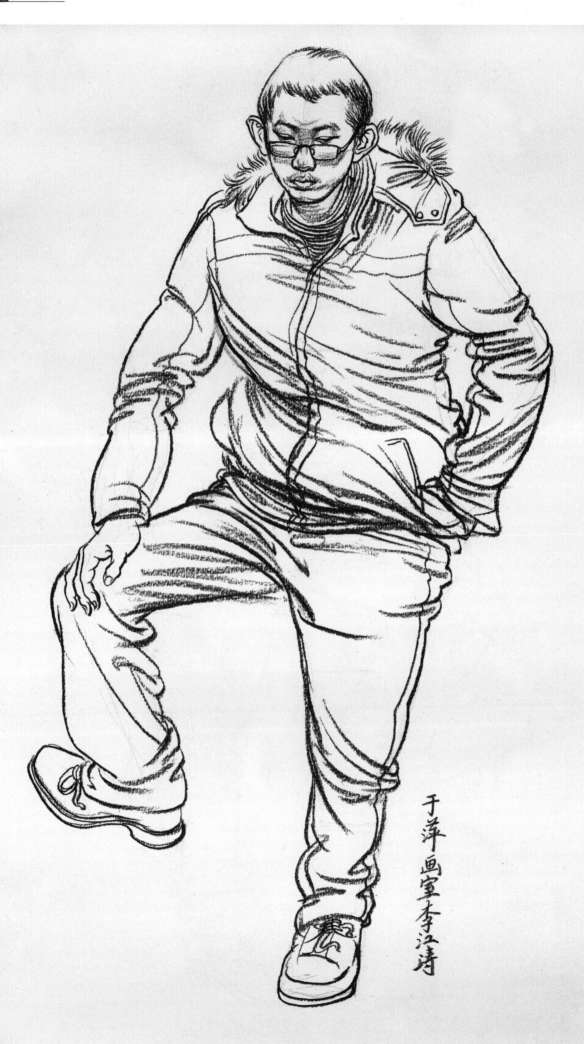

看线性速写，不难发现线条组织有这样一个规律，成组的线条所处的位置也就是画面上看起来相对重一些的地方，往往都是低点或空间上退后的地方；反之，线条疏朗处则是高点，即结构的高处或顶部。

比如此画的高点处为头部的顶面、肩部、胸部以及大腿的顶面和膝盖。这就是常说的画低不画高，其实是来自于我们对光影素描的视觉习惯。如果用光影素描来表现，高点就是素描中的亮部，低点则是暗部。

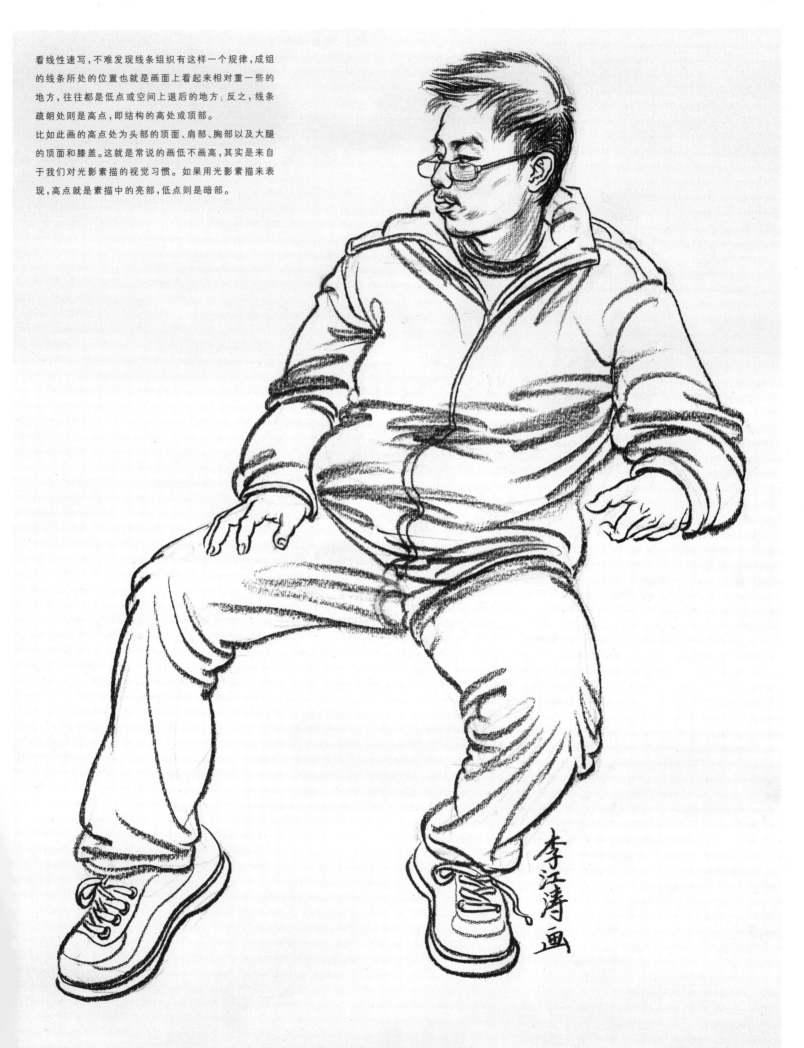

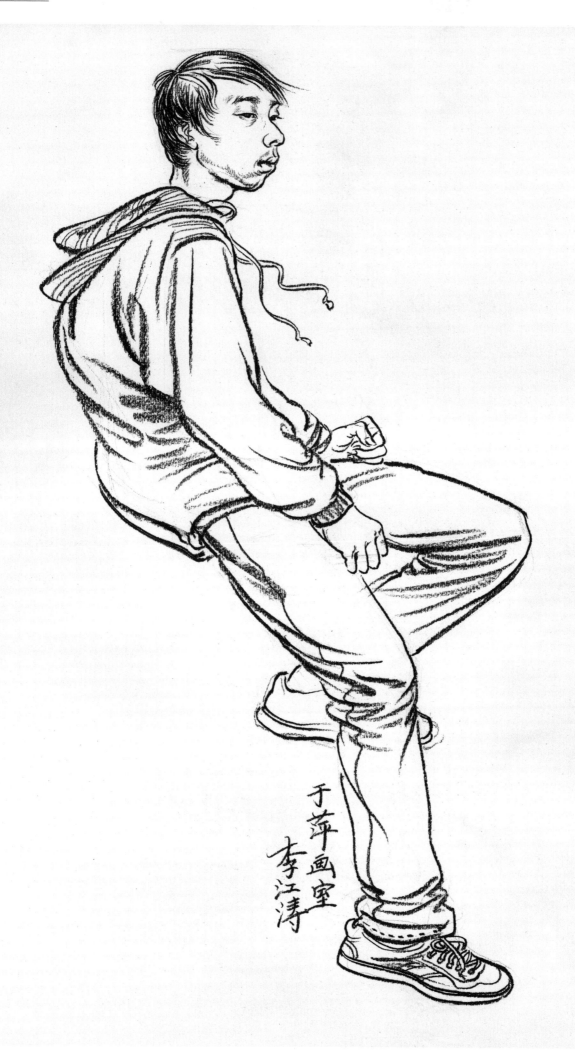

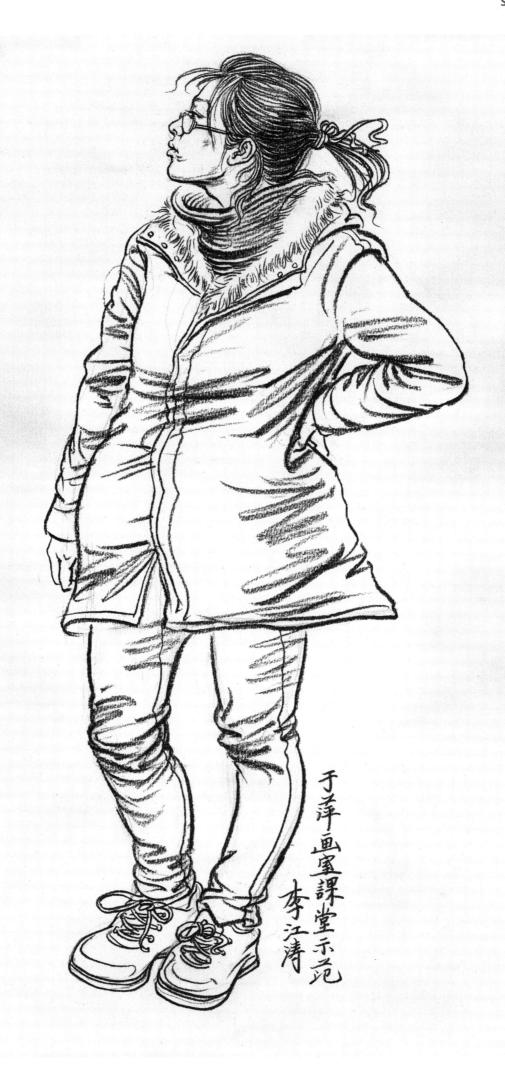

于萍画室课堂示范　李江涛

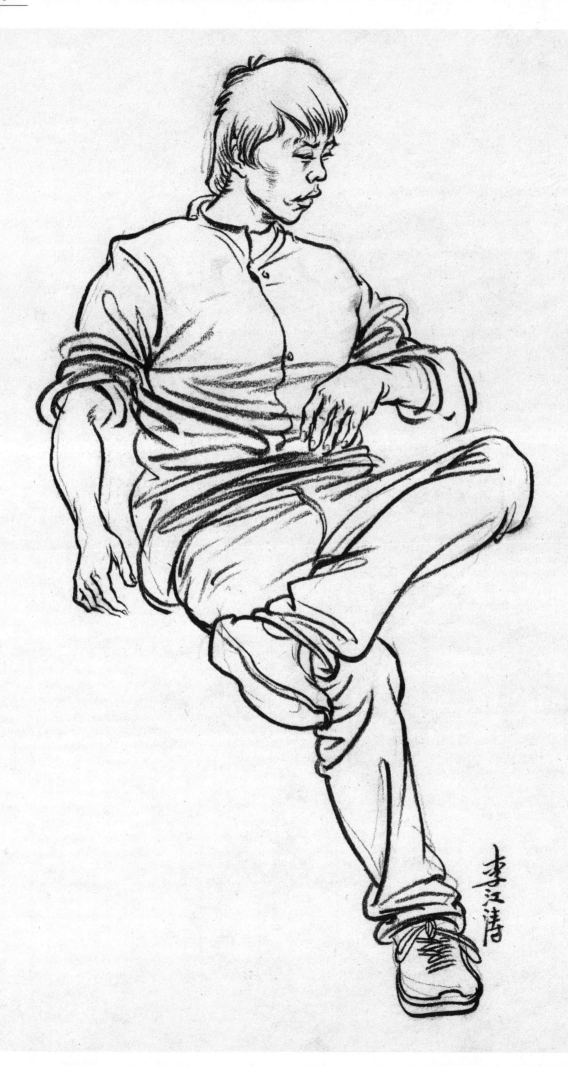

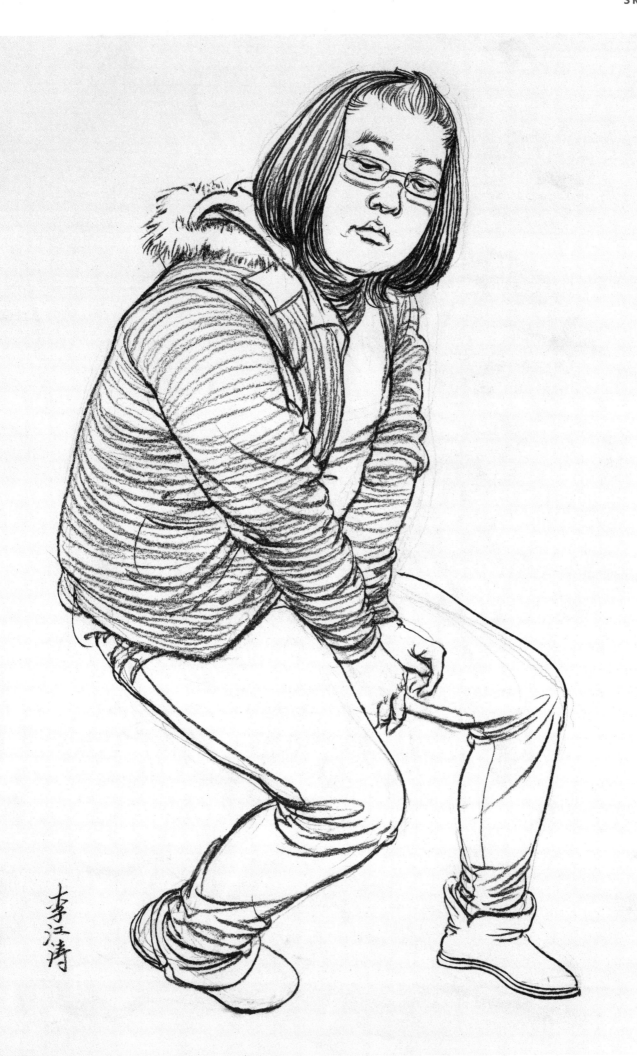

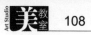

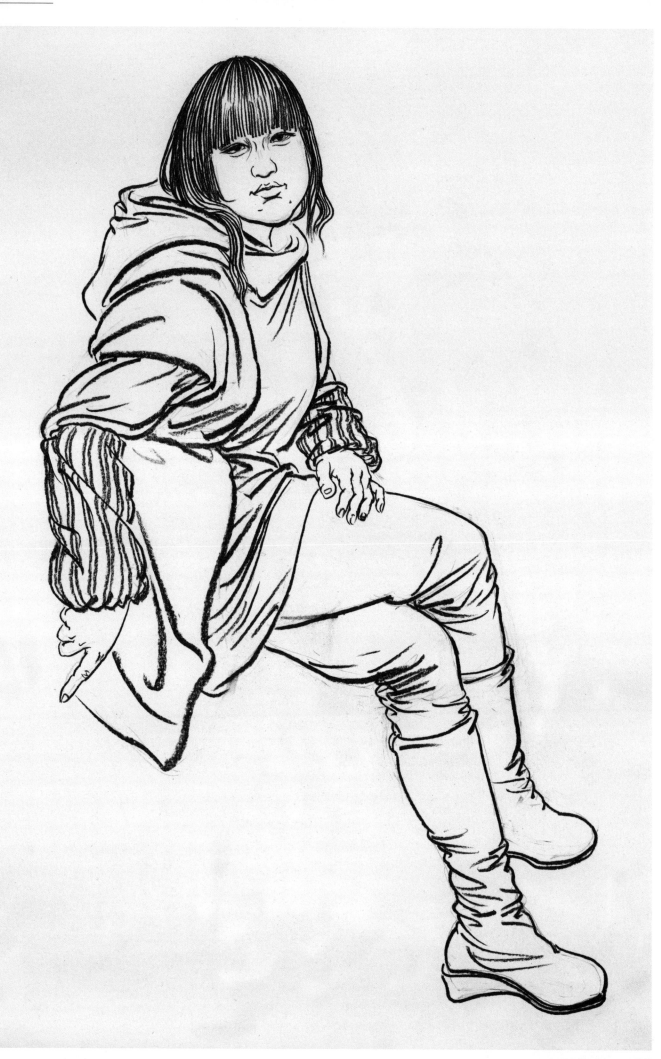

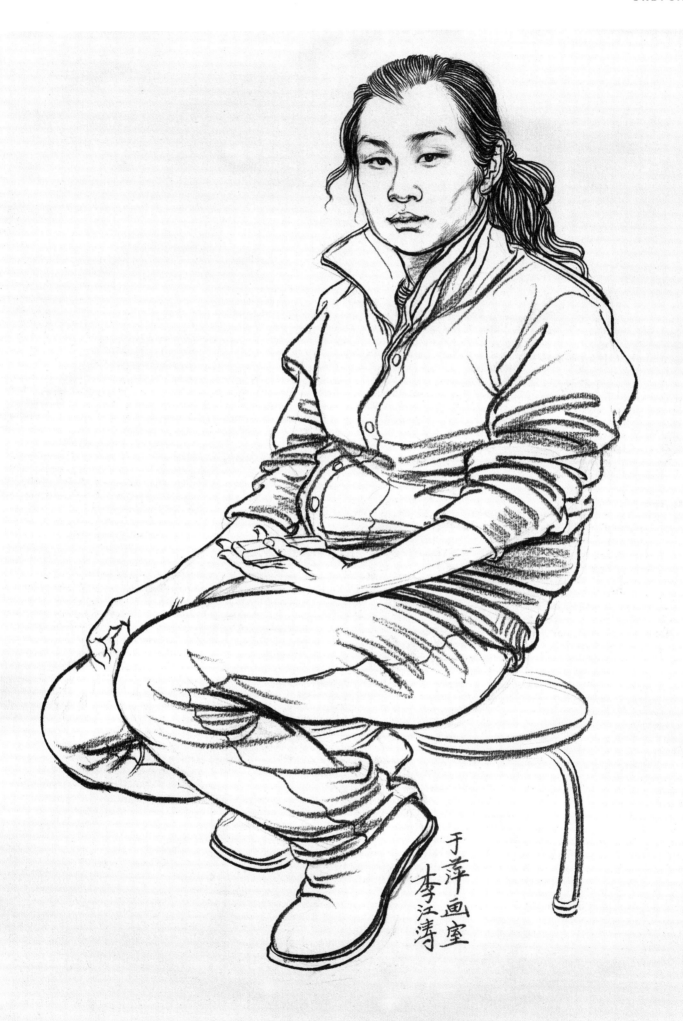

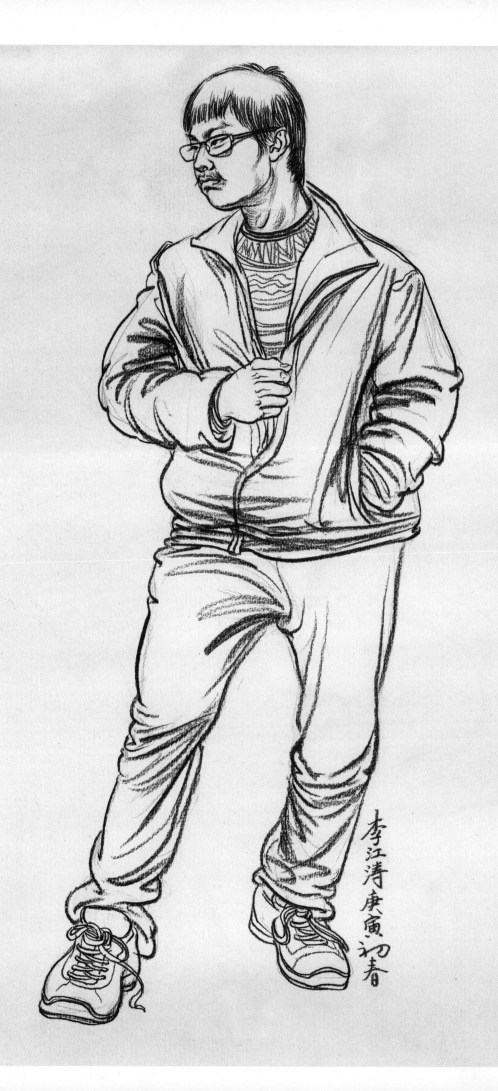

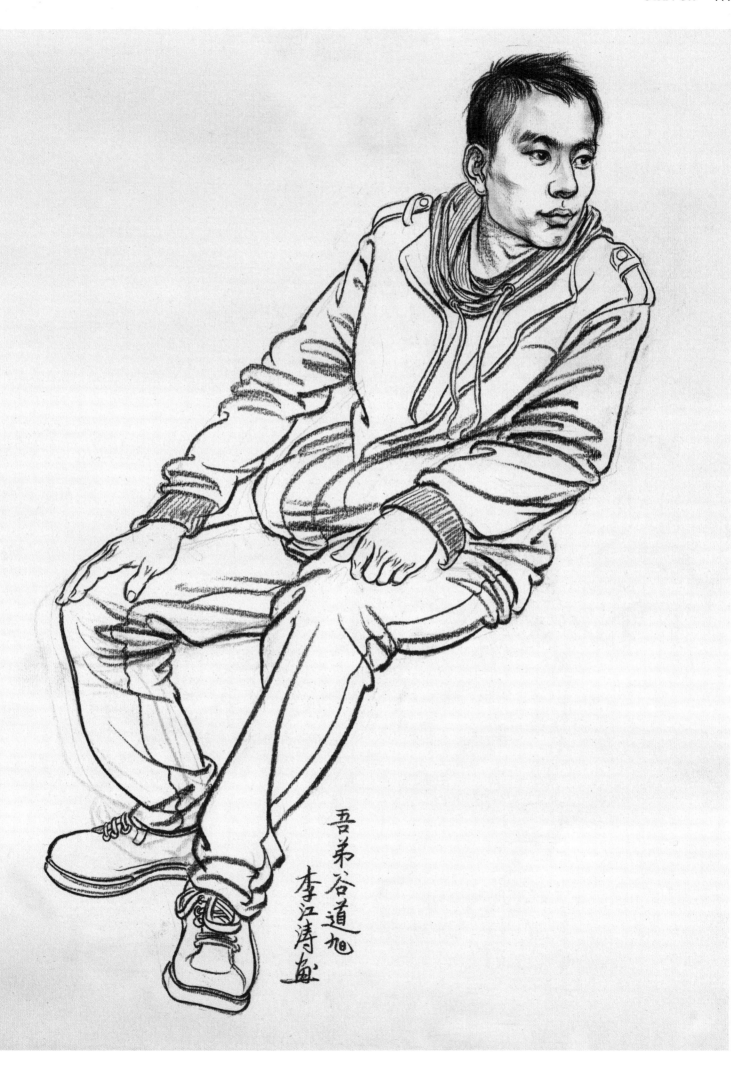

吾弟谷道旭
李江涛画

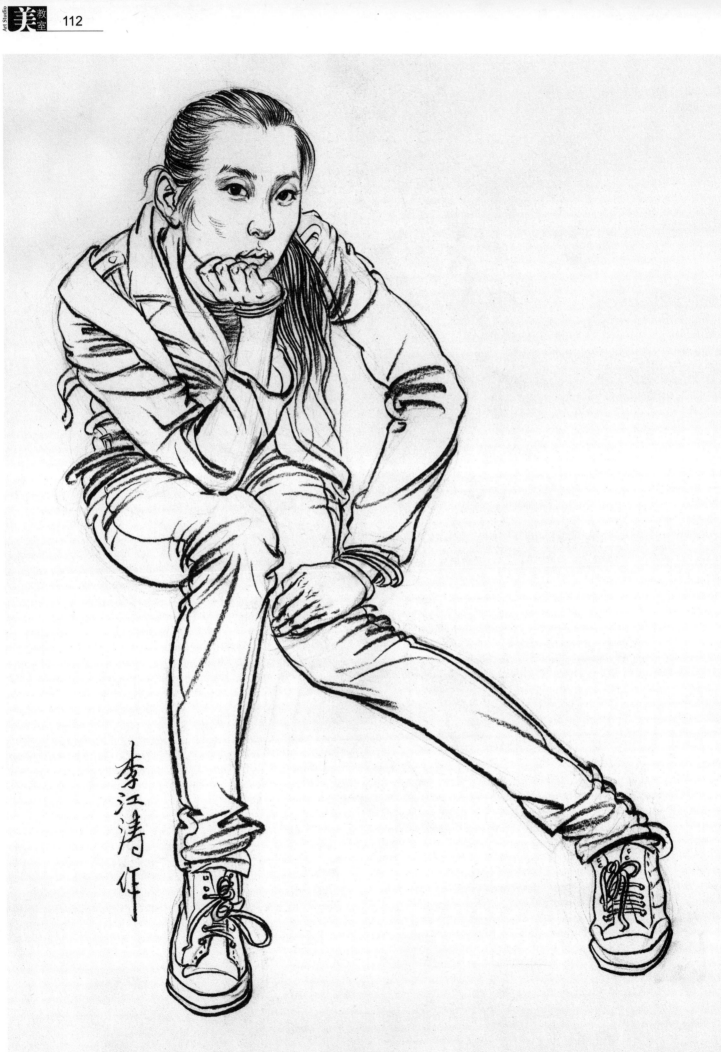

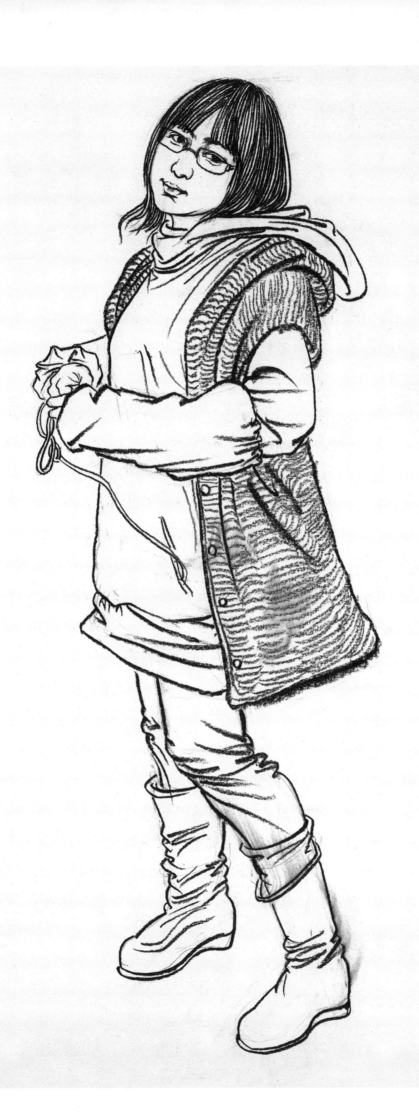

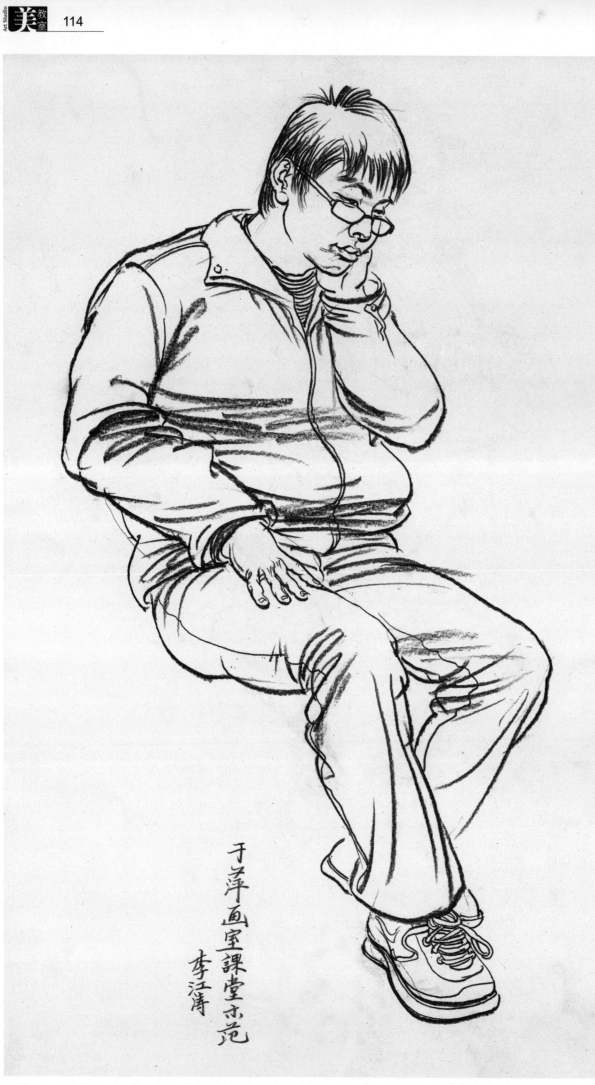

于萍画室课堂示范
李江涛

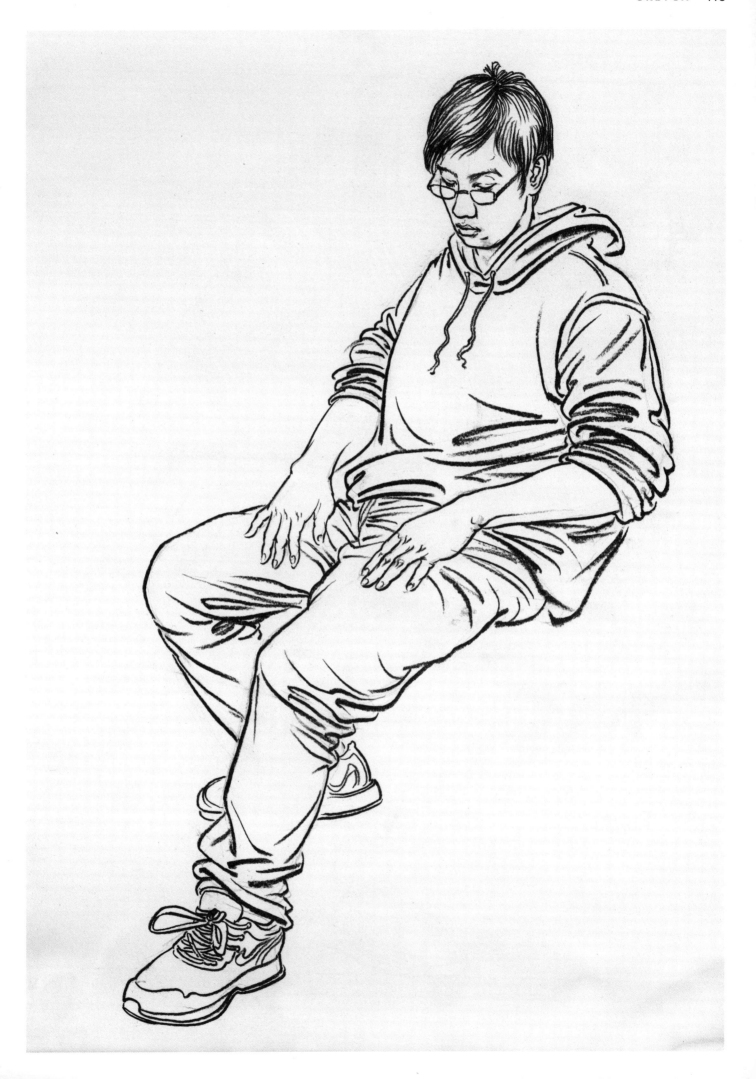

画速写的步骤往往是先经营位置构图,设定其大致比例,观其动态和重要结构转折,做到胸中有数方可动笔。

此模特状态为上身前倾,右腿自膝盖至足部的关系是:从观者角度看自上而下,自左上而左下,自左上后而左下前三个关系,尤其最后一个关系往往被忽视,也是难点。

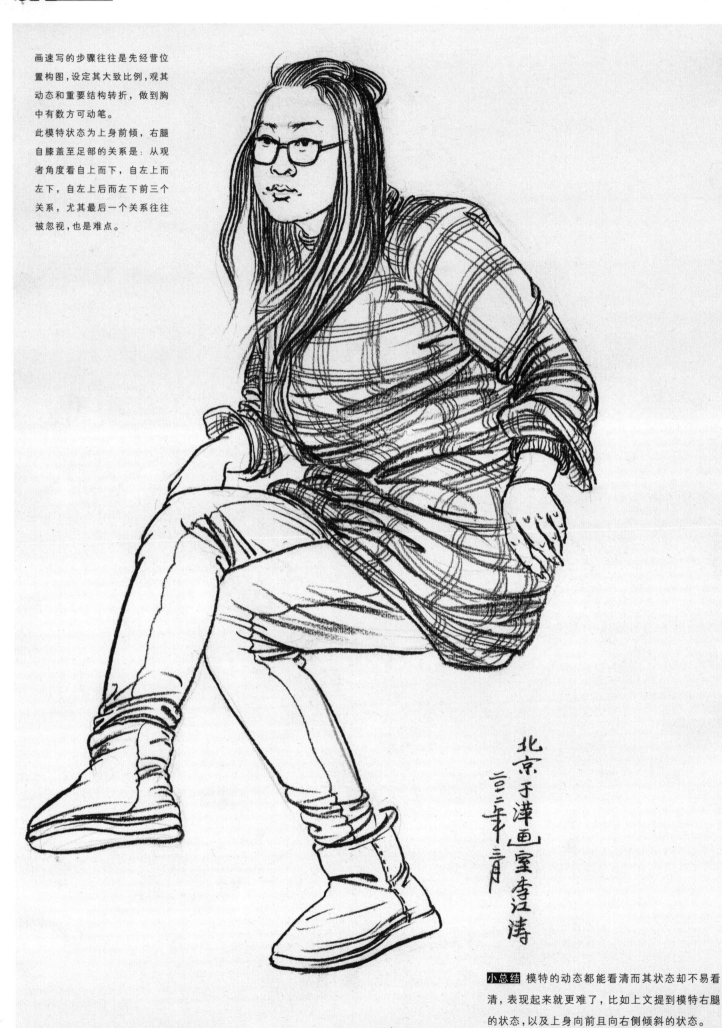

北京于洋画室李江涛

二〇二二年三月

小总结 模特的动态都能看清而其状态却不易看清,表现起来就更难了,比如上文提到模特右腿的状态,以及上身向前且向右侧倾斜的状态。

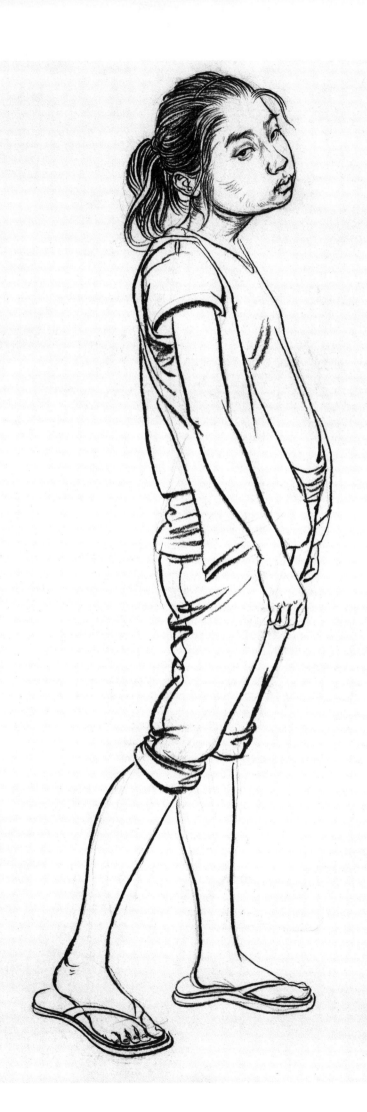

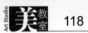

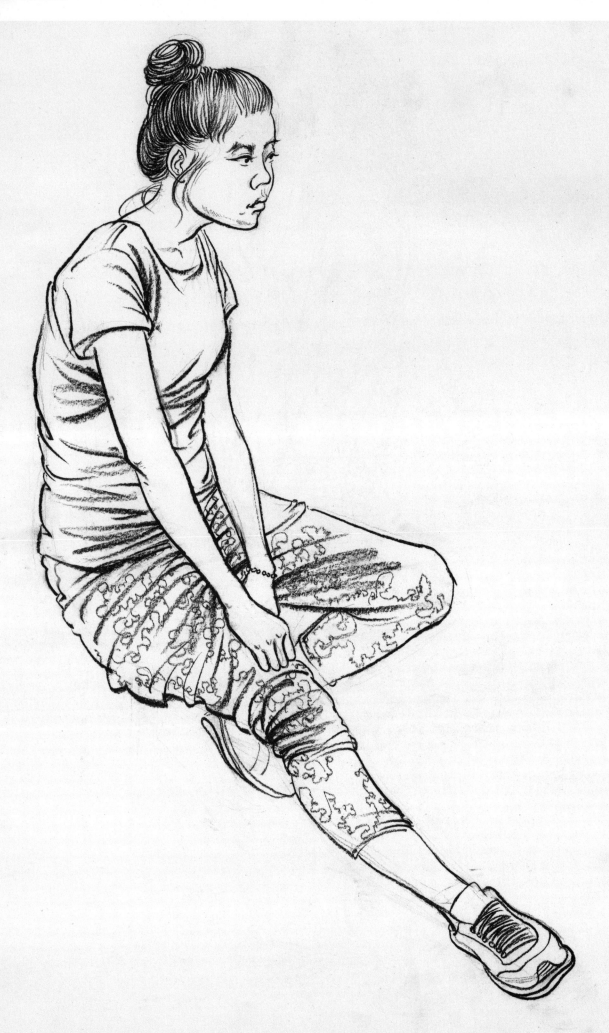

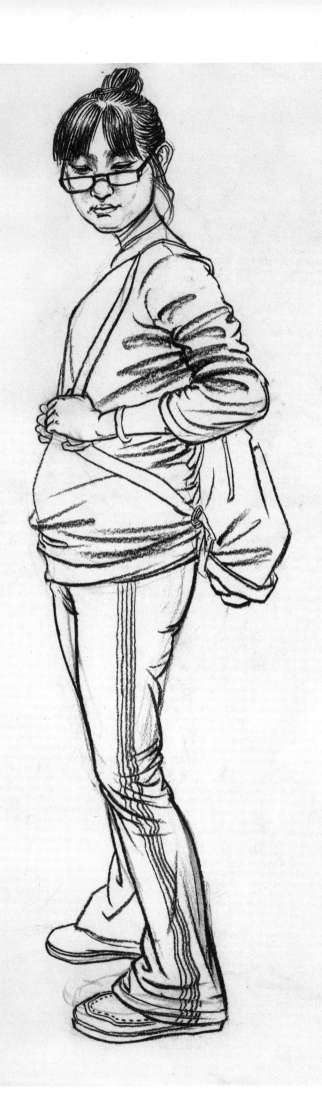

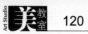

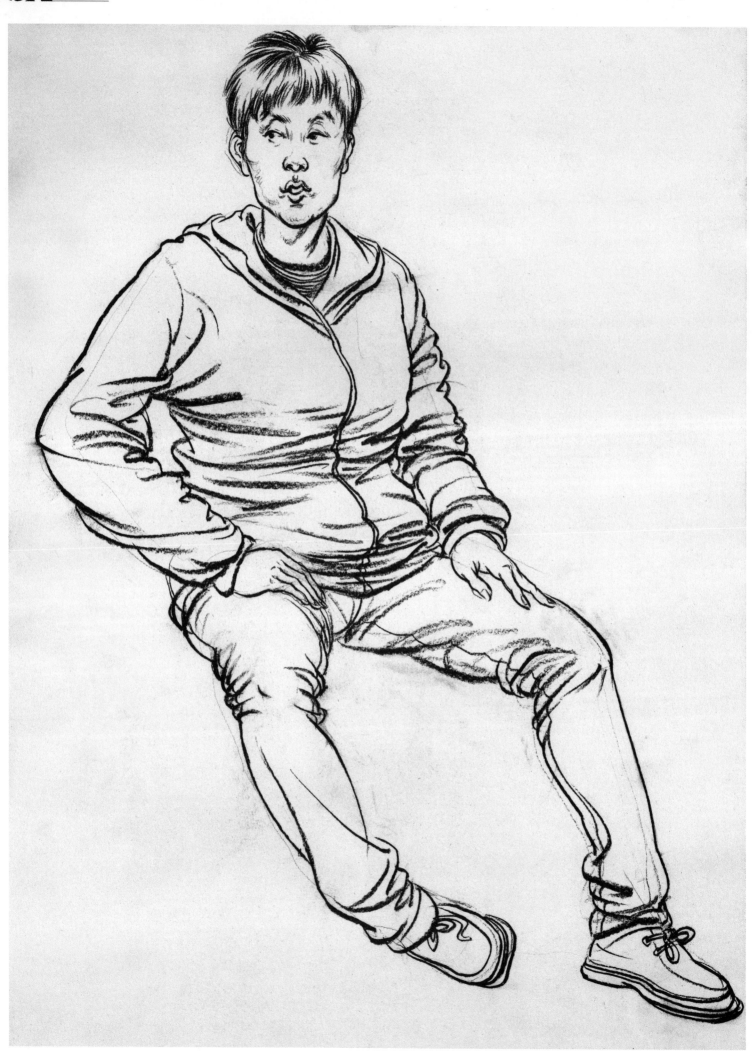

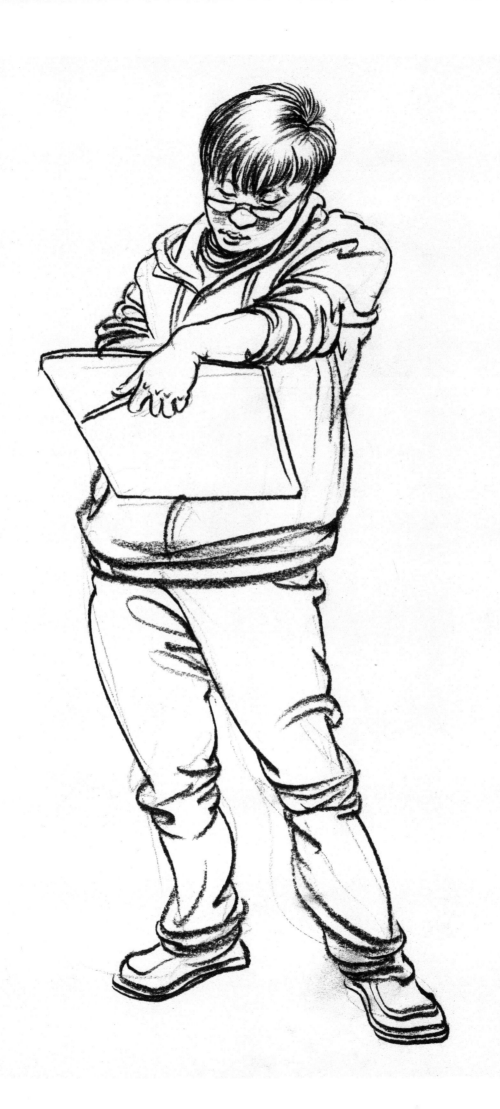

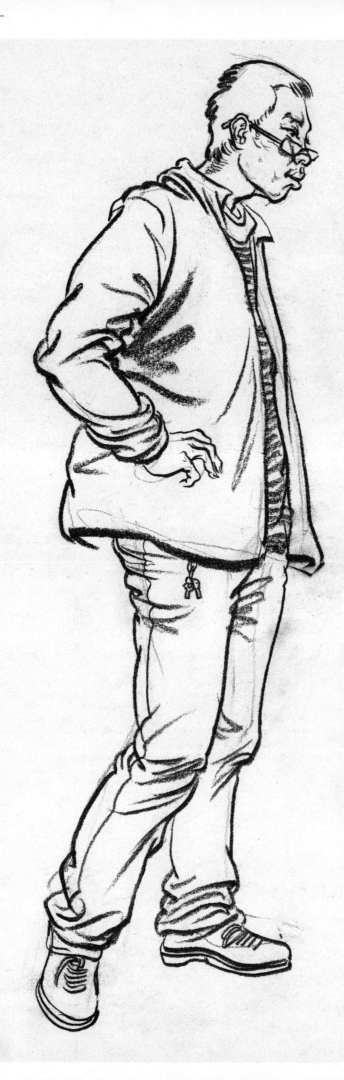

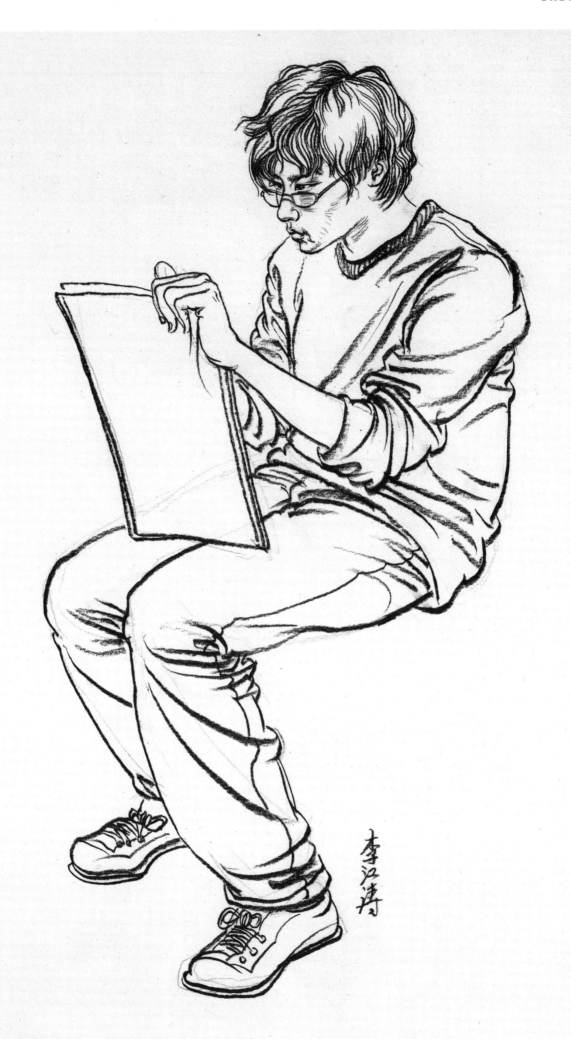

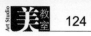

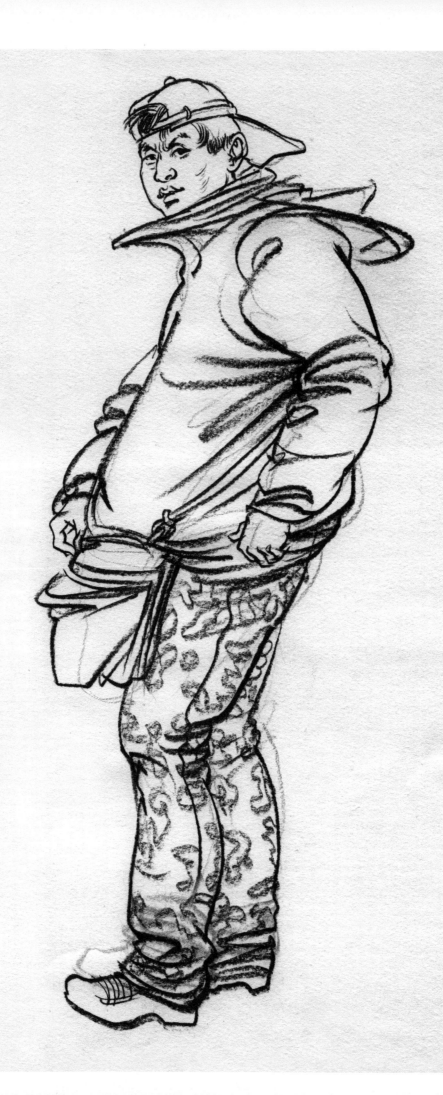

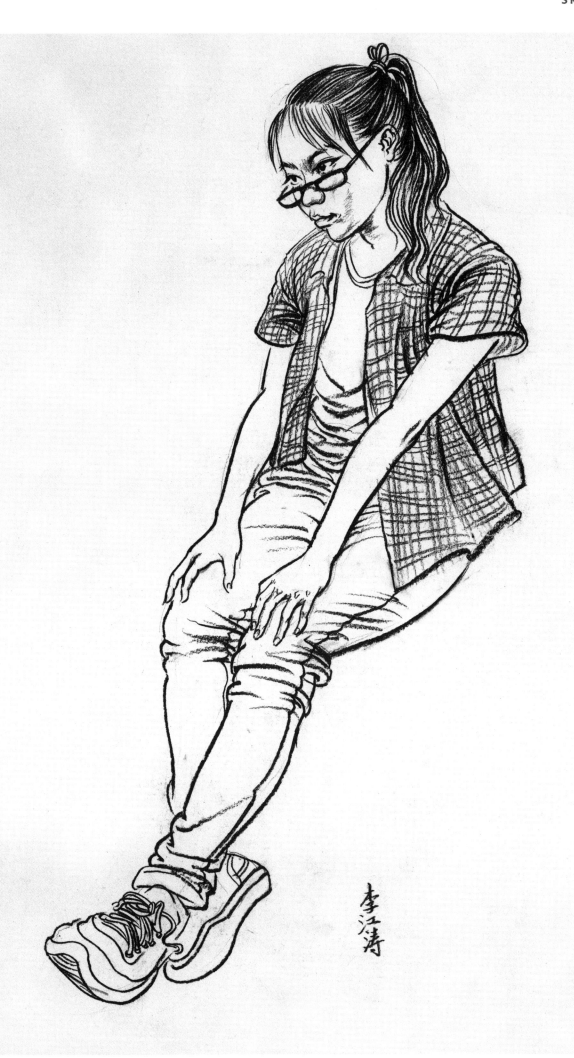

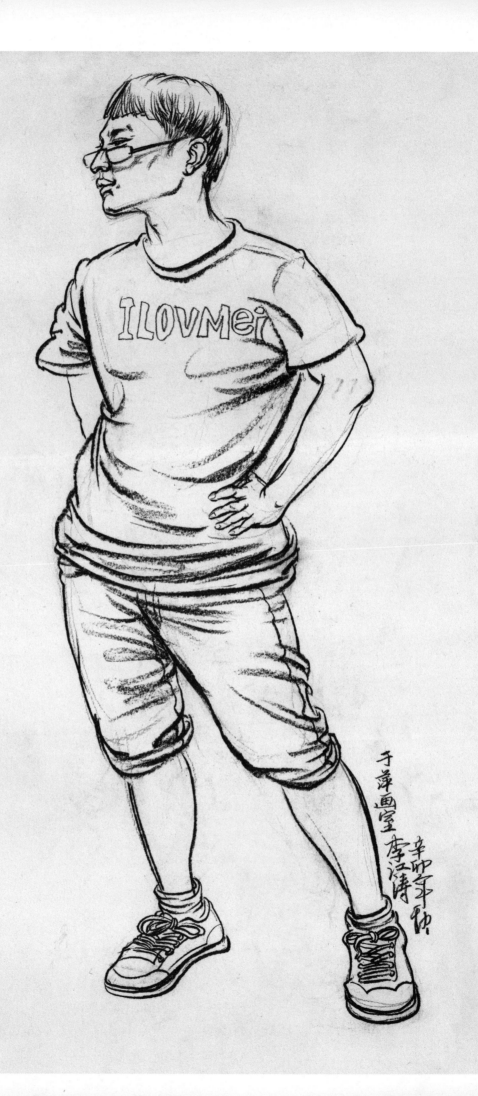

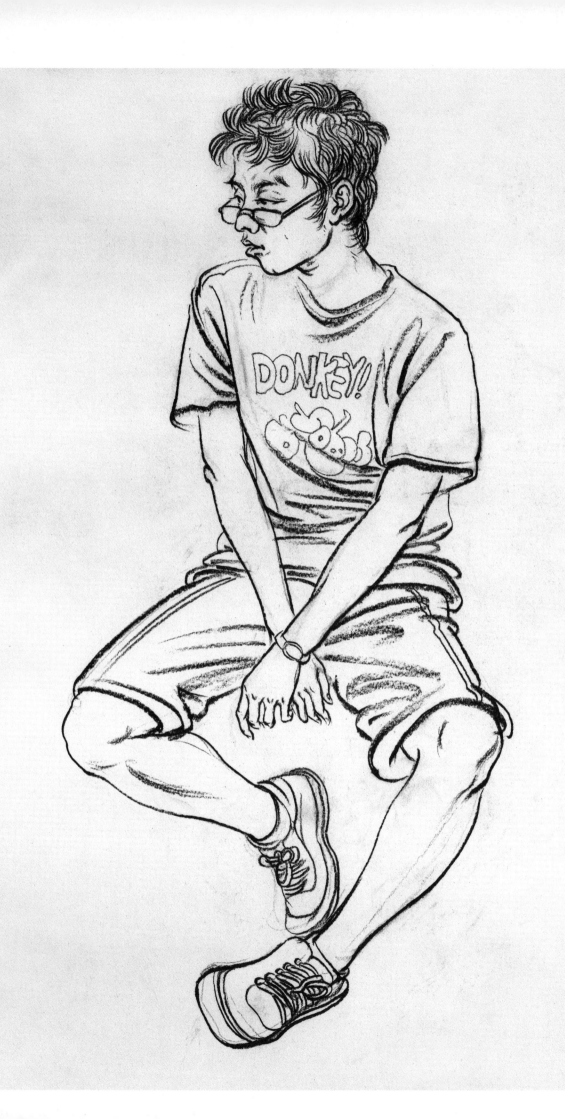

①松动的头发使形象充满朝气,同时又较好地表现了头部形体。头发的线条当顺势而发,切忌呆板僵死和生硬拼凑。

③由于手臂的前伸和身体的倾斜而拉动身体的衣纹,形成此处成组的长线。线条组织尽量避免数条线交于一点或明显平行。

②五官的短线条不是孤立存在而是表现其内部结构相互联系,请看眉毛与眉弓、眼睛与眼窝、嘴角与口轮之间的包含与依附关系均有体现,同时专注的眼神、微张的双唇都紧紧围绕模特的气质和当时作画投入的状态。

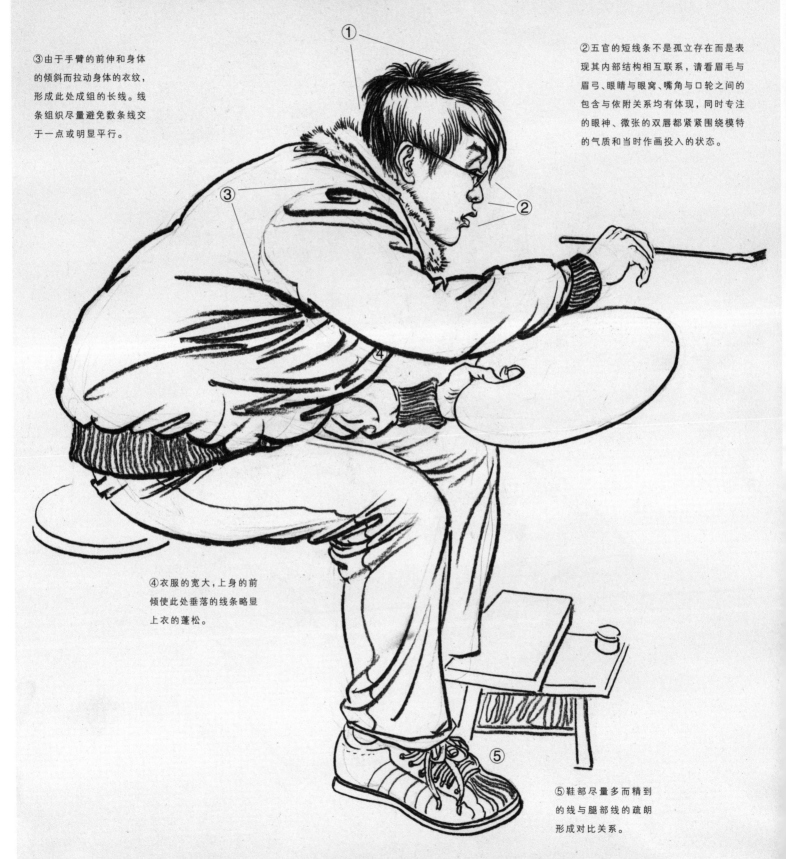

④衣服的宽大,上身的前倾使此处垂落的线条略显上衣的蓬松。

⑤鞋部尽量多而精到的线与腿部线的疏朗形成对比关系。

小总结 判断一个人是否踏入学画正途,看其对对象是全盘抄袭还是大胆概括、重点提炼是一重要标准。

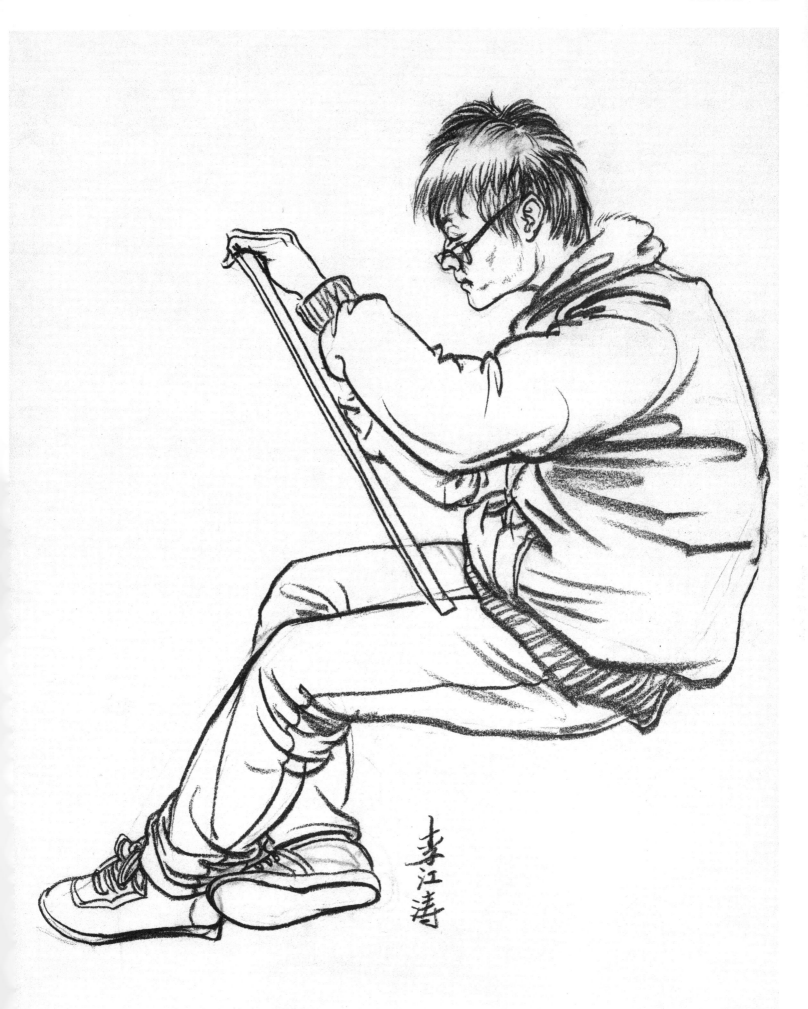

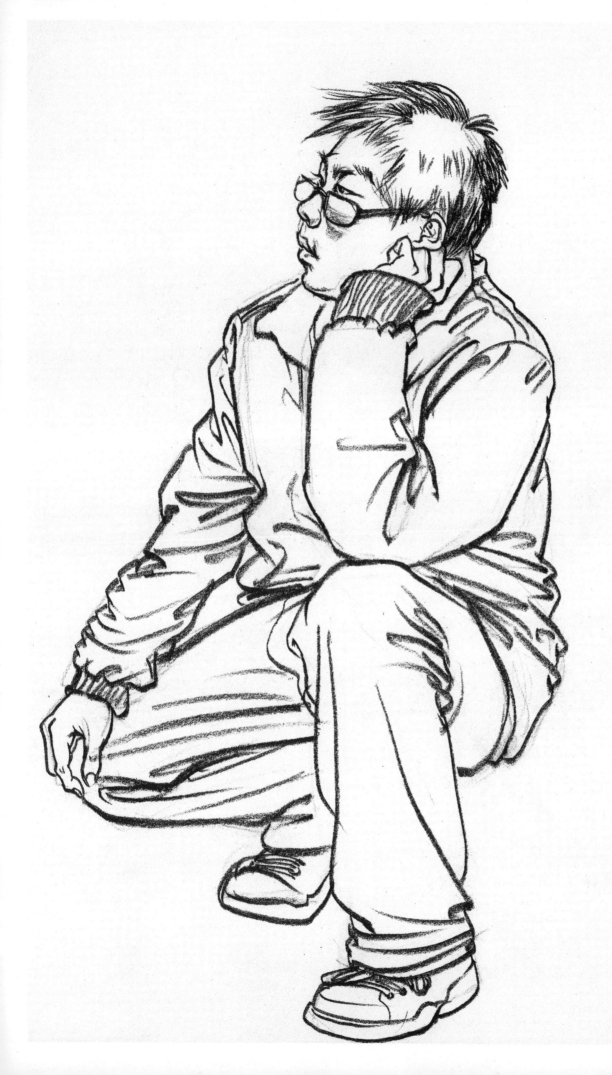

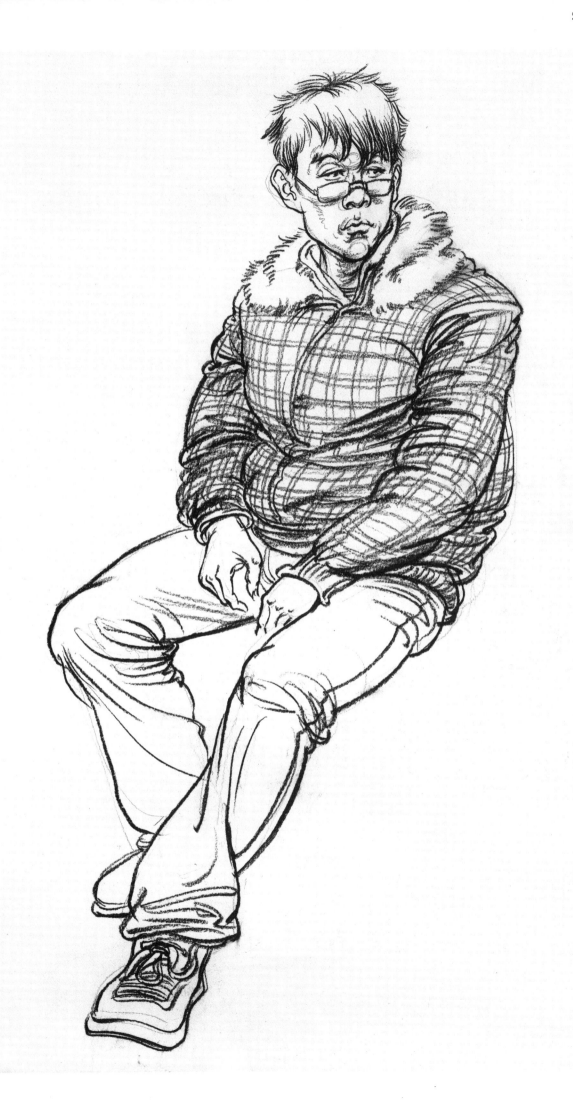

①借助头发线条的疏密度来表现头部是个球体，不失为一举两得的良策，它甚至能表现脸部结构，请看鬓角的头发线条向脸颊内部弯曲，它是否交待了颧骨的侧面和底面呢？

②眉毛的画法实在值得推敲一番，它肩负着表现眉弓结构的重任；同时借助画胡须来表现口轮的做法与前者如出一辙；嘴角万不可三条线交于一点，要交待其方向和厚度；侧面鼻子的边缘线当依其起伏高低设定用线的轻重缓急。

③衣领边缘的线不要同肩的线交于一点，应使其绕回去。

④通过画反复的弧形衣纹线使脖子看起来更圆一些的方法屡试不爽。

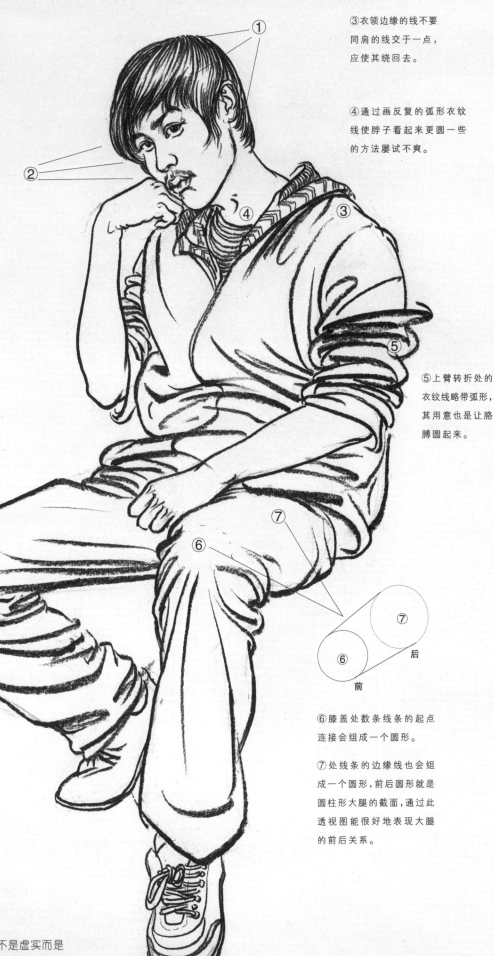

⑤上臂转折处的衣纹线略带弧形，其用意也是让胳膊圆起来。

⑥膝盖处数条线条的起点连接会组成一个圆形。

⑦处线条的边缘线也会组成一个圆形，前后圆形就是圆柱形大腿的截面，通过此透视图能很好地表现大腿的前后关系。

小总结 表现形体和空间最有效的手段不是虚实而是透视，两条交于一点的透视线能让火车道自眼前退远百里之外。速写透视线的作用你运用了吗？

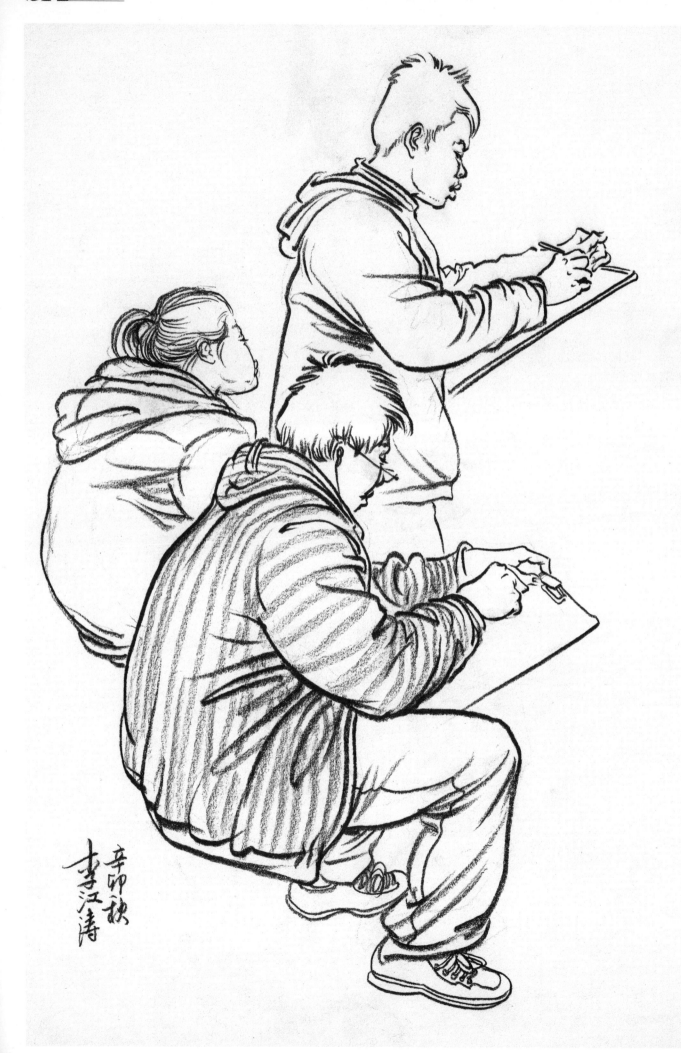

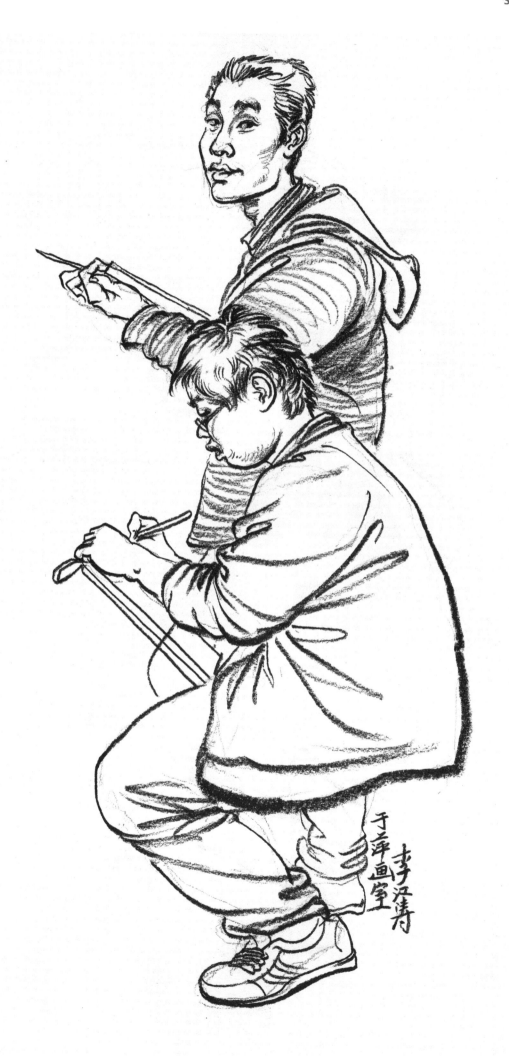

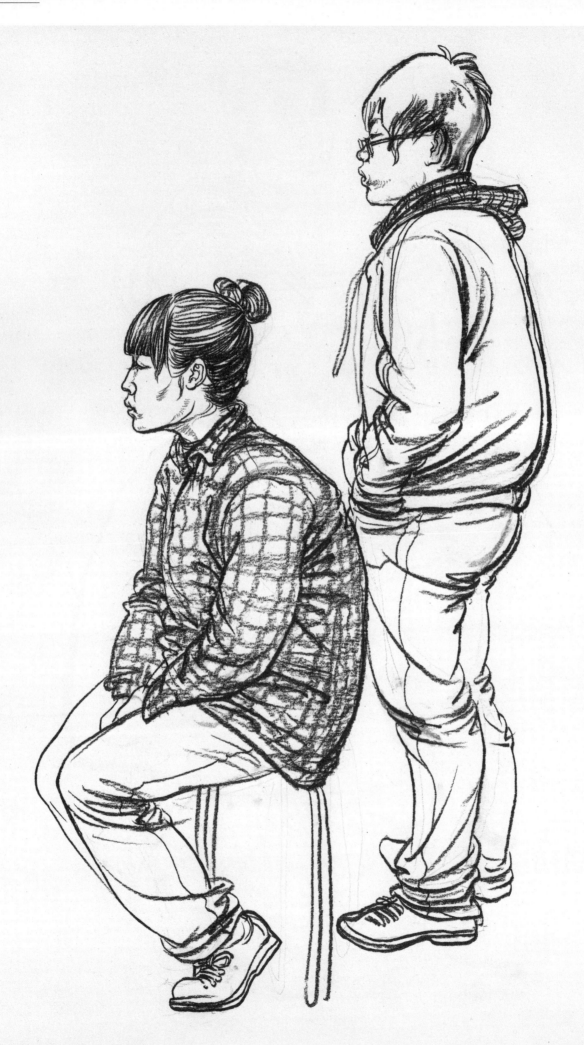

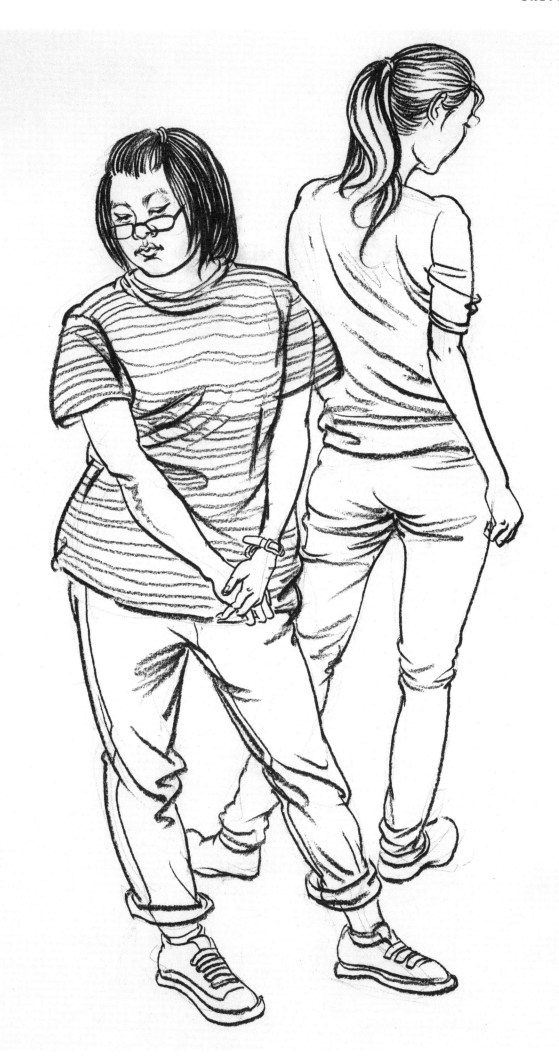

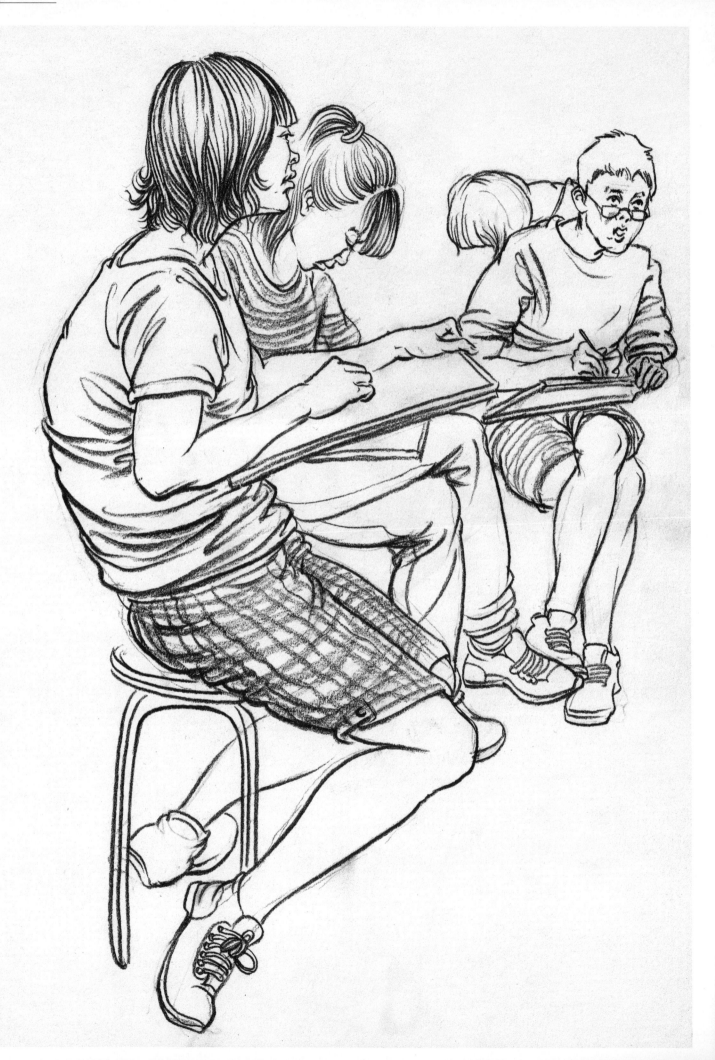

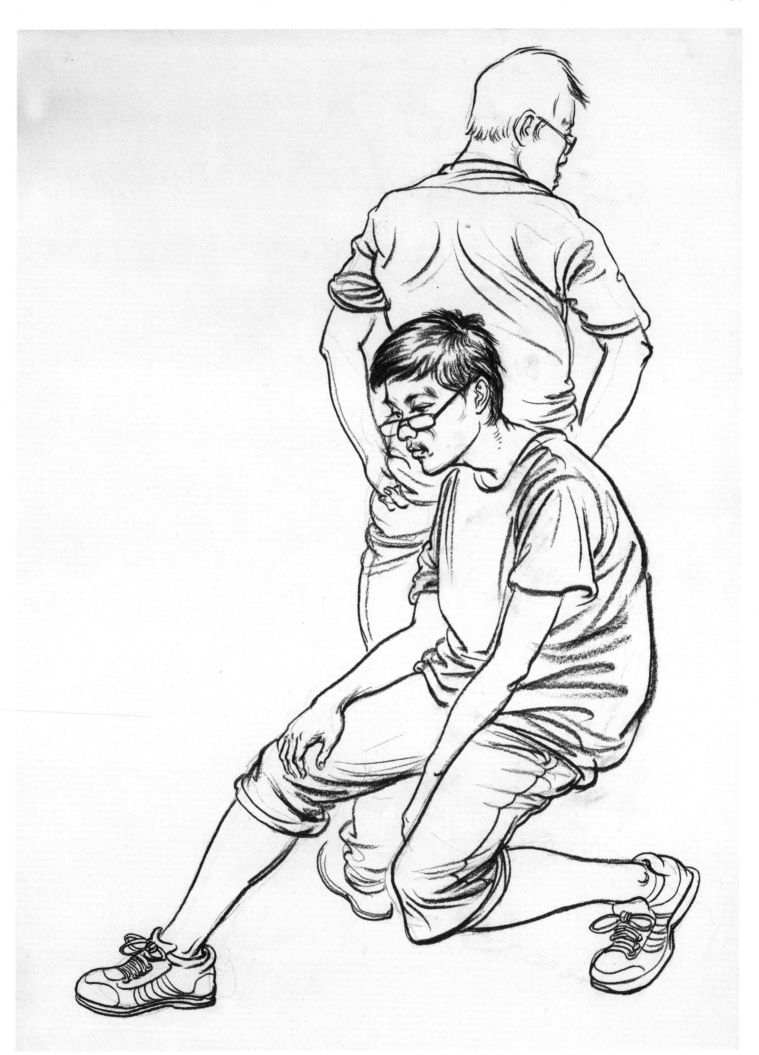

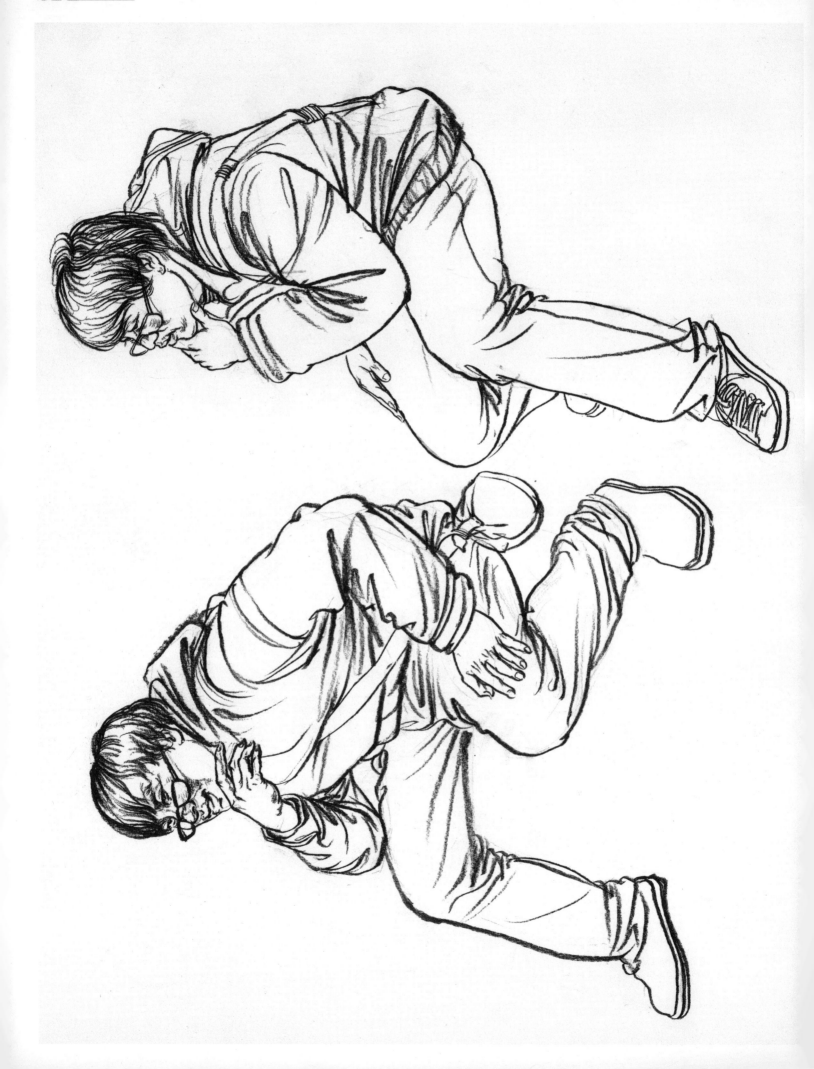

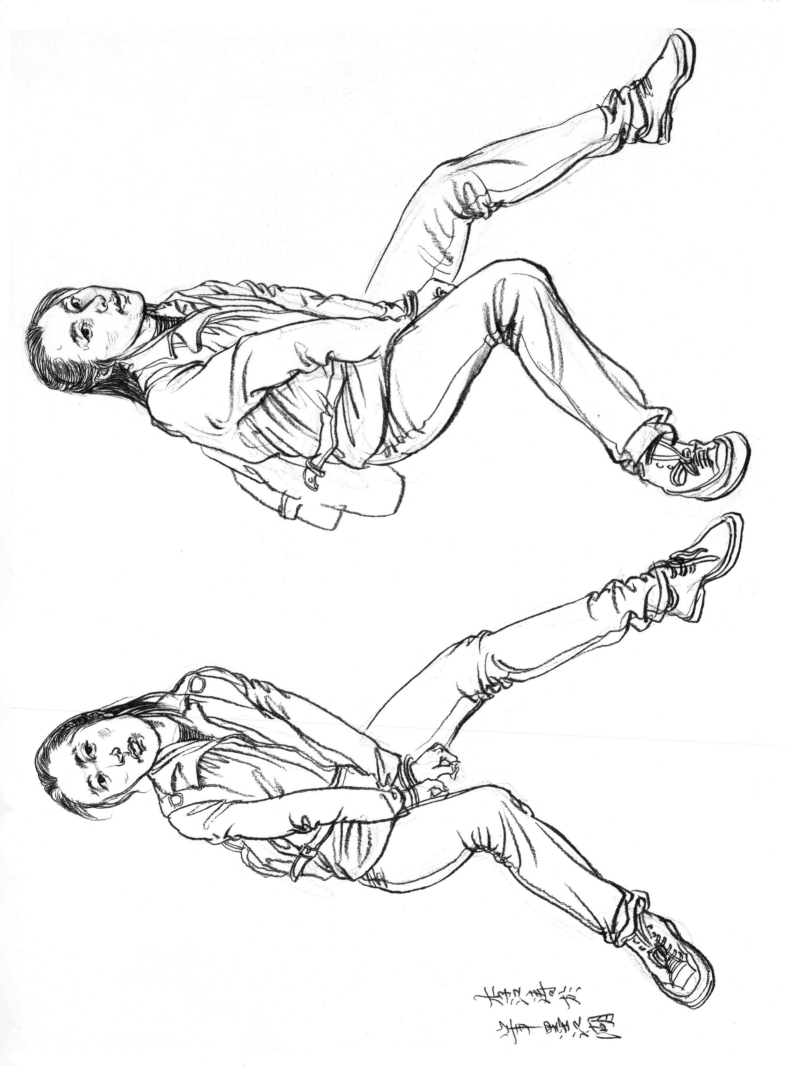

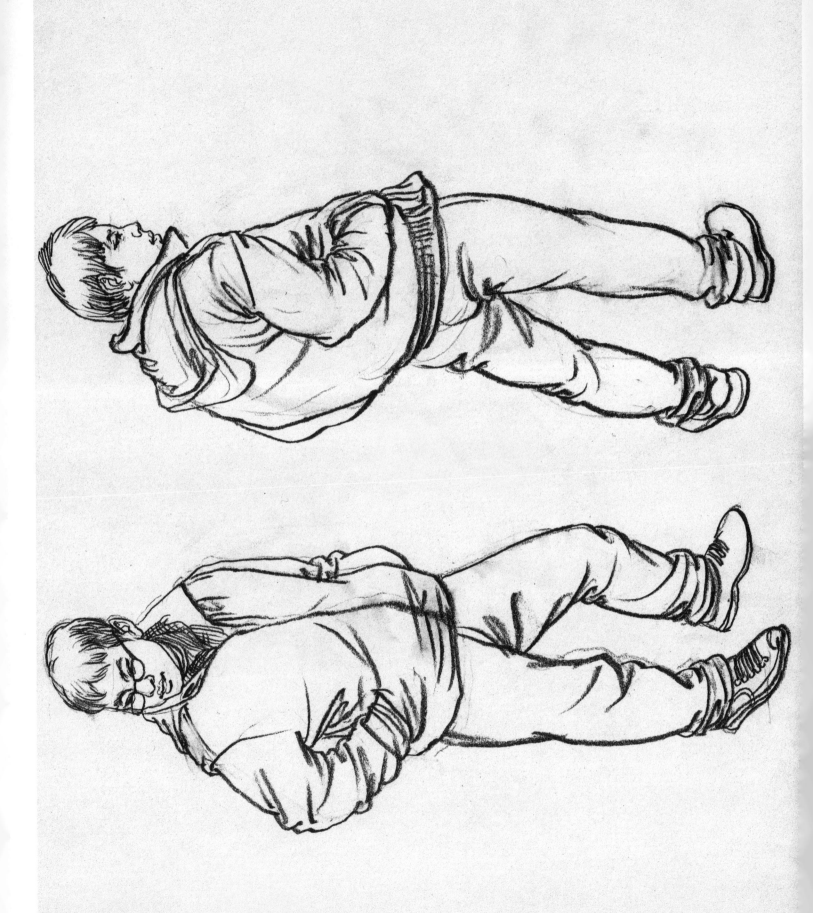

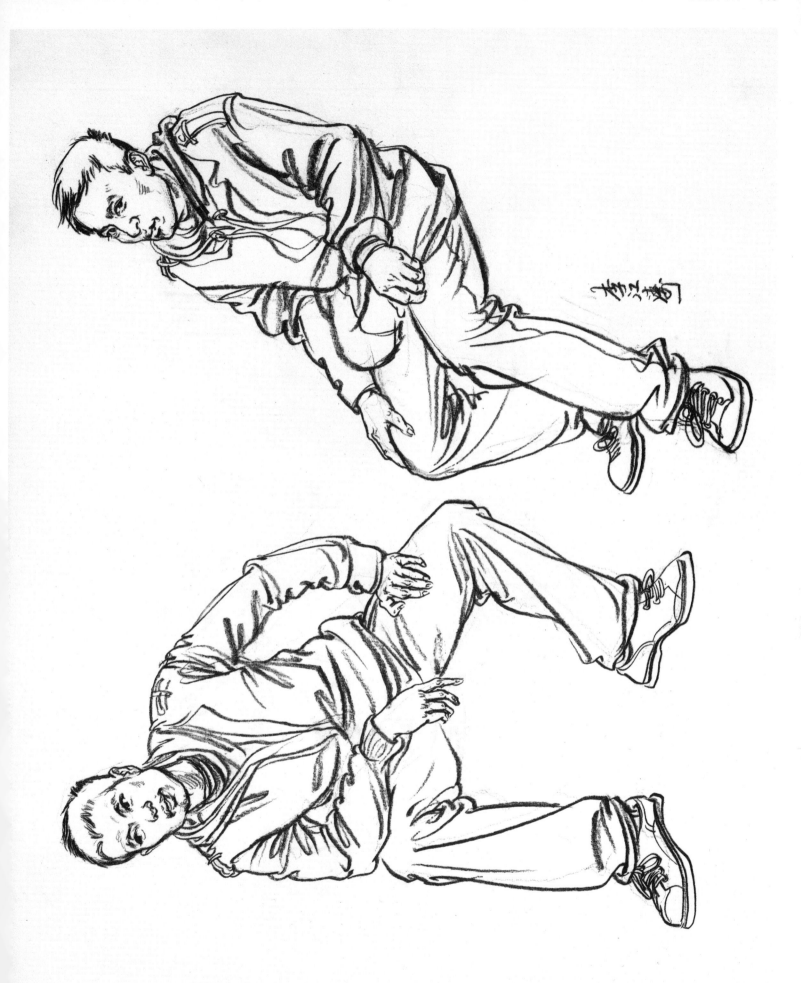

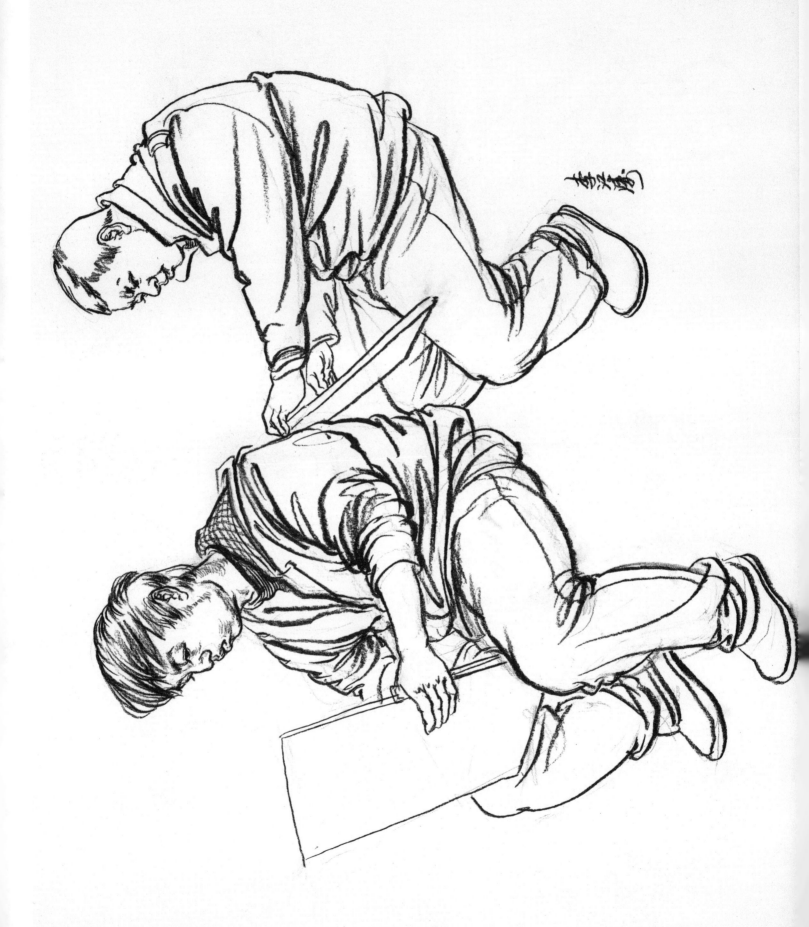

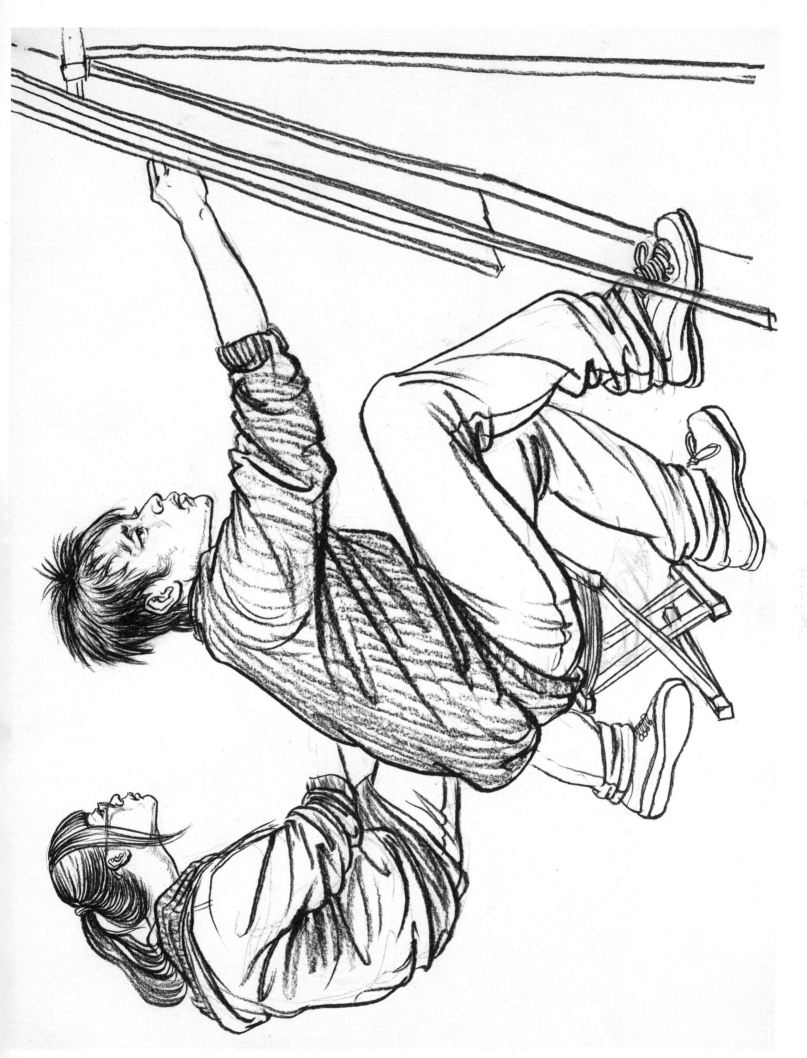

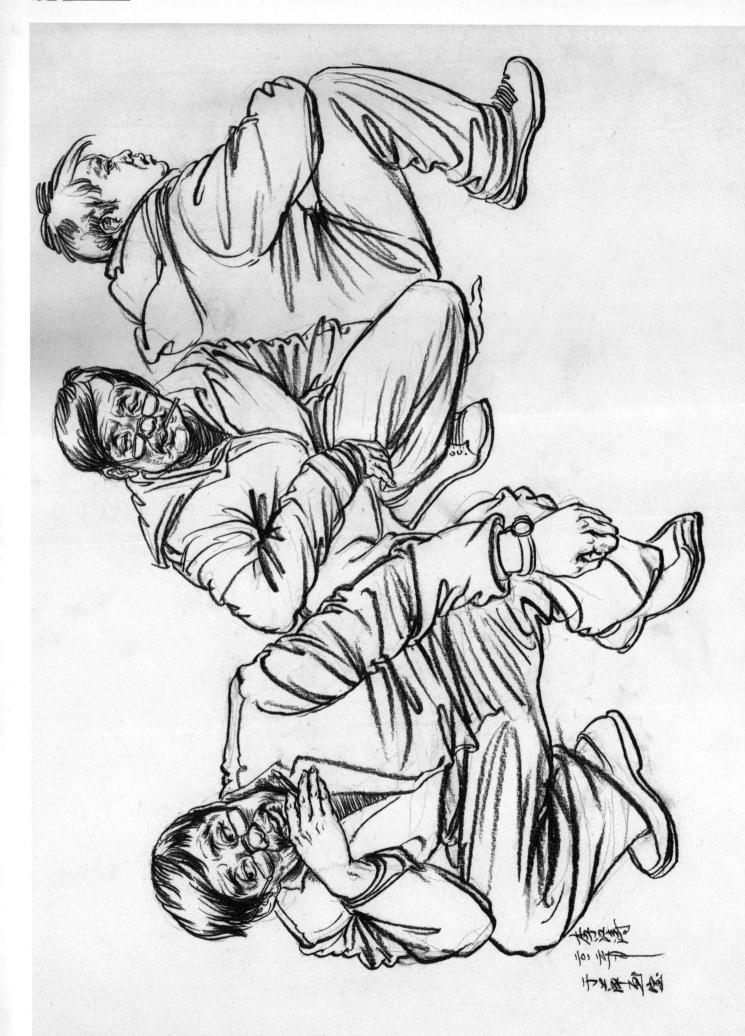

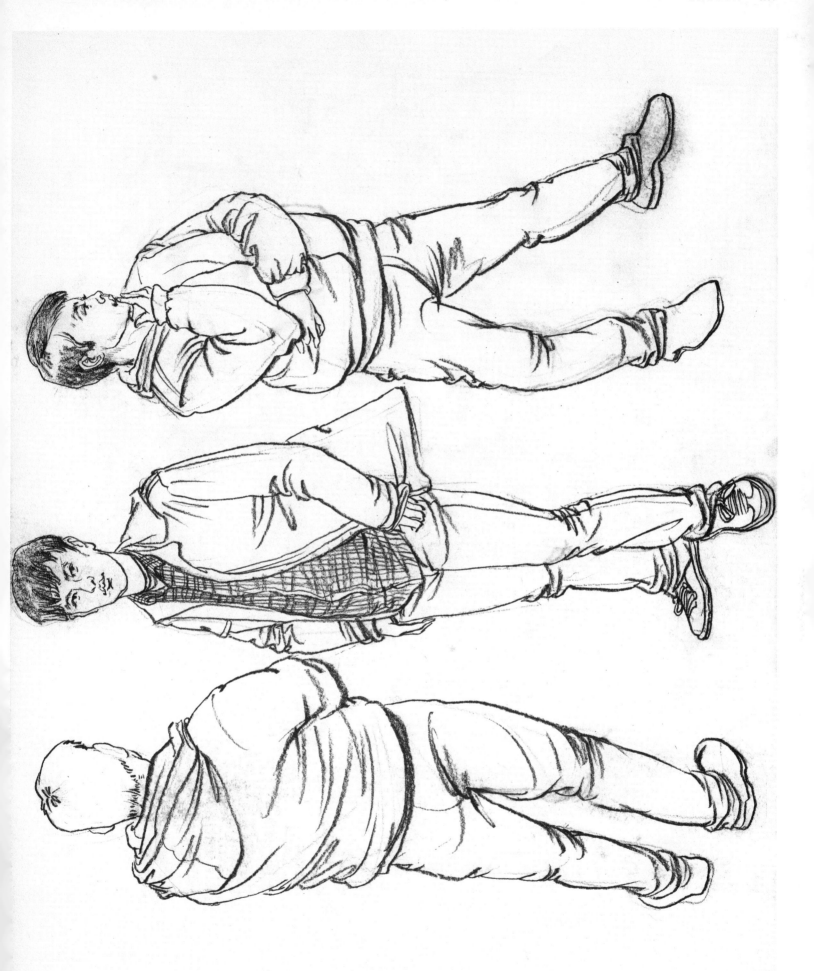

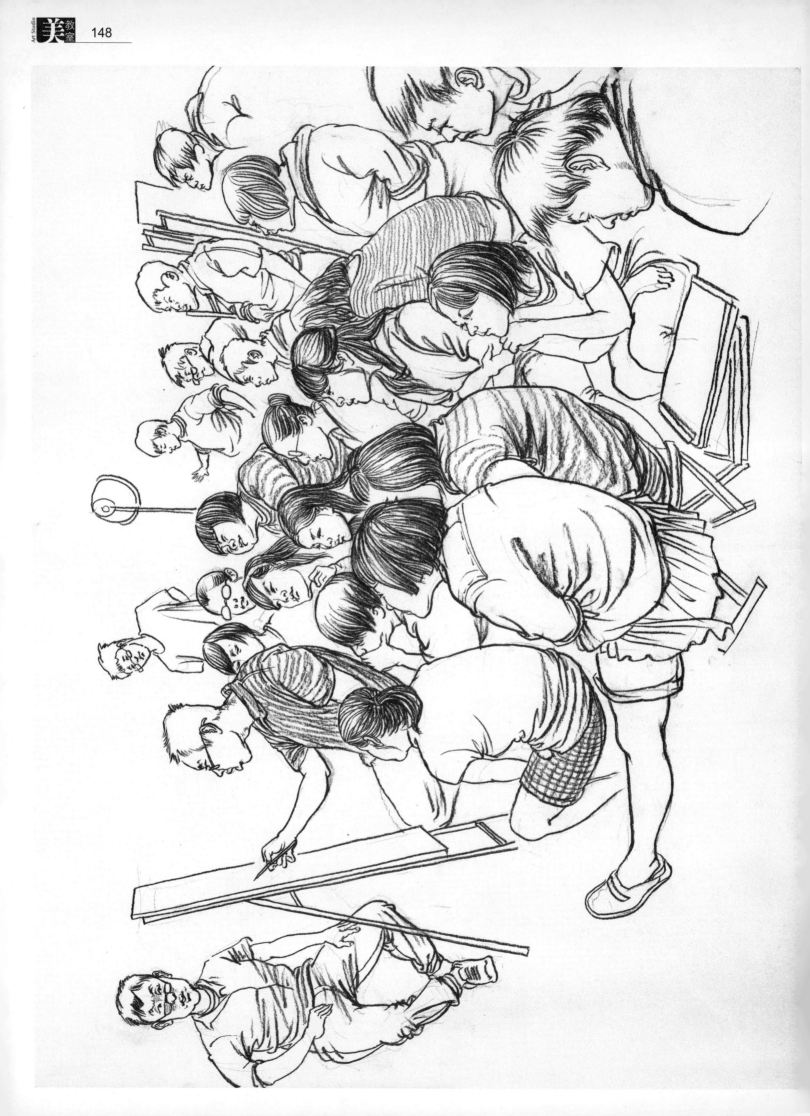

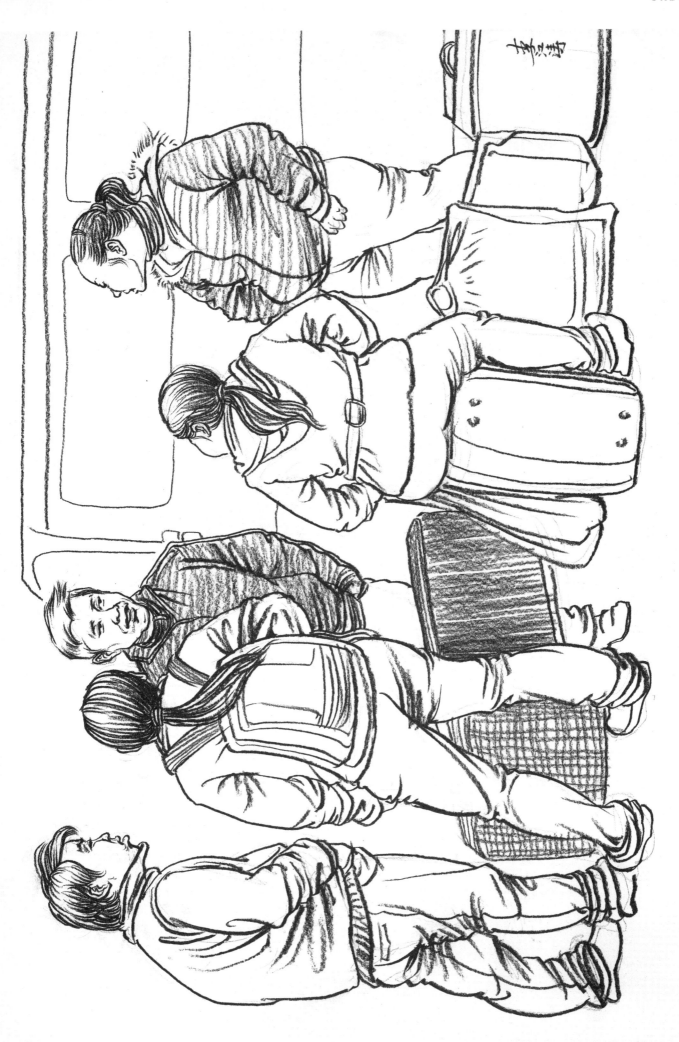

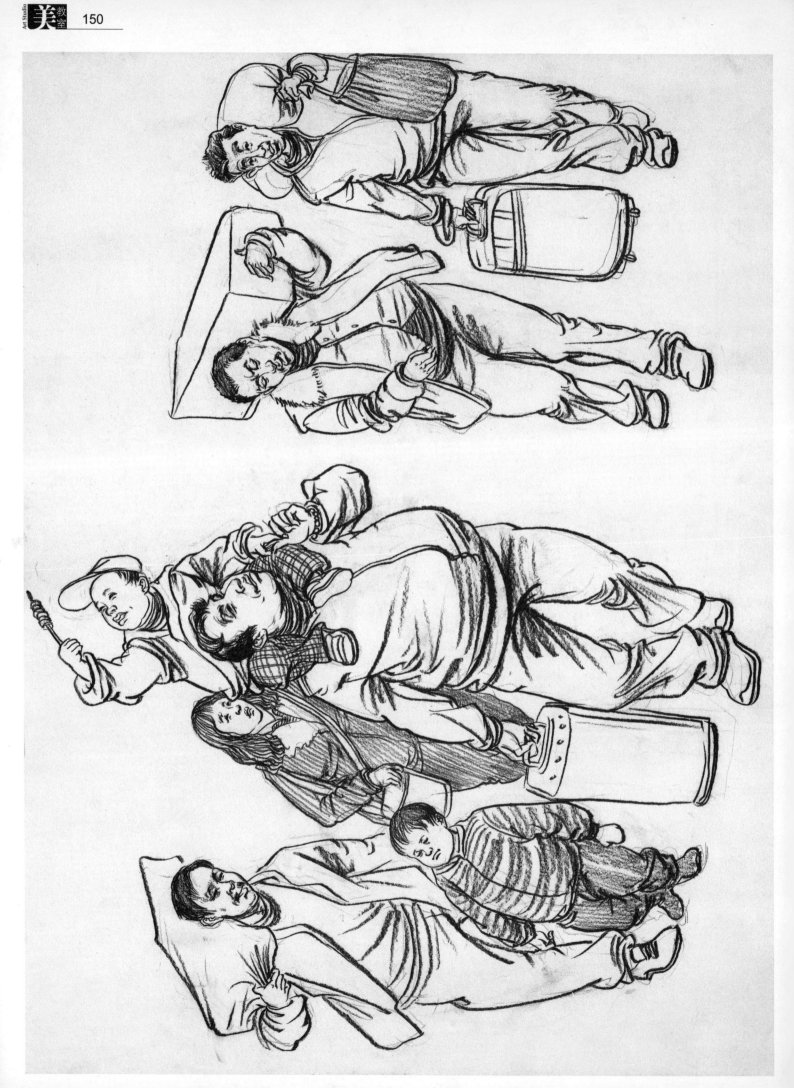

李江涛，山东人，毕业于中央美术学院，后又以专业成绩第一名考入中央美术学院中国画人物专业研究生，作品曾入编多部画集，著有《线性速写》《设计类速写》等。现为北京于萍画室资深教师，笔墨江湖·国画培训负责人。

个人博客：http://blog.artron.net/space.php? do=home

致力于打造全国最具影响力品牌画室

——成绩出于实力，对路才是捷径！

北京于萍画室成立于2001年，在历经了十年磨砺与沉淀之后，已成为国内师资力量雄厚，教学体系严谨，造型、设计、国画、综合齐头并进的全国最具影响力品牌画室。于萍画室与中央美术学院和798艺术区毗邻，地理位置优越，闹中取静，交通便利。具有得天独厚的学术氛围和资源优势。

在北京，大家都知道北京于萍画室的全明星师资实力阵容，并由于萍老师亲自带队教学。在全国，更是赢得"选于萍画室，上北京名校！"的好口碑。于萍画室与时俱进的教学思路，严谨务实的教学态度，不仅赢得了学生的信任，更是画室实力的保证！

高升学率是于萍画室的生命所在，2006年至今，于萍画室各省联考通过率99%，全国名校校考通过率90%以上，应届生北京名校率达到80%以上，取得过中央美院造型第一名，中央美院国画第一名，中央美院建筑第二名，清华造型第一名，清华设计第四、第六名，中戏第一名，中国传媒第一、第三名，北京电影第四、第六名，国美第三名，天美第一名，川美第一名，广美第二名，鲁美第一名等优异成绩。画室在取得优异成绩的同时，并没有盲目扩大，而是严格限招，稳扎稳打，得到广大师生和家长的拥护和一致好评。

北京于萍画室将一如既往地坚持"对路＋实力＋成绩"的核心理念，走精品教学、精英教育的路线，保证全国最强名校升学率。我们的目标始终是——让所有的学生都上北京名校或全国八大美院，优中选优实现央美、清华梦！

地址：北京市朝阳区广顺北大街与阜通西大街交汇处望京新城（望京西园）426号楼

电话：010-64316897　010-64738028　13161684077　13260079800　武老师　于老师

博客：http://blog.sina.com.cn/cafayuping

网站：www.ypart.com